THE PEANUTS PAPERS

Writers and Cartoonists on Charlie Brown,
Snoopy & the Gang, and the Meaning of Life

寫給──查理·布朗──和他的朋友們

Andrew Blauner / Editor

安德魯·布勞納──編　鄭勝得、郭宣含──譯

史努比抱抱

獻給山姆

For Sam

目次

II. 角色分析

CHARACTERS

III. 兩首詩
TWO POEMS

IV. 扉頁外的體悟
OFF THE PAGE

V. 真實故事
TRUE STORIES

Preface
序言

　　在查爾斯‧舒茲（Charles M. Schulz）死後二十年，也就是如今的21世紀中期（或許充滿動盪），我們對於《花生》似乎仍有話要說。《花生》這部奇特漫畫占據舒茲一生精華時光，他透過手繪孩童與擁有獨立心智的獵犬這般奇蹟組合，成功贏得世人歡心。你手中的這本書，證明大家多麼熱切地思考與書寫關於此漫畫的一切：其中逾三分之二是重新撰寫，再次出版的文章裡僅有兩篇寫於2000

年之前。舒茲的創作——那些「小傢伙」在距離我們十分遙遠的時空做夢——為許多人帶來力量，著實令許多同業欽羨不已，其中不乏當代最優秀的作家與漫畫家，正如本書所示。

當我們提到《花生》時，通常會聯想到「人生意義」，這正是本書英文副標題命名緣由。本書作者群指出，想探討《花生》必須橫跨兩個互補領域，一個是巨大、實存的世界，另一個是漫畫裡小人物存在的世界。《花生》呈現的整體氛圍（融合快樂與憂傷、失望與驚奇）暗指一條哲學道路，為我們如何存活於這個既困難又殘酷的世界提供指引。但從來沒有人仔細閱讀《花生》，就好像它是論文、布道刊物或自助書籍。漫畫每一格畫面與濃縮的經典場景，僅用四格形式便道出的故事，被本書許多作者推崇為短文小品。一旦童年接觸過舒茲筆下宇宙，我們便逃不出這個世界。在這個最小的舞臺，我們看到了人類的友誼與愛、憤怒與挫折、幻想與心痛，裡頭幾乎涵蓋一切。

因此，本書對於舒茲五十年創作生涯代表作採取雙重觀點。作者群從大方向思考，但仍針對特定時刻、共鳴與個人自由聯想做發揮。特別是在第一章「綜觀全局」裡，他們對漫畫的整體意義做完整探討。

亞當・高普尼克（Adam Gopnik）援引安東・契訶夫（Anton Chekhov）、薩繆爾・貝克特（Samuel Beckett）與托馬斯・默頓（Thomas Merton）做比較，同時指出：「舒茲出於本能，毫不費力地將嚴肅文學與精神危機的主題融入於每日漫畫寓言裡。」

伊凡・布魯內提（Ivan Brunetti）一針見血地點出舒茲的成

就與影響力，將這位藝術家對漫畫的深遠影響，與馬龍‧白蘭度（Marlon Brando）對電影表演的巨大影響相比。如此出色而具有高度的評析，同時搭配個別漫畫的細微檢視，就像彼得‧克拉馬（Peter D. Kramer）詳細拆解露西抽球與心理治療攤位的笑話。其中也包含許多回憶與往事，特別是在最後一章「真實故事」。這足以證明，《花生》能融入大家的生活本質，許多人便有類似經驗。

本書集結五花八門、萬花筒般的文章，儘管這些作家都是依照自己的獨特觀點分析《花生》，仍可看出「英雄所見略同」的趣味。舉例來說，莎拉‧鮑克瑟（Sarah Boxer）提到，在《花生》「看似安逸歡樂的郊區環境」，隱藏著「令人不安的真相」。幾頁之後，珍妮佛‧芬尼‧博伊蘭（Jennifer Finney Boylan）的文章也出現類似說法：「在賓州新鎮廣場（Newtown Square）郊區的父母家中，躺在鋼琴底下閱讀《花生》的我，發現可怕真相：我可愛的父母活在漫畫宇宙裡，而查理‧布朗與他的朋友則住在真實世界（所有的愛都得不到回報）。」

作者群透過這樣的對話進行交流，這是本書歌頌舒茲漫畫宇宙的方式。這些作者全都認為，《花生》非常有趣，值得高度評價，但即使他們都同意此事，也能有千百種表達方式。在接下來的內容裡，你將發現許多《花生》粉絲早已知道的事：如同美國文化裡所有歷久彌新的紀念碑，舒茲的每日迷你漫畫作品（關於查理‧布朗、潘貝魯特姊弟與一干朋友，以及一隻無敵小獵犬）擁有寬廣世界，充滿智慧與層次。

請用心觀賞，謝謝。

I.
THE BIG PICTURE

I.

綜觀全局

Good Griefs
我的天哪

亞當・高普尼克
Adam Gopnik

　　自1950年首度登場以來，舒茲的偉大作品《花生》便受到極大關注與迴響——這令人有些驚訝，畢竟該漫畫在當時還有很大進步空間——若我再加入稱讚行列，那就和查理・布朗再踢一次橄欖球一樣多餘。

　　但大家鮮少提及卻值得留意的一點在於：1960年代初期至1970年代中期的作品最能體現該漫畫精神，也就是令人感到驚奇又「滿足」的淒慘與尖酸有趣。這是該漫畫魅力所在，也是從萬聖夜到聖誕節的電視特輯取材的來源。《花生》先是黑色幽默，之後才變成優質幽默。

　　它的囚徒困境更接近於契訶夫作品，更勝於漫畫《汽油巷》

（*Gasoline Alley*）。裡頭的角色無助地交流，更像是貝克特風格，勝於漫畫《懶兵披頭》（*Beetle Bailey*）。《花生》裡的所有小孩都懷抱不切實際的野心。它是一齣天賦與欲望悖離現實的黑色喜劇，就像生活本身，無怪乎漫畫裡常見的驚嘆句是：「我的天哪！」這一聲純粹惱怒的吶喊並非舒茲獨創，但從他筆下角色嘴裡喊出卻有雙重功能。這些角色哀嘆損失，畢竟這是確實發生過的事，另一方面，漫畫以此方式呈現他們低落的心情，效果出奇地好。

這種黑暗或許起始於漫畫的中心設定：這是一個由孩童組成的世界，父母不會出現於畫面中，鮮少聽到他們的聲音，也不曾看過身影。這樣的景象既不撫慰人心也不「可愛」。

這群小孩並不住在天真的世界，反而是大家都熟悉的大人社會，所有雄心抱負與痴心妄想都無法實現，他們也沒能力像大人一樣採取最低限度行動，讓自己的抱負與外在情況妥協。這些小孩無法打造自己的世界或布置自己的房屋，更不能選擇自己要住哪個城鎮。他們永遠住在一個奇怪的、空曠的郊區（有人回憶，甚至比舒茲長大的郊區還空曠）。

只有史努比有能力建造房屋，而這僅是他嘗試扮演的眾多角色之一。只要願意，他也能化身成為一戰時期的王牌飛行員或小說家。其他人則時時刻刻遭到他們居住世界的奴役，如同醫院裡的精神病患。這個世界由沙地、淺草坪、附帶天線的電視組成，偶爾雜草叢生。

這個獨特灰暗的世界，沒有絲毫誇飾成分——如西格（E. C. Segar）的《大力水手》（*Popeye*），也缺乏對於中產階級細節的關

注與描繪──如《家庭馬戲團》（*The Family Circus*），顯現出來的諷刺意味更比不上《紐約客》最厲害的漫畫家。在這個世界裡，所有人物與他們被要求扮演的角色完全不搭，或是永遠無法表達內心真正感受。唯有在《花生》裡，提供心理諮商的人反倒是所有角色中最神經質的一個。

露西是漫畫史上最不適合提供心理諮商建議的人，她暴躁易怒、心胸狹窄、毫無幽默感，可說是世界上最沒有同理心、最不懂得觀察的人。若你尋找諮商建議，絕對不會想到她，但她卻自大到任意開藥方並索討費用（窮到快破產的史努比也欠她二十美分）。

這個黑色幽默反映現實。心理鏡像理論可套用於此，正如人生一樣：我們追求我們渴望變成的事物，勝於變成我們擅長的事物。在我們之中，選擇擔任精神科醫生或諮商心理師的人，通常不是受盡挫折或困難的人，他們選擇這個職業，純粹是因為它有趣而怪異，又或者看起來迷人而權威。以我接受治療的親身經驗來說，我遇過更多露西勝過奈勒斯，後者性格溫和、博學多聞，理應是大家樂於分享心事的對象。

說到奈勒斯，他是漫畫裡最深思熟慮、最聰明的角色，卻是個有「缺陷」的人。首先，他被姊姊霸凌卻只是默默承受（成了一個老是滿頭冒星星的小男孩）。其次，他拖著安全毯四處走。奈勒斯或許是家中最穩定的一股力量，卻被描繪成安全感不足，以致於大家碰到問題時無法依賴他。此外，他對於南瓜大仙近乎宗教信仰般的古怪執著──不像是許多人的共同信仰，比較像是他個人相信的奇異邪教──令他無法融入大家的對話，儘管他的意見彌足珍貴。

他說話親切、細心周到且充滿善意，總令人感動。

在一幅漫畫裡，他有意在學校規畫一段「分享」時光，他打算「一開始對老師說幾句感謝與稱讚的話，再分享幾個趣聞，接著是相關數據與最後總結」，他問道：「查理‧布朗，你覺得這樣如何？」查理‧布朗的回應有些嘲弄，但還不到侮辱人的程度：「那今天剩下的時間就沒那麼刺激了。」我們清楚地知道，奈勒斯的善意只會招來眾人訕笑。用舒茲的話形容，那便是「真心換絕情」。

在我最愛的週日全彩漫畫裡，我們可以看到，奈勒斯的困境和契訶夫筆下的知識分子沒有兩樣，那就是「秀才遇到兵，有理講不清」。你可能還記得其中一幅漫畫，查理‧布朗與露西、奈勒斯在光禿、低矮的山丘上看著白雲（順帶一提，舒茲漫畫經常描繪戰後情況，當時許多大人戰死，因此小孩經常混在一塊是有可能的）。露西問奈勒斯看到什麼，他回答：「那邊的雲有點像是湯姆‧艾金斯（Thomas Eakins），他是知名畫家與雕塑家」，而另一朵雲「有點像是聖斯德望（St. Stephen，基督教首位殉道者），我可以看到使徒保羅站在旁邊」。這相當晦澀難懂，因為此場景唯一稍有知名度的保羅畫像，乃是出自於巴洛克畫家阿尼巴列‧卡拉契（Annibale Carracci）較不為人熟知的畫作，從頭巾可辨識出保羅，他確實站在一邊並轉身，看起來嚇壞了。（作者後來承認，這句話滿有奈勒斯風格的。）

露西接著問查理‧布朗看到什麼，有些嚇到的他說道：「呃，我本來要說一隻鴨子和一匹馬，但我改變主意了。」雖然這幅漫畫笑點在於查理‧布朗想像力不足，但更深一點看，好笑之處其

實是：博學根本派不上用場。奈勒斯知識淵博，他也出於真心分享資訊。他的性格並不愛現，但他的知識沒有為大家解惑，反而令他更孤單。在這幅漫畫裡，他真的是「如墜五里霧中，茫然不知所措」。

博學無法讓奈勒斯免於每日遭他人訕笑，導致他必須隨身攜帶安全毯才能安心。而擁有豐富知識也無法說服他放棄對於南瓜大仙的執念。奈勒斯是「帕斯卡」型的知識分子（法國作家帕斯卡認為，理性的個人應相信上帝存在），換言之，懂得越多只會加劇內心恐慌，因此他寧願相信非理性信仰，像是安全毯或南瓜大仙。

在整部漫畫中，這些不協調的情況一直存在。謝勒德視貝多芬為偶像，而他唯一忠實的愛慕者是露西。但他卻對她視若無睹，甚至充滿輕蔑，露西的愛戀對他來說只是麻煩。如同奈勒斯的學識，謝勒德對於音樂的執著無助於溝通，反而令他更投入於演奏，與他人更疏遠。他快樂地彈奏鋼琴，當別人和他說話時，他會感到不耐，更別說是要調情。

此外，所有角色都愛錯了人，就像現實中的我們。暴躁的莎莉‧布朗喜歡冷靜的奈勒斯，庸俗的露西迷戀美學素養極高的謝勒德，即使是瑪西對後來登場的派伯敏特‧佩蒂也算是一種單相思。這樣的呈現令他們極為迷人，他們始終忠於本性。在《花生》裡，沒人會變老，這是事實，但也沒人會長大。

這些得不到回應的愛與無法完成的抱負，令我們無可避免地聯想到漫畫兩大中心人物：查理‧布朗與史努比。查理‧布朗變成大家都能感同身受的角色，或許只有在他之前的另一個查理──喜劇

演員查理・卓別林（Charlie Chaplin）——可比擬，共通點在於他們都受盡苦難卻自找麻煩。比起卓別林，查理・布朗其實更像是默默接受命運安排的巴斯特・基頓（Buster Keaton）：不只是他的棒球隊打得極差，更在於成員總是為了與棒球無關的事情發生爭吵；不只是他的學業成績不好，更在於他覺得這是自己活該；不只是他暗戀紅髮女孩，更在於大家都知道他根本是癩蛤蟆想吃天鵝肉。所有人都認為這是注定失敗的單相思。

「我感到憂鬱，奈勒斯。」查理・布朗在多幅漫畫裡如此開頭。我們根本沒想過，這句話在兒童漫畫中出現是多麼罕見、不尋常的事，畢竟此漫畫多數讀者是小孩。

事實上，查理・布朗的小名「憂鬱」，是1950年代、1960年代初期的關鍵詞之一，也就是《花生》成形時期，儘管此名稱定義如今有些不同。今日，我們通常將這個詞彙用於形容困擾許多人的急性臨床症狀，也就是美國小說家威廉・史岱隆（Willian Styron）形容的「看得見的黑暗」。

它也是《麥田捕手》主角霍爾頓・考爾菲德（Holden Caulfield）的最愛用語，而查理・布朗在很多地方就像是逃學前六、七年的他。依考爾菲德之見，憂鬱指的並不是臨床上失能，而是「因事態變化引起的悲傷，這些事件顯露抵抗的生命本質」。

考爾菲德感到憂鬱，那是因為他想到：西雅圖觀光客必須起個大早趕到紐約無線電城音樂廳（Radio City Music Hall），但一路奔波根本不值得。考爾菲德感到憂鬱，那是因為他看到博物館牆上被塗鴉「去你媽的」字樣，這種生活中的小小汙點令他心情沮喪。

過去的人將這種感受稱為「淡淡的憂傷」（melancholia），這正是困擾查理‧布朗的症狀。他是憂傷的，而他的憂傷成了整部漫畫的基調。他必須忍受誇張的行徑，紅髮女孩僅能遠觀甚至無法接近。如同現代漫畫英雄——令人再度想起契訶夫《海鷗》裡的角色特利戈林（Trigorin）——困住查理‧布朗的不只是他的本性，更是他對自己的認知。他不是逃避責任的人。當露西直接了當要求大家簽署文件「免除自己責任」時，查理‧布朗只能心想：「真是不錯的文件哪。」但他自己絕不可能做出類似的事。

　　因此，在詩意漫畫的寓言邏輯裡，查理‧布朗是史努比的擁有者、而非「主人」，這樣的安排相當完美。在舒茲的世界裡，史努比是唯一能貫徹意志與發揮想像力的角色，他能自由做出選擇並追求個人藝術事業，像是寫小說、天馬行空地生活，並收藏文森‧梵谷（Vincent van Gogh）與安德魯‧魏斯（Andrew Wyeth）的畫作。

　　史努比的想像力沒有極限——老一輩的人應該記得，史努比正當紅時，甚至有流行歌曲提到他對於紅男爵（Red Baron，德國王牌飛行員）的執著——令人耳目一新，以致我們遺忘了他的困境。他受困其中。他的內在豐富多彩，但《花生》世界微妙之處在於，他仍然是一隻狗，即使能施展想像力，卻無法開口說話，只有做為讀者的我們可以透過思想泡泡（thought balloon）知道他的想法，而裡面的人無從得知。

　　這個世界由悲慘遭遇與失敗愛情組成，偶爾因為徒勞無功的想像力而變得有趣起來。這聽起來比較像是貝克特或歐仁‧尤內斯庫（Eugene Ionesco）筆下的世界而非漫畫。但我這麼說並不是想將外

在標準強加於《花生》身上。《花生》厲害之處並不在於它有意無意地模仿其他「高級」手法，而是舒茲如同其他文壇幽默大師一樣（但通俗許多），透過幾乎相同的方式達成黑色幽默的效果。

正如許多人所指出的，引爆二十世紀黑色喜劇危機的——據舒茲的傳記作家所說，也是影響他最深的危機——也就是對於現代基督教信仰的質疑，舒茲努力在看似無神的漫畫世界裡，讓大家相信上帝能帶來希望。舒茲自己的生活似乎就在單純相信上帝（顯現在他的聖誕節故事上頭）與一連串質疑間不斷擺盪，他最後甚至宣稱自己是「世俗人文主義者」，儘管他明顯是個新教徒。舒茲的糾結感受投射至漫畫裡，而我們其實也有相同體悟，這並不是他想達成的文學成就，而是實實在在的熱情展現。他的同代作家約翰·厄普代克（John Updike）曾在書中描繪相同情況，也就是信仰與懷疑間的拉扯，在信念與自嘲間游移，就如同美國社會看似繁榮、心靈卻疲乏的狀況。

或許，我們認為《花生》最棒的地方在於，舒茲出於本能、毫不費力地將嚴肅文學與精神危機的主題融入於每日漫畫寓言裡，更重要的是，其中暗藏許多真理！「我不知道該如何做，」查理·布朗有次問露西，他穿著一身奇怪的毛衣、說話方式像是作家托馬斯·默頓，「我有時覺得孤單無比、難以忍受……但有時又渴望一個人。」

「試著找到平衡吧。」扮成心理醫生的露西如此說，隨即補充：「費用五美分，謝謝。」找到平衡並支付帳單——這句充滿智慧的話，只有舒茲能創作出來。

伊凡・布魯內提
Ivan Brunetti

　　舒茲令我自曝其短。大約二十年前,聽到他即將退休的消息,我畫了一幅不怎麼樣的漫畫要向《花生》致敬。我想像自己是個半路出家的模仿大師,試圖複製他1950年代中期作品強勁、流暢的筆觸(我欣賞此時期作品並奉為圭臬),但隨即發現我只是自取其辱,因為我僅能仿造他獨具一格的圖畫表象(與手繪一樣自然,但更難偽造),無法模仿他筆觸中蘊含的情感。

　　正所謂「畫虎不成反類犬」。你一定懂的,這就好比是:你有時聽到莫札特等人創作的旋律,覺得聽起來很簡單,等看到實際樂譜時,才發現裡頭結構繁複豐富、超乎想像。永恆的樂章凝結於小小、幽微的黑色符號,這些音符在五線譜上下流動,如同顯微鏡下

觀察到的細胞偷偷游移，看似躁動、難以理解，卻構成統一、不可分割的整體。這一切只是突顯你的自大、無知與愚蠢，我就是最好的例子。

當時的我很久沒畫漫畫，不該自欺欺人。我的高中老師曾說過，繪畫就是在觀察。三十五年後，這依然是相當精確的定義。一開始，我的觀察不夠敏銳深入。在這個模仿／致敬作品裡，我的確有在「畫畫」，但我不太了解自己在觀察什麼，因為漫畫存在於書寫與繪畫間的模糊地帶。當然，我們可以模仿畫筆旋轉的方法，或估算沿某一方向施壓筆尖的力道，但漫畫不僅於此，一加一等於二的算式並不適用。

我那時剛與克里斯·韋爾（Chris Ware）成為好友，他清楚地闡明畫畫與畫漫畫的差異。我大概理解他的意思，但一直到模仿舒茲後，我才懂得漫畫就像是一種特別的書法，它不僅由作者對於世界的心智地圖構成，同時關乎人生經歷與感受深度。查理·布朗的比例絕佳、由抽象符號組成，在概念上是個純粹、原創的角色，真實地顯露舒茲風格。透過解讀《花生》的行為，我也更認識自己。舒茲在《花生》裡利用有限事物傳達諸多訊息給眾多漫畫迷，這需要一生的練習、堅持、決心、專注與毅力，甚至是執著。半吊子與冒牌貨撐不了多久。

《花生》的厲害之處在於，它看似簡單、易於模仿，但簡單與複雜根本是隨意的分類，兩者「先天的」界線到底在哪呢？造就藝術作品永恆的根本，在於它們擁抱矛盾，《花生》也不例外：它通俗又獨特、渺小又巨大、拘謹又自由、嚴謹又隨性、封閉又開放、

苛刻又感性、詼諧又悲傷。

此外，在這部「奇怪的」（此為褒獎）連環漫畫裡，負責演出的盡是平凡人物。劇作家曾說過，所有角色都是作者化身，《花生》證明了這一點。透過這些迷人角色的互動（他們自己也充滿矛盾，內心時常衝突），我們不知不覺進入舒茲分裂的心理世界，畢竟我們看漫畫時並未感受到這種狀態，而漫畫內容一點也不矯揉造作或「後設」。

儘管畫格空間狹窄、高度濃縮，舒茲卻聰明地讓我們的視線與角色對齊，使我們更容易進到《花生》方格裡，想像自己與他們一同闖蕩這個看似無垠的世界，這種感受或許和進入史努比狗屋類似。隨著劇情展開，我們沉浸在情節當中（我指的是喜劇），我們看待這些角色同同他們是真實人物，儘管這些角色頭大、手臂不規則彎曲，偶爾畫面失衡。

我們難以掌握《花生》具體規模，因其不斷增加，連載長達五十年，就像完全由俳句組成的史詩。或許這就是生活：高度自我覺察的短暫精華時刻、隨年紀增長後獲得的一點點頓悟，不斷積累的努力，有些開花結果，有些徒勞無功，過度真實的時刻反倒讓人覺得有些不真實，那些隨手記下的靈感，有些放進漫畫裡、有些沒有。

一個人的一生，就是他全部人生。有一則四格漫畫，查理·布朗與奈勒斯在辯論哲學觀點，多麼幽默有趣、充滿洞見且緊湊完美。長達五十年的時間哩，每天一幅漫畫，記錄舒茲一生的想法，對後人影響深遠。從最近的微觀角度與最遠的宏觀優勢，《花生》

都經得起考驗。

事實上，時間不存在於《花生》裡。或許換個方式解釋，漫畫裡的行動總以線性方式展開，通常由對話驅動行為（對話進行代表時間推進），其中許多名言永存在大家記憶裡。我所說的時間「不存在」，是指舒茲透過這些活在當下的角色，將過去再活一遍。他們並非說話像大人的小孩，也不是披著小孩外衣的大人。這些漫畫角色與所發生的一切，全是作者心智、記憶、經驗、過往、臆測與夢想的加總，就像是一個封閉的宇宙，不斷向世人展現它緩慢爆炸的過程。

舉兩個例子：我們從生到死都是同一個人，但總在不斷改變中，對於不可預知的刺激產生反應，每次經驗後都有些不同，也許是耗損更多。我們每年都長得不太一樣，更別說是十年後，我們的記憶也不完美（這是客氣說法）。我們深知潮起終會潮落，隨著年紀增長，生理也將走向衰敗，但我們打從內心知道，我們始終是同一個人，不論現在或未來。我對於這種連續性感到有些奇怪。永恆存在的潛在自我真的存在嗎？它就像是每個人的柏拉圖版本，僅短暫於地球上閃耀嗎？《花生》同樣掌握到此精髓：1950年的查理·布朗與2000年的他長相差距極大，但我們總認得那是同一人，彷彿真的有這個人存在似的。

《花生》名聲越來越響亮、家喻戶曉，這出乎許多人意料之外，他們無法想像這部怪異、高度個人化的漫畫能如此成功。畢竟它原先的設計僅是占據報紙一小塊區域，沒有足夠空間容納引人注目的視覺效果。但變革總來得猝不及防。我經常將《花生》對於漫

畫的影響，比擬成馬龍·白蘭度對電影螢幕帶來的效果。他在首部電影（1950年的《男兒本色》）裡就像是異類：混亂但生動的表演方式，與其他人過度誇張的演法完全不同，彷彿我們同時觀看兩部不同電影。馬龍·白蘭度的表現更自然、更現代而不生硬。在這部電影裡，我們可以看到新演法誕生，而舊演法遭到淘汰。同樣地，在《花生》之前，漫畫不太會討論憂鬱與精神官能症主題。舒茲藉由《花生》為漫畫帶來全新的情緒與感受：親切、憂鬱、孤獨、挫折、喜悅、不滿與憤怒。

舒茲解放了漫畫，他在世人嚴格檢視下維持這種自省態度，即使身體疼痛已讓他漫畫後期筆觸開始不穩。這些困擾能輕易地毀掉其他藝術家，但舒茲卻能將其轉化成漫畫美學。我可以證實，放棄畫畫是世上最容易做到的事，但舒茲卻擁有鋼鐵般的意志。所有漫畫家都欠舒茲一聲感謝，即使我們是透過直接或間接的方式受到《花生》影響。諸如：每一次尷尬的停頓、悲劇性笑點、笑點後令人不安的時刻、哲學性漫談、每幅漫畫以無生命物件表達思想，這一切根源都來自於《花生》。

對我而言，我在畫那頁致敬漫畫時所做的一切決定（當時以為僅此一次，下不為例），後來出乎意外但無可避免地成為我往後畫漫畫的模板。這涵蓋了實際層面（像是漫畫人物的理想比例，眼睛到鼻子、嘴巴的距離與角度，鼻子與耳朵的形狀，以及人物在畫格裡的占比）、情感層面（如韻律、節奏、情緒、流暢度與整體基調）與效果層面（像是內在獨白與外在對話的模糊／交融）。這幅短篇漫畫決定了我未來二十年的人生。但《花生》早就存在於我的

生命裡，它的威力與影響只待時間驗證。與許多漫畫家一樣，我透過重新探索與重組《花生》的技巧原理（希望也包括部分情感）來檢視自我。

有句禪語如此問道：「你的原始面孔為何？」我只能回以，查理·布朗就是我本來的樣貌。

喬治・桑德斯
George Saunders

　　試著想像這個場景：在一個夏日午後，三個小孩靠在郊區房屋的側邊，有趣的事發生了！透過你充沛的想像力，這三個平凡普通的小孩慢慢變得不同。第一個想像出來的小孩是坐著的、沒有固定形體，旁邊放著一袋彈珠，他很快地變得過重、時時掛念這袋彈珠，他因占有而顯露滿足表情、身上穿著一件昂貴藍色上衣，突然間，他化身成為「貪婪的自我滿足」（Greedy Self-Satisfaction）。同時，在他左邊的小孩凝視遠方，外表窮酸卻很乾淨，他對於彈珠毫無興趣，他象徵的是「健康的遺世獨立」（Healthy Independent Renunciation）。在自滿小孩的另一邊，則是一位穿著九分褲的奉承男孩，瘦小的他全身髒兮兮、眼巴巴望著那袋彈珠，他是「覬覦他

人的貧窮不滿」（Covetous Resentful Poverty）。

若這些角色順利長大成人，離開郊區草坪，找到工作並陷入愛河，這被稱為小說，而你這個創作者就是小說家。若這些小孩不被允許長大並困在這片草坪，且在接下來五十年充分顯現創作者的心理狀態，剛好這位創作者精力旺盛、靈感源源不絕，讓觀眾無法抽離視線，那這便成了舒茲創作的《花生》。舒茲於2000年過世，這個消息讓我心裡一沉，想著：查理‧布朗再也不會變出新把戲了。

關於舒茲的生平，我們所知不少。他在明尼蘇達州聖保羅市度過艱苦但快樂的童年，備受父親疼愛。他父親是位理髮師，過著簡樸的生活，放假就打掃店鋪，但他對於連環漫畫愛不釋手，每週日都買四大報來看。他將舒茲小名取為史帕奇（Sparky），靈感來自於漫畫人物巴尼‧谷歌（Barney Google）的賽馬。舒茲年輕時參加遠距美術課程，在名為童畫的單元勉強及格。在他從軍參與二戰前，他最愛的母親死於癌症，外界認為這是他一生感到孤獨的原因之一。另一理由是他年輕時被女友甩掉，這位女性後來成為紅髮女孩（Little Red-Haired Girl）的原形。但也有人認為，他的悲傷應該是來自先天遺傳而非後天經驗，而這些不幸遭遇僅證實而非造就他性格憂鬱。從各個角度來看，舒茲都是很棒的人，他是虔誠的基督教徒、溫柔丈夫、慈愛父親，也是無數年輕漫畫家的啟迪導師。他以幽默與常理擊退憂鬱，並終生投入漫畫創作。

我於1960年代初期首次接觸到《花生》。我當時才剛學會識字，在溼冷的地下室客廳仔細翻閱朋友收集的漫畫集。這對我帶來極大衝擊，畢竟這是我首次體驗真實世界如何再現於漫畫中。這部

漫畫擁有新的草坪、新的樹木、簡陋的郊區，與我過去居住的環境相似。當我翻了幾頁、走進這個郊區時，我看到一片葉子掉落、晚秋天空呈現黑珍珠般的光澤，低矮柵欄、水泥門廊等，這個世界似乎更美麗，因為我在《花生》裡親眼看過。同樣地，我一開始便察覺到它的道德論調，查理·布朗代表的是內心害怕失去的我，奈勒斯是試圖透過理智、宗教或機智解決這種恐懼的我，露西是採取積極應對態度的我，史努比則是嬉笑帶過的我。

當然，這樣的理解（在當時）完全是發自內心的。以一種比較低等的形式顯示我對《花生》的崇拜充盈了我的生活。小時候，每逢萬聖夜，我總愛在心裡比較，我的節日與《萬聖節南瓜頭》（*It's the Great Pumpkin, Charlie Brown*）所描繪的萬聖夜，哪個比較厲害。聖誕節時，我有時會無意識地模仿查理·布朗的姿勢（雙手插進防風外套口袋裡，滿臉幸福地朝上仰望），看著雪花從路燈下飛過。看到舒茲本人的照片總是讓人有些驚訝——為何這個外表與我父親友人相似的男子，竟能看透九歲的我內心深處的憂鬱與快樂。

《花生》的獨特甚或激進之處，在於它在重重限制下激起我們複雜的道德感受。這些限制包括格式（四格漫畫，週日例外）、主題（僅有孩童，沒有大人）、地域（小孩只在住家附近活動）與視覺（頭是圓的，半臉瘋狂亂塗代表羞辱，頭上繞三圈星星代表被打頭）等。若將藝術看作是自由與限制間的不斷拉扯，那《花生》優秀之處並不在於它不受限制地快樂，而是它在限制之下如此快樂。《花生》帶領我們認識極簡主義，亦即：藝術不必過於龐雜也能傳達豐富情感。多年後，我讀到貝克特的作品，某些場景似曾相識：

兩個人站在樹下談論失去與徒勞無功，而這與兩名圓頭小孩在磚牆後談論相同主題並沒什麼差別。

　　舒茲有次寫道：「談到連環漫畫時，對我而言最重要的是，別讓大家覺得我在創作什麼偉大藝術。」若將《花生》結集成書，18,250幅漫畫可印成五千多頁。舒茲留給我們這本五十年的小說來懷念他。這件美好的事物，內容異想天開、憂鬱苦澀，時而瘋狂、時而充滿希望，這證明了：儘管舒茲多次抗議，但他確實是很棒的藝術家。

很久很久以前，
查理‧布朗！
——《花生》做為童書

布魯斯‧漢迪
Bruce Handy

早在1970年代與1980年代初期，美國幽默雜誌《國家諷刺》（*National Lampoon*）便刊登了名為《堅果》（*Nuts*）的單頁漫畫。創作者是加漢‧威爾遜（Gahan Wilson），他最有名的作品刊登於《紐約客》與《花花公子》，以恐怖奇幻的單頁漫畫為主。他的畫風與查爾斯‧亞當斯（Charles Addams）相近，但多了些幽默，少了點暗黑。

《堅果》沉靜低調，甚至有些無聊。它的主角是一位不知名男孩，年約十歲，一副典型20世紀中期美國孩童樣貌（與作者替身）。故事平鋪直敘，沒什麼特別情節。真正令威爾遜感興趣的是探索童年恐怖經歷，例如：嘗試陌生食物，放大偷竊糖果的罪惡

感，聞到醫院病床的可怕氣味，參與首場男女派對既期待又擔憂的心情，以及認識死人的奇特感受等。偶爾也會涉及一些童年樂趣，像是建造堡壘（有時也會順利建成）等蠢事獲得的滿足感。他的漫畫強調孩童視角：反覆強調、封閉、斷斷續續、靠近地面，大人的對話都出現在主角頭上。重點在於喚起真實、生動與令人不安的童年回憶，如同該漫畫達到的效果那樣（只是略為誇張）。若你沒聽過《堅果》，現在就找來看看。但我們並不是要褒揚它的原創性。

如書名所示，大家認為《堅果》是衝著《花生》而來。多年前，我有次遇到威爾遜，我們聊起他的作品與舒茲的差異。「《花生》裡的小孩不像小孩。」威爾遜一口咬定，語氣並非輕蔑而是惱怒。「舒茲創作的角色，根本是把大人裝在小孩身體裡，」他繼續說道，「他們的言行舉止不像真的小孩。」我對此感到驚訝，我從沒想過，查理‧布朗、奈勒斯與露西等人會被視為「真實」存在，就好比我不會弄混史努比與真正的獵犬。我喜歡威爾遜的作品，但他這番異議很愚蠢，這就像是有人抱怨漫畫家喬治‧埃里曼（George Herriman）醜化貓與老鼠，或是譴責比爾‧華特森（Bill Watterson）對玩偶老虎一無所知。

你應該同意我的看法，但為了以防萬一，我還是舉個例子好了。是我不久前在一本破舊的《花生》裡（舒茲1960年代中期作品《你需要幫忙，查理‧布朗》）所看到的一個跨頁。在第一頁裡，奈勒斯正閱讀《卡拉馬助夫兄弟們》（*The Brothers Karamazov*），但在對頁，他炫耀起自己正研究使徒保羅的書信。他外表看來才五或六歲，頂多七歲（在《花生》裡，年齡與大人的存在都以暗示的

方式呈現，這或許是一種信仰）。之後你會看到，謝勒德用玩具鋼琴演奏貝多芬作品，露西兼差當心理醫生，莎莉在其中一幅漫畫飆罵反對「中產階級道德」，而幾乎所有角色都能精準表達感受。他們過度早熟，這些僅是少數範例。若能達到奈勒斯這般學識程度，多數受過大學教育的大人肯定相當興奮。

何謂真實？不久前，我和正值青春期的兒子一同觀看電影《雙重保險》（*Double Indemnity*），當時的對話又讓我想起威爾遜的批評。

「一般人才不會這樣講話。」我兒子如此說道。他覺得編劇比利・懷德（Billy Wilder）與雷蒙・錢德勒（Raymond Chandler）寫出來的對話很有趣，但在現實生活中不太可能出現。「這就是重點啊。」我回應。

沒人期待芭芭拉・史坦威（Barbara Stanwyck）像正常蕩婦一樣說話，也沒人希望查理・布朗、奈勒斯與露西言行舉止像個正常小孩（威爾遜除外）。

順帶一提，這並不是過於牽強的比較，畢竟舒茲全部的作品與威爾遜的漫畫全都圍繞於六宗罪，亦即：傲慢、貪婪、嫉妒、貪吃、憤怒與怠惰（少了第七宗色欲）。你可能會說，這些都顯現在舒茲的寵物主題裡。但孩童（不論真實與否）才是他真正關切的重點，而孩童也是他最忠實的讀者，包括年輕的我在內。

話說回來，正是這種真實與虛構、年輕與世故的交互作用，引起我探索的興趣。舉例來說，查理・布朗很早便對於奈勒斯早熟的心智感到無比驚豔：「他讀過《仙履奇緣》、《木偶奇遇記》與《白雪公主》所有這些書⋯⋯這還不是最厲害的⋯⋯他可以說出一

番道理來！」

我寫這篇文章有兩個前提。

首先，我認為舒茲極具才華，而大家應該同意這一點。我在此僅初略討論這部堪稱史上最有趣的作品，儘管這並非一篇文章甚至一本書所能概括。

任何挑剔都是吹毛求疵，換言之，創作者一定會遭遇靈感枯竭的時刻，舒茲也不例外。而這關乎到我的第二個前提，亦即：這篇文章主要是在討論舒茲黃金時期的創作，依我之見，大約介於1956～1966這十年間，前後加減一或兩年。在這段時間，舒茲任由想像力馳騁、機智反應最為敏捷，漫畫展現無比活力，與他不算外放的性格有些落差。查理·布朗、露西與奈勒斯是這個階段的核心人物，他們彼此依賴、不切實際、恣意幻想、惡意欺騙與脾氣暴躁，史努比則是負責搞笑的配角。但舒茲在1970年代之後開始加入新角色，包括史努比與他的跟班糊塗塌客，以及佩蒂與她的跟班瑪西，之後還多了憂鬱史派克與純真小雷（Rerun）。我認為，《花生》自這時起變得刻意裝可愛、耍幽默，變不出新把戲，也更依賴過去累積的笑點（別叫我先生！）與視覺笑話（史努比後頭跟著一群鳥友）。

我必須說明一下，當舒茲還在世時，每日辛勤創作，這些角色與調性的變化，剛好遇上我正值青春期（我出生於1958年），因此我的不滿可能更多來自於個人因素，與舒茲的創作品質無關。

無論如何，你們已清楚我身為粉絲的立場。

根據大衛·米夏利斯（David Michaelis）的著作《舒茲與花生》

（*Schulz and Peanuts: A Biography*），舒茲經過不斷嘗試才找到孩童做為主題，他對於創作關於早熟學童（這些孩童頭大、擁有驚人身心抗壓能力）的漫畫並沒有強烈想望。事實上，他不斷調整風格與調性，才發現孩童主題容易發揮，更重要的是，讀者反應熱絡。但與許多作品深受孩子歡迎的童書作者一樣，他並沒有特別喜歡小孩；蘇斯博士（Dr. Seuss）與瑪格莉特‧懷絲‧布朗（Margaret Wise Brown）是我想到的另外兩位。

希奧多‧蓋索（Theodor Geisel，蘇斯本名）喜歡抽象形式的孩童勝過真實的小孩，他必須照顧內心如孩童般渴望關注的需求，聲稱創作純粹是為了娛樂自己。而布朗——《月亮，晚安》（*Goodnight Moon*）與《逃家小兔》（*The Runaway Bunny*）的作者——曾如此說過：「做為童書作者，你不必喜歡小孩，但要愛上他們喜歡的事物。」

舒茲1970年代接受專訪時坦承，由於《花生》取得巨大成功，他才能說出「我並沒有特別喜歡小孩，真的沒有。我寵自己的小孩，但我並不愛孩子」而不受苛責。或許你會猜想，這正是他容忍或指導旗下角色彼此嘲笑、互相折磨的原因。「所有小孩都很自我、很殘忍吧？」他在1964年接受訪問時說道。你可能認為他是指責小孩罪有應得，但他說的沒錯。我女兒的故事可能會讓舒茲會心一笑。她十個月大時還不會走路，有次坐在高腳椅上吃著豌豆與麥片，她媽媽一不小心滑倒、跌坐在地板上，這是她第一次開懷大笑，顯露與露西相似的本性。

我猜想，若學齡兒童嘲笑他人不幸，必定會引來指責，他們

或許能從觀看《花生》的苛刻情節中獲得顛覆性快感。我個人是覺得很爽。漫畫裡的多數笑梗（杜斯妥也夫斯基與貝多芬除外）不僅很小的孩童能夠理解，舒茲的機智更引起深切共鳴（暗示成年人也會嘲笑別人受苦、丟臉）。此外，《花生》關心的表面議題都是孩童在乎的，包括友誼、寵物、打棒球、放風箏、吸手指與校園暗戀等。舒茲利用這些共通經驗吸引他們，然後和他們對話。

　　我忘了第一次讀到《花生》是什麼時候，或許是生日派對時獲得的套書禮物吧？但可以確定的是，我國小三年級時非常沉迷，我會收集它的再版書，也會剪下每日刊登於《舊金山紀事報》（*San Francisco Chronicle*）的最新內容。我因此將該報視為舊金山灣區最權威的報紙（它的黃道十二宮殺手報導也十分精采）。相較之下，《舊金山考察報》（*San Francisco Examiner*）這類低俗小報刊登的是三流漫畫，內容過時落伍，像是《白朗黛》（*Blondie*）與《教教爸爸》（*Bringing Up Father*）等。這類漫畫裡的人物留著1930年代的髮型，鞋子上套著鞋罩，在單身派對徹夜狂歡、飲酒作樂。在這些漫畫裡，成人（丈夫）的行為與小孩沒兩樣。和多數孩子一樣，我偏愛小孩行為像大人，而《花生》裡描述的現代社區與我的生活環境有些相似（白人為主的郊區生活，包含一戶黑人家庭，與《花生》角色設定相同）。

　　《花生》裡隱藏著深刻智慧。它有時像是寓言，當我們瞇起眼看時，裡頭的角色就像是《伊索寓言》的原型人物，包括驢子、小羊、野狼與獅子。如同野狼一有機會便會吃掉小羊，當查理·布朗嘗試踢球時，露西鐵定會把球抽走，這是野狼與露西的天性使然。

我如今發覺《花生》以更原始的方式影響著我，有點像是傳統童話故事吸引孩童一樣，因為它安撫他們內心對於成長的無意識恐懼，並找到安身立命的位置，儘管這些焦慮遭到誇大並刻意怪誕。而這正是兒童心理學家布魯諾·貝特罕（Bruno Bettelheim）在其著作《童話的魅力》（*The Uses of Enchantment*）經常引用的「伊底帕斯」等情結在搞怪：白雪公主與長髮姑娘遭母親型人物嫉妒懲罰，但最終必能擊敗她們；窮苦的傑克爬上魔豆長成的大樹，殺死巨人並搶走會下金蛋的鵝，從此生活無虞。但《花生》裡對於性心理壓力的描繪極少，可說完全沒有，有的僅是查理·布朗對紅髮女孩的單戀，以及露西喜歡謝勒德、莎莉喜歡奈勒斯，而這些情感僅停留在渴望層次，甚至連肢體接觸都沒發生。

《花生》的敘事與童話故事截然相反。在童話裡，好人歷經艱難後終會勝出，惡龍遭到殺害、巫婆被推入烤箱、傻瓜贏得財富等等。但在《花生》當中，沒人可以得到心中想望的，所有人都備受挫折，不僅在愛情上，更包括棒球場上或課堂上，連自比是一戰飛行員的史努比也以失敗收場。儘管舒茲的著作《幸福是一隻溫暖的小狗》（*Happiness Is a Warm Puppy*）迷人且賣錢，我敢說它絕不教條，從《花生》典型名言也能看出這一點，包括「討厭！」、「我的天哪！」、「我真不敢相信！」與「啊！」等等。不論過去、現在或未來，查理·布朗永遠都是笨蛋。露西總愛抱怨，並以羞辱查理·布朗為樂。奈勒斯每年萬聖節都等不到南瓜大仙，而梳理乾淨的乒乓（Pig-Pen）在一兩格漫畫後又會全身髒兮兮。

對舒茲來說，正義與現實都不是重點，他在一格又一格、一幅

又一幅漫畫裡欺壓《花生》裡的角色，彷彿他們是在兒童劇場演出卡繆、沙特或羅伯特‧約翰遜（Robert Johnson）的改編作品。我最喜歡的一幅漫畫來自1954年，內容描述查理‧布朗一人孤單坐在路邊。在第一格裡天空開始飄雨，到第四格時變成傾盆大雨，而查理‧布朗還是坐在同一個位置，他在這個本該全然視覺化的漫畫裡緩緩吐出名言：「雨總下在不被愛的人身上！」舒茲試圖搞笑嗎？我並不如此認為。他追求的或許是「淡淡的哀愁」這樣的效果。繪畫的機智是我喜歡這部漫畫的原因。舒茲落筆時看似隨意的線條，卻精準捕捉查理‧布朗微妙的肢體變化：他一開始坐得好好的，隨即注意到雨落在身上，於是抬頭往上看，似乎在質問天空，最後跌坐回去，屈服於這場大雨與這個冷漠世界。

孩童能從這樣的黑暗獲得什麼啟示呢？在某種程度上，查理‧布朗的悲慘遭遇撫慰了我。他就像是承受雷擊的避雷針，紓解了我對於自己在這個世界如何安身立命的焦慮。在最糟的情況下，《花生》也能讓我們宣洩情感，它以引起讀者如雷笑聲的笑點，取代永遠幸福美好的童話結局。我為查理‧布朗感到難受，但我必須坦承，我也沒有感到太難受，程度和其他魯蛇角色（更沒有情感與價值）差不多，像是威利狼（Wile E. Coyote）、艾默小獵人（Elmer Fudd），甚至是愛騙人的把戲兔（Trix Rabbit）。

身為一個憤世嫉俗與先天對宗教免疫的小孩，我在舒茲的虛無主義（我不覺得這個詞太重）裡找到歸屬。我理解作者對於宗教非常虔誠，我也知道，大家認為《花生》裡的折磨會帶來某種程度的救贖，但我不太能接受這種看法。我從舒茲作品裡體會到的是：

生活無比艱難，每個人都很難對付（最糟情況）或難以捉摸（最好情況），正義令人無法參透，快樂在第三或第四個畫格中間便會蒸發，而對於這一切，我們最好的反應是大笑幾聲繼續前進，隨時做好遭到打擊的準備。

我或多或少仍抱持這樣的理念。或許偏少 —— 我現在心軟許多。如同先前所提，我也是一位父親。這意味著，當涉及小孩遭遇霸凌、羞辱、嘲笑或排擠這類事情時，我會變得比較激動。從慈愛父母的觀點重新來看舒茲作品，你會覺得怵目驚心，就像重讀格林童話一樣 —— 我們小時候渾然不覺它的可怕。若以舒茲的例子來說，是情感上的可怕。我發現，現在的我偶爾對於他的「施虐癖」感到不悅。我也不認為這個詞過於嚴厲，搞不好舒茲自己也同意。他有次承認，或是吹噓：「或許我手頭正進行著史上最殘酷的漫畫。」他很清楚，自己內心黑暗的一面正扮演著上帝的角色。

翻閱過去收藏的《花生》平裝本，我對1964年情人節那幅漫畫感到震驚。

查理‧布朗按慣例坐在學校板凳上，一個人吃著午餐，他在第一格說道：「紅髮女孩正在發情人卡⋯⋯」（每句話後頭都是刪節號。）

第二格裡，他身體前傾，臉上顯露既期待又不好意思的表情，「她送所有朋友卡片，一個接著一個⋯⋯她還在送⋯⋯」

第三格裡，他跌坐回去，垂頭喪氣，嘴角下垂。「她發完了，那是最後一張⋯⋯她走掉了⋯⋯」

查理‧布朗在最後一格轉過身來，嘴角顫抖，眼睛睜大，表情

有些扭曲，似乎極力壓抑不讓自己哭出來，緩緩吐出簡單卻充滿諷刺性的一句話：「情人節快樂！」

如同我在淋雨那副漫畫所說，舒茲的畫風非常細膩。他在最後一格僅用少許圓點與彎曲線條，便將查理‧布朗的哀傷表露無疑，這樣的技術很少人能做到。此外，從嚴格的解剖學角度來說，要將沒肩膀的查理‧布朗畫出肩膀下沉的喪氣感，也是需要一番功力的。

淋雨情節的憂傷，或多或少被歌曲〈雨天和週一總讓人心情低落〉（Rainy Days and Mondays）給沖淡，但這個情人節橋段可說是刻薄到家或殘酷無情，真是如此嗎？舒茲絕對想要讀者同情查理‧布朗（他沒那麼狠），但此處沒有一絲搞笑或諷刺意味，他壓根沒有這樣的意圖。這正是這部漫畫令人興奮的地方，它和其他漫畫不同，超乎我們對於情節的期待。

殘酷的課題也出現於1963年8月的棒球故事裡，連續刊載了好幾天。查理‧布朗率領的爛球隊打入冠亞軍之戰，他擔任投手一職（漫畫並未解釋他們如何奇蹟似地進入決賽）。這一次，查理‧布朗並沒有被擊出全壘打，也沒有漏接輕鬆球或遭到三振出局，他在兩隊決定勝負之際不小心犯規。「不！啊！！」他的隊友大叫，極其痛苦地大張著嘴巴，形狀就像舒茲很愛畫的顛倒的黑色蘋果。第四格裡一片安靜，大家朝著站在投手丘的查理‧布朗丟擲帽子與手套。就是這樣，沒有多餘的笑點或哀傷的結語。只是無盡的羞辱，如同演員法斯賓德（Rainer Werner Fassbinder）的下場。小時候的我看到這幅漫畫時是否有笑出來？若有的話，那我真是很糟的小孩。

回到威爾遜的看法，若舒茲筆下的角色是「真的」小孩，那

我們便無法忍受他的殘忍行徑，而不僅是好奇他的意圖或偶爾不悅而已。出於這個原因，我特別無法接受《查理・布朗過聖誕》（*A Charlie Brown Christmas*）裡的一個場景：露西、佩蒂、雪米等人朝著查理・布朗大罵，因為他帶回一棵不起眼的小樹要當聖誕樹。畢竟這部電視特輯配音都來自於真正的孩童，他們聽起來很像我們認識或甚至是自己的孩子。我還是非常喜歡《查理・布朗過聖誕》以及《花生》這部作品，但我必須承認，年紀（我的年紀，不是漫畫的）確實稍微影響了我對它們的熱愛程度。

但是我必須說，成年後的我從《花生》裡看到正面的事物，這是年輕的我做不到的。當我的女兒柔伊（Zoë）出生時，我老婆的阿姨寄給我們一張卡片，她在裡頭祝福柔伊擁有熱情。我起初不是很了解她的意思，但隨著小孩越來越大，我開始體會到深深在乎某些事（足球、書本、長笛、劇場、社會正義等）的孩童，與興致索然的小孩之間存在極大的差異。即使年紀很小（還在雛形階段），若他們能找到自己的人生意義，那是多麼棒的天賦啊！

我認為，舒茲對此體會甚深。他對於漫畫充滿熱情，下定決心要在這個領域做出一番事業。他的漫畫不斷變化，他任由想像力自由馳騁。

最早時，主要角色是查理・布朗、雪米、佩蒂與緊接著登場的范蕾特。除了查理・布朗沒有禮貌、愛惡作劇，其他角色都沒什麼個性，他們或多或少可替換，功能在於插科打諢與視覺變化。

但舒茲不久後便引進更古怪、更具體與更有企圖心的角色：謝勒德是鋼琴小天才與貝多芬的超級粉絲，露西沒事愛大驚小怪、

永遠覺得自己委屈並且總是斥責別人，奈勒斯則是吸著拇指的哲學家。

同時，當舒茲筆下的世界全和查理・布朗為敵時，查理・布朗變成舒茲的分身，他的個性越來越鮮明、豐富。他一開始就像是披頭四首張專輯第一首歌〈我看見她佇立在那〉（I Saw Her Standing There）般清新，過了十年後，他變成偉大的白色專輯：黑暗、備受折磨，兼具原始與精緻。

至於毫無特色的雪米，沒給讀者留下太多印象，甚至連舒茲都承認他「沒什麼個性」，即使是直男也毫無用處。舒茲偶爾會幫他打扮一下，穿件夏威夷襯衫或時髦的防風外套之類的，但根本沒用。佩蒂與范蕾特只能充當露西的合音天使而倖存著，特別是當露西辱罵查理・布朗愚蠢之際，但雪米（他是說《花生》首句臺詞的角色）卻越來越邊緣，他於1960年代逐漸黯淡，1969年完全消失。雪米最早期是史努比的主人，他就像是披頭四被淘汰的成員皮特・貝斯特（Pete Best）。

因此，若《花生》裡的角色都能長大成人（真的長大，不只是油嘴滑舌或溫暖甜膩那種），而我得從中猜測誰最有可能得到幸福，那我毫無疑問會選擇查理・布朗。他對於失敗體會甚深，受盡苦難，卻依然故我，願意再嘗試一次踢球或放風箏，下次比賽還是擔任投手，或仍期盼明年終能收到情人卡片。或許他在苦難中獲得某種救贖。若他是笨蛋，一部分原因在於，他實在太在意了。害羞內向的人不該被羞辱。如同他的創作者，他擁有熱情與堅持。若他是真人，我想告訴自己：查理・布朗沒事的。

妮可‧魯迪克
Nicole Rudick

　　在1936年的文章〈說書人〉（The Storyteller）裡，德國籍猶太裔哲學家華特‧班雅明（Walter Benjamin）將他看到的現象，形容為西方說故事的口述傳統開始終結。第一次世界大戰的集體創傷與其影響，使得「透過說故事傳達共享經驗」變成過去式。他寫道：「過去一代人搭有軌馬車上學，他們如今站在遼闊天空下的鄉間，除了雲，一切都不同了，在這些雲朵之下，面對毀滅性爆炸威力的，是渺小脆弱的人體。」

　　班雅明關於歷史進程的核心概念，在於存在經驗的全盛發展：我們在陌生的環境漂泊，這種感受可用來定義20世紀的狀態，當時的世界不斷擴大並出現界線。[1]作家盧克‧桑特（Luc Sante）的父

母，是美國1960年代早期的新一代移民，兩人都不會說英文（「帶有某種痛苦的現實主義」），並貼身觀察圍繞在他們周遭的外國文化。「我並不意外，」桑特表示，「聰明、能幹如我爸，一生經歷貧窮、戰爭與輟學等磨難，他可以從查理·布朗身上看到自己的影子。」[2] 查理·布朗受到美國各階層人士馴養與喜愛，包括那些流離失所、遭遇不幸與劫難的人。

沒有任何人能比查理·布朗的身體更迷你、更脆弱。他的軀幹與四肢極短，卻頂著一顆光禿大頭。舒茲畫了一個大圓加上少許線條，便創造出一個能製造豐富表情的大頭。在1961年10月15日的週日版漫畫裡，查理·布朗的頭是一顆地球儀，上面畫有經緯度。這幅漫畫的笑點在於：為了向奈勒斯展示從德州到新加坡（荒謬組合）的距離，露西在查理·布朗冷漠的光頭上畫出兩點並連成線。

圍繞在這個脆弱人體之外的是更廣大的世界，它充滿敵意、令人疲憊，不時挫折人心。班雅明不受歷史時刻的束縛，促使他改變的動力，是那些「毀滅性的爆炸」（或是哈姆雷特口中「人世的鞭撻與譏嘲」，甚至是「愛情遭輕蔑的悲痛」）在深不可測的宇宙裡不斷上演的差辱。

1.　班雅明意識到自己背著歷史包袱，他為了逃離納粹迫害而橫跨歐洲，最後於1940年在一個西班牙邊境城鎮不願投降而自殺身亡。

2.　Luc Sante, "The Human Comedy," introduction to *Peanuts Every Sunday: 1961–1965* (Seattle: Fantagraphics Books, 2015), 5.

舒茲曾說過，《花生》「處理的是失敗」。[3] 透過一幅幅漫畫，《花生》骨子裡剖析的是存在焦慮，但並不是對於冷戰的擔憂（這是《花生》發展興盛的背景），而是每日生活裡常出現的憂愁。查理‧布朗是《花生》的典型代表，他屢戰屢敗卻從未放棄。（奈勒斯在1965年的電視影集中曾抱怨：「在全世界的查理‧布朗裡，你是最查理‧布朗的。」）

《花生》看似取材自真實生活，但它對實際世界的樣貌卻展示得很少。此漫畫以簡單視覺細節、重複的場景與角色有限的動作而聞名。除了早期畫風較為繁複，它基本上走的是極簡風格，極少出現景深，每格漫畫中的動作都是左右移動，彷彿置身於舞臺一般。

還記得，小時候的我發現，在《花生》這個封閉世界裡，查理‧布朗及其狐群狗黨關注的問題，與《凱文的幻虎世界》（*Calvin and Hobbes*）等其他哲學性漫畫如此不同，後者的角色在其世界所呈現的視覺性與想像力都滿到爆炸。

在1963年6月9日刊登的週日漫畫裡，查理‧布朗與莎莉欣賞著夜空，他解釋說道，北斗七星未來勢必會殞落。這八格漫畫描繪同一個場景：查理‧布朗與莎莉站在一片土地上，黑暗的天空吞噬了他們的身體。周遭沒有任何事物，背景一片黑暗（舒茲經常使用這種手法）。沒有特別的事發生，但透過開放對話討論，這幅漫畫充滿驚奇、可能性與人味。舒茲真的很擅長「無物勝有物」這招。

在1961年11月19日的另一幅週日漫畫裡，標題那一格將查理‧布朗的頭置於大時鐘前頭。他焦慮的表情、鳥巢般的頭髮，與時鐘的規律性形成強烈對比。漫畫講述的是，每到學校午餐時刻，查

理‧布朗總一個人坐著用餐。標題下方的每個方格，呈現的都是他孤獨的身影，我們則從他頭上的思想泡泡，聽到他內心的獨白。每一格的留白（僅有一張板凳與午餐袋），堪比是專為貝克特劇本《等待果陀》（*Waiting for Godot*）設置的舞臺。每個畫格平均分配，都是郵票大小，數量十二，正如時鐘上時針所指位置，這絕非偶然。查理‧布朗頭部每次轉動（先往外、往下看，然後往上、往右看），都規律地跟著讀者視線，從第一格到最後一格都如此，就像秒針滴答地走。

這種刻意的韻律（特別是放鬆的節奏），對於《花生》創造思考空間十分重要。《花生》漫畫裡即使發生許多事，情節也都是緩緩地展開。

1965年4月18日的週日漫畫，描述大家在投手丘意見不合（毫無意外地由露西引發），最後演變成對於道德的爭執。查理‧布朗認為，刻意投觸身球是不道德的，恐怕會害他成為全天下最糟糕的偽君子。其中一人說道：「早期定居者是如何對待印地安人的？那就道德嗎？那兒童十字軍（Children's Crusade）呢？這就道德嗎？」接下來每一格都出現新的參與者與新的觀點，最後變成大家七嘴八舌地討論。在倒數第二格裡，共十個人站在投手丘或查理‧布朗附近（信眾擠爆講壇），他們頭上塞滿五個思想泡泡，裡頭充滿哲學性推理——其中一人喊：「請定義道德！」

3.　　Charles M. Schulz, *My Life with Charlie Brown*, ed. M. Thomas Inge (Jackson: University Press of Mississippi, 2010), 165.

但舒茲在混亂中自有安排，將這些角色排成一列，除了查理·布朗，三人成一組，頗有《最後的晚餐》（*Last Supper*）的味道。讀者從右至左看過去，每個對話既獨立又彼此相關，排列工整，眼睛一掃便盡收眼底。《花生》體貼的節奏安排，令人想起兒童電視節目《羅傑斯先生的鄰居們》（*Mister Rogers' Neighborhood*）。兩者的共通點還包括拒絕暴力與瘋狂，這是同代作品的特色。

　　週日漫畫篇幅較大，特別適合處理時間的快慢節奏，畢竟它們可發揮的空間較大。但同樣的效果也可發揮在每日漫畫，只是規模較小。

　　在1972年8月5日的四格漫畫裡，露西從左外野喝斥投球的查理·布朗。第二格整個上半部塞滿她的咆哮，這些話全是粗體，結尾還附上一個引人注目的「噓！！」她的精力明顯可見，但維持不久。在第三格裡，露西一人安靜坐在地上，像是平靜無波的海洋，讀者視線停留在她的坐姿與圍繞在她周圍的空白空間，過了很久之後才移到最後一格，她暗自反省。

　　沒有其他連環漫畫能製造如《花生》一般的暈映影像（vignette），特別是當極簡背景消失於一片空白或單色調裡頭，這就像降下一片厚重布幕，令角色擺脫時間束縛，進而突顯他們的情感。舒茲在每日漫畫留有大片空白，這並非刻意設計，而是出於實際需求。正如大衛·米夏利斯在舒茲傳記裡所說，《花生》一開始篇幅有限，主要功能在於填補報紙或分類廣告的多餘空間。為了吸引讀者目光，舒茲選擇「少即是多」的方法，利用空白空間讓他過

去稱呼的「漫畫極小事件」產生迴響，以做為「反擊」策略。[4] 與早期作品相比，《花生》的角色設計與情節越來越簡化。米夏利斯提及查理‧布朗與他的一干朋友時寫道：「隨著他們發展出更複雜的能力與欲望，對舒茲來說，維持一貫簡約風格，更能傳達他有意述說的艱難事物。」[5] 若舒茲以令人眼花撩亂的視覺效果填滿畫面，那讀者可能看不到角色的內在困境。

《花生》形式上的特性，令它成為當時特例。舒茲小時候看的漫畫，裡頭融合緊密的交叉線影法（crosshatching）、製造深度的「消失點」（vanishing point）、細長線條等技法，同時體現法蘭克‧金（Frank King）作品《汽油巷》的現代主義畫風。但這樣豐富的視覺效果，完全吸引不了身為專業漫畫家的舒茲。他後來坦承，自己是「溫和漫畫的忠實信徒」。

和《花生》同代的作品有哪些呢？摩特‧沃克（Mort Walker）的《懶兵披頭》與漢克‧凱卓姆（Hank Ketchum）的《淘氣阿丹》（Dennis the Menace），誕生時期與《花生》相仿。《懶兵披頭》是一部情節簡單、以搞笑為主的漫畫，裡頭充滿米夏利斯所說的「靈活、誇張的視覺效果」。[6] 而《淘氣阿丹》則依賴大量視覺細節傳達情境式的荒謬幽默。兩者的讀者與知名度成長速度快於《花生》，但文化影響力遠遠比不上。

4.　　David Michaelis, *Schulz and Peanuts: A Biography* (New York: Harper, 2007), 207.
5.　　同上，頁211。
6.　　同上，頁271。

很難想像，由《花生》打造的世界，竟能贏得如此高的文化地位。舒茲創造一個頭大身體小的男孩、一隻擬人化小狗，以及一群舉止與說話不像小孩的同伴，然後把他們放在一個平凡無奇的環境裡。你可能會說，這與真實生活有點差距。讀者理應對這樣的設定產生懷疑。但他們非常熟悉查理・布朗的情感掙扎，心情也為之上下震盪。

　　戲劇大師貝托爾特・布萊希特（Bertolt Brecht）應該也會認同《花生》。他在劇場追求同樣的「局部」幻覺效果，「好讓它被視為幻覺看待。」[7] 過於仿真的話，讀者會忘記這並非真實而是藝術作品。布萊希特希望我們不要照單全收，而是帶著批判眼光去理解與詮釋。雖然《花生》與他的劇作《勇氣媽媽》（*Mother Courage*）目的不盡相同，後者說教意味濃厚、政治性強，但兩者共通點在於，希望讀者全然投入，而非保持距離。

　　這部漫畫「處理的是聰明事物」，舒茲有次如此說道，「也就是大家都害怕的事。」[8] 他並不將《花生》看作是兒童漫畫，即使是最吸引孩童的史努比，他也將其打造成任性固執、偶爾焦躁不安的夢想家。

　　我很好奇布萊希特是否像我一樣最愛露西。露西在《花生》首度亮相就抱怨不停，她很快就變成引爆衝突的導火線，且不斷戳破查理・布朗的幻想。露西自信果斷、神經兮兮、頑強不靈，並且控制欲極強。她可以瘋狂愛戀你，然後因為你不夠專注而痛罵你一頓。儘管她時不時就發脾氣，但內心十分脆弱。

　　在1963年6月30日的週日漫畫裡，露西心情低落、不斷咆哮，

「我從沒擁有過任何東西，以後也沒機會了！」奈勒斯溫柔地回應：「嗯，有件事是確定的，你有愛你的小弟。」露西聽完後卸下防備，開始抱著奈勒斯大哭。

露西這個角色跟得上時代，這一點從她的心理治療攤位最看得出來。我們也得以一窺幕後原理，但這打破了布萊希特堅持的幻覺原則。

這個攤位戲仿孩童賣檸檬水，露西美其名為心理治療，但除了桌子什麼都沒有。然而，這種簡化的呈現方式，或許還包括露西自信地展露權威，讓查理‧布朗認可它的價值。讀者也肯定此攤位的重要性，但我們看到了查理‧布朗看不到（或選擇不看）的東西：這只是門面而已。與天真的查理‧布朗不同，我們不會被露西直率的建言欺騙。當我們看到這些片段時，即使深知這些建議並不明智，內心對於其中顯露的真相仍感震驚。

但對我而言，《花生》最經典的視覺場景是一道矮牆，這些角色有時會短暫停留於此聊天。有些漫畫情節完全發生於這道牆後面，比方說，1958年5月6日週二漫畫裡，查理‧布朗與露西靠在平坦石牆上，僅露出兩顆頭，全程面向讀者。依我看來，這道牆就是重要的劇場元素，就像是隨時可推上舞臺的道具。漫畫方格就是整齊的鏡框式舞臺。我一看到這道牆，立刻聯想到《仲夏夜之夢》（*A*

7.　　Bertolt Brecht, "From the Mother Courage Model," in *Brecht on Theatre: The Development of an Aesthetic*, ed. and trans. John Willett (New York: Hill and Wang, 1964), 219.

8.　　Quoted in Michaelis, 278.

Midsummer Night's Dream）裡的斯諾特（Snout），他在劇中的一幕戲裡扮演牆的角色，他喊道：「瞧瞧這壞土、這灰泥與這石頭／證明我確實是同一道牆。」

若說露西的攤位分隔角色，醫病各據一方，並帶給她一絲說話權威感。那矮牆可說是具備蘇格拉底的風格，一個鼓勵對話與反思的地點。

在1969年3月17日的週一漫畫裡，奈勒斯與露西靠在矮牆上聊天。「我有很多關於生活的疑問，但都得不到解答！」露西如此抱怨，怒氣延續至接下來兩格，「我想要的是一些誠實、好的答案……我不要聽到一堆意見……我要的是答案！」在最後一格，奈勒斯的回答不算是解答，而是引起更多疑問的問題：「對或錯都可以嗎？」。

透過《花生》做為媒介，舒茲試圖述說關於「聰明事物」（這是他自己的話）的真相，但更大的真相是，這些大哉問根本無解。長遠來看，沒有人是贏家，也沒人是輸家，畢竟這並不是在演戲，這是人生。《花生》撫慰人心之處在於，讀者並非獨自面對這些棘手難題，它創造空間邀請我們去思考，粗略地想想事物全貌，如同沉浸於羅斯科（Mark Rothko）畫作的情緒氛圍裡。

將《花生》看成一面鏡子，讀者可用來觀照與反省自我之用，或許是不錯的點子。但這個觀點破壞了舒茲創作的優雅簡約：這些複雜角色共同代表人性的一部分，他們活在「皮影戲」（借用米夏利斯敏銳的觀察）或說再現的世界裡。透過這種設定，舒茲將「自己投射在角色（查理‧布朗）裡」，[9] 而這正是班雅明提到的「布萊

希特史詩劇概念裡的演員」（再度證明我們避不開哈姆雷特）。

　　諷刺的地方在於，《花生》視覺上的單調、簡約，反倒創造出一個寬敞空間，足以讓查理‧布朗反思舒茲試圖傳達的殘酷真相，同時讓讀者開始思索這些複雜的概念。這部漫畫的成功與長紅，原因在於它創造出思考空間，而這空間永遠不會關閉。

　　在《花生》極早期階段，舒茲尚未全盤掌握他的角色，程度上與小說家或劇作家不同，後者能創造出一個角色，但之後必須跟著角色性格發展，去發想他們的行為與目的。一幅《花生》漫畫可以讓我們醍醐灌頂，效果如同小說裡的金句名言。我們把它剪下釘在牆上，好記住這個想法或感受。儘管這幅漫畫能夠獨自呈現，但它永遠是整個故事的一小部分。僅看到露西將查理‧布朗的橄欖球抽走一次是不夠的，重點在於她必須一而再再而三地如此做。這個行為不斷重複，從這幅到下幅漫畫，從今年秋天到明年秋天，每次都讓我們好奇：她幹麼這樣？查理‧布朗又會如何回應呢？而每一次答案都不一樣。舒茲在1999年上晨間新聞節目《今日秀》接受艾爾‧羅克（Al Roker）專訪時說道，查理‧布朗「在很多方面都是徹頭徹尾的輸家」。

9.　　Walter Benjamin, "What Is Epic Theater?" in *Illuminations: Essays and Reflections*, ed. and with an introduction by Hannah Arendt, trans. Harry Zohn (New York: Schocken Books, 1988), 153.

舒茲總細心地檢視人性，也沒忘了持續帶給我們驚奇（就像露西抽走橄欖球的遊戲）。在1961年11月26日的週日漫畫裡，史努比在滂沱大雨中橫衝直撞，所有場景都下著猛烈的雨。在舒茲的畫筆下，史努比每次的短暫衝刺，後面背景都是單調的，他會停留在門口或傘下休息一會兒，就像是噪音裡的片刻緩和。最後一格顯示，史努比躺在狗屋上頭，雨依然很大，但他已經適應了。他柔軟的身軀終於躺在最熟悉的場景裡。

Why I Love *Peanuts*
為何我愛《花生》

喬・昆南
Joe Queenan

　　1950年10月2日，連環漫畫《花生》首度於美國報紙上刊載

其中，我最喜歡的一幅漫畫，內容描述史努比將作品投稿給紐約

版社，不料收到對方拒絕信件（野心勃勃的史努比擁有許多夢

如今一心成為作家）。信上頭寫著，出版社收到他的投稿已

間。最後一格漫畫顯示，史努比讀著一段文字：「這符合

所需。」我將這格漫畫小心剪下、收藏在皮夾裡，一直

體為止。

　　在1960年代或1970年代，任何有過投稿經驗的年

「這符合我們目前所需」的文字時，心裡必然一驚

什麼作品、投給哪些出版社，大家一致的經驗是

後收到一封冰冷的制式回信，上頭寫著：「感謝您來信投稿，但很遺憾地，您的作品目前不符合我們所需。」在半世紀職業生涯中，舒茲作品為他賺進大筆金錢，而他總能觸及年輕漫畫家內心，精準描繪出他們早期作品遭拒絕、粗暴對待或忽視時的感受。正是這種人性特質，對於年輕人、弱勢族群的同理心，令《花生》得以成為經典。舒茲總能抓住普羅大眾的內心。

《花生》是從舒茲早期作品《小傢伙》（*Li'l Folks*）演變而來，這部漫畫刊載於報紙時，美國正深陷韓戰泥淖。當時社會瀰漫著一股氛圍，美國民眾擔心蘇聯與中國共產黨恐將統治世界，要是他們失敗的話，可能會發動核戰做為報復。在這種恐懼、仇恨的氣氛下，親切無害、平宜近人的《花生》成為一般人每日生活調劑，它的作用就像是美國總統甘迺迪（John F. Kennedy）遭暗殺幾個月後，披頭四樂團（The Beatles）來到美國本土，幫助年輕人回歸正常生活。在1950年代「紅色恐慌」（Red Scare）期間，以及後來南方興起反種族隔離運動、甘迺迪總統遇刺、民權領袖金恩博士（Martin Luther King）遭暗殺、越戰爆發、伊朗人質危機等，《花生》總在陪伴所有人。《花生》不像是美國流行文化裡備受尊敬的其他事物，它親切而不裝傻、撫慰人心而不幼稚。它於黑暗年代開始連載，能與《我愛露西》（*I Love Lucy*）雷同，差別僅在於它不裝笨討好。

《花生》連載將近五十年，最後一篇於2000年2月13日出版，也就是舒茲過世隔天。它刊登於多國報紙並被翻譯成各種語言，但外國粉絲無法全盤理解裡頭蘊含的美國文化價值。這有點像是內

行人才看得懂的笑話。《花生》的核心人物是倒霉、悲觀的查理·布朗，也就是典型的人生輸家。美國人通常不愛這類人物，查理·布朗是難得的例外。

大家公認1960年代與1970年代是舒茲創作全盛期，晚期作品過於討好讀者、情節易於預測。儘管如此，在它變成賺錢工具、資本主義帝國的一環前，它的表現還是很好的。《花生》早我一個月誕生，因此它似乎總是在那裡，未曾離開過。

《花生》就像是天空：親切怡人、賞心悅目並值得信賴。它具備作家王爾德《格雷的畫像》（*The Picture of Dorian Gray*）的特質，隨著年紀增長，你變得越來越衰老、越來越憤世嫉俗，但《花生》如同畫像能永保年輕。當你開始看《花生》時，你已經比漫畫中的角色來得老，這會讓你立刻懷念起童年。不一定是懷念你自己的，也可能是露西、查理·布朗與奈勒斯的童年。

《花生》這個名字取自於「劇院最高排、最便宜的座位」（peanut gallery），由1950年代刊載該漫畫的報社命名，但舒茲打從心裡討厭這個名稱。雖然從現在往回看，這個名字挺完美的，就好比《大亨小傳》書名比起作者史考特·費茲傑羅（F. Scott Fitzgerald）原先建議好上太多，像是：「西卵的崔瑪奇歐」（*Trimalchio in West Egg*）、「高彈情人」（*High-Bouncing Love*）、「西卵路上」（*On the Road to West Egg*）、「金帽蓋茲比」（*The Gold-Hatted Gatsby*）等。

《花生》並不專屬於任何特定角色，這點與先前知名連環漫畫不同，像是《泰山》（*Tarzan*）、《幻影》（*The Phantom*）、《布

蘭達》（*Brenda Starr*）與《馬克翠爾》（*Mark Trail*）等。雖然天性悲觀的查理‧布朗在漫畫宇宙中扮演推動情緒的角色，但很少人會把自己想成是他。他就像是許多人結交的輸家朋友，個性無害、運氣欠佳，什麼事都做不好，但最終仍討人喜歡。查理‧布朗的不幸提醒我們：不論生活遇到什麼鳥事，都不會比他衰。但他也不是衰到爆啦，只是比較衰而已。

其他角色都是查理‧布朗的陪襯。派伯敏特‧佩蒂（Peppermint）是典型男人婆，樂於嘗試新鮮事物。史努比是古怪小獵犬，活在自己世界裡。奈勒斯基本上就是奇怪的弟弟，總和周遭的人格格不入。在所有角色當中，露西算是最貼近真實生活的人物，這個小女孩爭強好勝、喜歡和男生混在一起。我和一群女生長大，她們個性活像是露西翻版，從不妥協讓步、樂於訓斥別人。但我從沒遇過任何人模仿查理‧布朗的性格。

你不必喜歡《花生》所有角色也能享受這部漫畫。我就不太理解瑪西（Marcie）或富蘭克林（Franklin）兩人性格，他們是1960年代中期才出現的配角。糊塗塌客是一隻可愛小鳥，後來變成史努比助手，這樣的安排令我惱怒。謝勒德熱愛貝多芬的設定也很無聊。但露西、查理‧布朗、佩蒂與史努比的設定還算可以接受。

《花生》打從一開始就具備輓歌特質，它讓美國人懷念過往純真時光，即使這根本不存在。從這個角度來看，《花生》在喚醒美國人意識一事上扮演重要角色，有點像華特‧史考特爵士（Sir Walter Scott）的小說在維多利亞時期的功能，亦即：激起大家對於生活更加簡單、輕鬆的時空嚮往，而這全然是虛構的。雖然舒茲有

時在漫畫中會諷刺地暗喻當今事件，但他從不允許成人世界入侵。漫畫裡從沒出現過大人，無理的殘酷也不存在。出醜的情節或許有，但絕不殘酷。《花生》的世界是封閉的，這就像是：遊戲中的孩童盼望他們的宇宙不被打擾。

《花生》與先前的連環漫畫大不相同，後者大多極為繁複，甚至有些怪誕。它們時尚美麗卻遙不可及，藝術家並未邀請觀眾入內。相反地，《花生》外觀看似簡單卻引人入勝，畫面通常由人物表情、狗屋或棒球場組成。作者畫風多年來變化不大，這也難怪，畢竟沒問題的東西不需修補。

我們享受某些事物時經常不了解背後道理。這正是為何畫廊耳機導覽如此愚蠢的原因：沒人可以解釋為何威尼斯畫派作品如此美麗，除非你本身就喜愛印象派，否則滔滔不絕的導覽也說服不了你愛上雷諾瓦（Renoir）。多數人可能沒發現，他們之所以喜歡《花生》，很大一部分是因為它的獨創與簡約畫風，而這確實是不可否認的事實。在《花生》之前，有名的連環漫畫充滿藝術感，但《花生》不是這種風格。

挖掘《花生》背後的含義，如今變成一種流行。美國學術界提供許多這類課程，像是探討《辛普森家庭》（*The Simpsons*）隱含的哲學意義，或是分析《廣告狂人》如何重現美國民眾思想變化，研究人員總希望挖出更多真相。我覺得這根本是在胡說八道，這些人無法接受流行藝術原本樣貌。話說得再多，也無法讓U2樂團變成巴哈，而即使舒茲比詩人蘭波（Rimbaud）產出更多作品，兩人也不會列在同個級別。

關於《花生》的一切事物，正好是這種矯揉做作的相反，它從未嚴肅看待自己。這是一部輕鬆的四格漫畫，無論你身在何處，你都期待每天看到它，跟著愚蠢的史努比去冒險，例如他會想像自己是一戰飛行員與「紅男爵」激戰等。沒人知道史努比這個主意打哪來的。沒人知道為何佩蒂將史努比誤以為人。沒人知道查理‧布朗為何如此倒霉。但這都不重要，反而這些想法其來有自。當它們在你面前上演時，不妨拉張椅子欣賞一下，事實上，這一演就是五十年哪。

露西於1959年3月27日首度扮演心理醫生。在這幅開創性的漫畫裡，她坐在一個攤位後頭，前頭寫著「心理諮商，每次五美分」。查理・布朗坐在客戶專屬的低矮椅子上，「我內心深處感到憂鬱……我該如何是好？」他問道。露西將一隻手指放在下巴思考一會兒，之後倚在交叉手臂上結論說道：「振作起來！五美分，請付款。」這真是完美的笑話。

完美的笑話可以無止盡地延伸。舒茲將這個笑話發揮至極致、不斷變化。心理諮商攤位可以加上招牌與第二句標語「醫生在此為你服務」。史努比也來搶生意，他的攤位主打「友善建議，每次兩分錢」或「抱抱可愛小狗，兩分錢」。露西也會將這個攤位改成旅

行社，她發送情人卡片或黏稠液體狀的菜餚，同樣要價五美分。這些版本非常有趣，因為它們在惡搞「露西以治療之名行嘲笑之實」的原創。

這個笑話系列多數涉及到心理治療。露西會告訴查理‧布朗，別再杞人憂天。當他問該怎麼做時，露西回應：「那是你的問題！五美分，請付款。」查理‧布朗抱怨大家在背後議論他、持續鑽牛角尖，露西的答案總是一樣。查理‧布朗會說道：「我接受你的治療已有一段時間，但我覺得情況沒有變好。」情況有變壞嗎？沒有吧？那就請付五美分！

這個笑話由幾個固定元素組成。查理‧布朗感到不安，露西未能協助解決他的問題，但費用還是得照算。最後，這些元素的組合、主題與變化變成一種藝術，令我們思索需求、信任、幫助與角色間的關係。

在這個層面上，「醫生看診」系列可以拿來與舒茲最有名的「查理‧布朗踢不到球」笑話做比較。後者劇本更為統一：露西放球、查理‧布朗衝向前並踢球，露西突然把球抽走。查理‧布朗早該學到教訓，但他顯然沒有。他每次都緊張兮兮，而露西總能說服他相信自己，事後證明這又是另一次出糗。

露西害查理‧布朗踢不到球的笑話於1952年首度登場，刊登於週日，總共十個畫格，足以作弄他兩次。兩次有其必要，因為重複才能突顯諷刺。這個笑話的重點在於學不到教訓與本性難移。查理‧布朗過分相信別人，甚至到了非常誇張的地步。他傾向相信別人也經常被騙。認為所有人都值得信賴，這是不錯但痛苦的生活方

式。「不要再受騙了！千萬不要！」我們對查理・布朗如此吶喊著，同時又樂見他上當。

我們也常丟人現眼，也許這對我們來說比較好。這種觀點令人感到安慰，同時也引發思考：究竟什麼才適合我們？若遭到背叛是這個世界運行的方式，那我們該如何生存下去？

乍看之下，醫生看診笑話依循的是同一套法則。查理・布朗持續掏心掏肺卻遭到露西嘲笑，她也不斷打斷他。但除此之外，兩則笑話截然不同。

你不須具備運動常識，也能理解橄欖球笑話，因為此笑話重點並不是球，而是人性。至於醫生看診笑話就沒那麼經典與通俗，因為它的針對性很強。更精確地說，它評論的是角色性格。此外，它也涉及到心理治療。比方說，「醫生在此為你服務」，所有人都能獲得諮商建議，這並不是其他醫生，而是心理醫生，也就是會仔細聆聽你說話的那種（也可能不會）。

一個笑話想要成功，我們必須知曉並預期某些事物，且讓這種期望以角色特定方式獲得滿足或失望。我們必須了解查理・布朗在心理治療中能獲得什麼（亦即：我們須對於心理治療方式有初步認識），才能了解整件事出了什麼差錯。醫生看診這系列笑話便針對心理醫生與病患關係做出評論。

舒茲傾向對於此面向提出質疑。當傳記作家雷塔・格里斯利・約翰遜（Rheta Grimsley Johnson）問到他對於精神醫學或兒童心理學（另一個傳記作家的說法）的意見時，舒茲表示，他只是在玩弄一般漫畫基本設定，也就是孩童佯裝成販賣檸檬水的小販。

這個回答某個程度上算是可信的。在深入討論對話前，我先提醒你一點，這個心理治療攤位有趣的地方在於：它提供的服務與一般小孩賣的五美分商品截然不同。這也突顯出，露西與查理·布朗（提供與接受治療者）並非尋常孩童，他們聰明懂事、早熟，明明是小孩卻像大人般說話。舒茲在專訪中試圖塑造自己簡單、不擅於算計的形象，但他兩者皆非。他迴避問題顯得有些不真誠，畢竟當提供治療的露西遇上抱怨憂鬱症狀的查理·布朗時，心理治療正是重點所在。雖然漫畫呈現的方式相當緊湊，但已觸及此專業各個層面，包括諮商心理師、心理治療與精神醫學這門生意。

我們對於諮商師有著既定印象，他們富有同情心、思慮周到、低調、直覺性很強，不會驟下結論或搶著發言，試圖讓提問者自己反思。而這正是露西扮演心理醫生好笑之處，她選擇了最不適合自己的行業，這與她的個性不符。

她也演錯了劇本。精神科醫師工作在於詮釋問題，至少20世紀中期是如此。「振作起來！」並不是詮釋，比較像是美國作家瑞因·拉德納（Ring Lardner）四十年前的臺詞。「閉嘴。」他解釋說道，這句回嘴沒提供任何解釋，卻是小孩提出尷尬問題時，我們內心最想回應他們的話（這是拉德納小說的設定）。這就好比是，當別人對我們訴苦時，我們有時會想斥責他：「振作起來！」

查理·布朗顯露脆弱的一面，他未獲得預期中的治療、沒有得到任何解釋。但無論如何，他還是得付錢。「五美分，請付款」這是第二個笑話，關於心理醫生如何重視金錢。

在其中一幅漫畫裡，露西無恥地承認：「我會治療所有出現問

題以及能支付五美分的病患。」在另一幅漫畫裡，查理‧布朗問自己是否會變得成熟、適應良好，露西要求他先付款，因為他不會喜歡她的回答。露西對史努比更敷衍，時間都花在收取費用，而非治療他的焦慮（畫格較少）。

這個「金錢至上」的主題並非獨創。作曲家喬治‧蓋希文（George Gershwin）在1933年音樂劇《赦免我的英語》（*Pardon My English*）裡的創作歌曲〈佛洛伊德、榮格與阿德勒〉（Freud and Jung and Adler）便以此為基調。醫生們在副歌裡反覆唱道，他們選擇心理分析做為職業，因為「薪水是其他專科的兩倍」。心理諮商師基本上是不切實際的空想家，唯獨在金錢方面很實際，他們很愛錢。露西對於帳單無比堅持，令這一系列「五美分，請付款」漫畫更為生動有趣。

「振作起來！」之所以好笑，原因在於我們對於心理治療有著一定預期，亦即：當我們心情低落時，心思細膩、極具同理心的諮商師會給予我們特定協助。「五美分，請付款」具備笑點，原因是露西見錢眼開又沒本領，與諮商師形象天差地遠。但這還涉及到其他問題，特別是專屬於1950年代晚期的議題。

舉例來說，查理‧布朗說內心感到憂鬱是什麼意思呢？對於熟悉「適當使用抗憂鬱藥物」的人來說，憂鬱這個詞聽起來有些刺耳。近幾年來，精神醫學領域開始討論這個議題。相關人士認為，憂鬱症的定義已經改變，它過去用來描述非常嚴重的狀況（通常是雙極性疾患的憂鬱期），至於較輕症狀（現在定義的憂鬱症）則被歸類在精神官能症底下。這些都不是查理‧布朗口中所說的憂鬱。

在我們每天的對話裡，憂鬱、焦慮與精神官能症沒太大差別，幾乎所有人都為此所苦。

其次，我們誤以為今日處於精神病診斷的高峰期。我們透過這樣的描述將正常病態化。誰沒有一點點躁鬱、憂鬱或注意力不足呢？當《花生》逐漸受到歡迎時，那時才稱得上是精神病診斷鼎盛時期。1950年代引領心靈健康的調查是曼哈頓中城研究（Midtown Manhattan Study），該報告判斷高達八成受訪者出現狀況，他們可能得接受治療。據《紐約時報》文章指出：「裡頭僅18.5%受訪者未出現情緒症狀，得以被視為心靈健康。」

這篇文章亦回顧明尼蘇達大學（University of Minnesota）一篇報告，該研究針對身體特別健康的年輕男子進行詳盡的性格測試，並以此推論「正常人」的人格特質。結果發現，正常人格極為罕見、生活無趣，甚至「有些無聊」，且「缺乏足夠的動力與視野」。

換句話說，1950年代是大家痴迷於正常但充滿矛盾的時期。在經歷二戰與韓戰之後，民眾渴望正常並期待回歸正常，但此目標似乎遙不可及，且大家或許沒那麼羨慕正常。這段時期的代表性書籍是《一襲灰衣萬縷情》（*The Man in the Gray Flannel Suit*），後來還改編成電影。經歷戰爭洗禮的人還有可能恢復正常嗎？正常的定義是盲目從眾？或是消費至上？抑或是平淡無奇？

當查理・布朗表達他的憂鬱感受（以及偶爾的焦慮）時，他和一般人沒兩樣，就像舒茲多數讀者一樣。「我的憂鬱症都憂鬱了」是他的臺詞，後來變成舒茲作品名稱。露西的老神在在，與查理・布朗對自己的猜忌，同樣值得我們欣賞並引人思考。我們支持查

理‧布朗，希望他成功，但我們也期待他能做自己，而這意味著他將維持不安。

我們能馬上察覺到查理‧布朗的憂鬱症狀，這是笑話的預設前提，因為我們都有過相同經驗。

在我們的時代裡，憂鬱的定義更為黑暗。在今日，「振作起來！」笑話可能很難說出口。我們必須知道，查理‧布朗的憂鬱與大家類似，並非過於嚴重。要求嚴重憂鬱患者自行解脫，完全讓人笑不出來。

精神醫學在1950年代處於非常特殊的階段。首批精神治療藥物當時才剛研發出來，尚未獲得廣泛應用。在這個專業之中，正統精神分析衍生其他療法，但後者迄今無法打入主流。過去數十年以來，佛洛伊德主義（Freudianism）席捲全美，不論是在臨床治療或思想探究皆如此。精神醫學以心理治療為主，而心理治療多數是心理分析。

我們或許早已忘記，這個正統學派是如此制式僵化。病患每週接受數次治療，他們坐在沙發上自由聯想，諮商師專心聆聽，必要時予以打斷，然後憑空丟出不知從哪來的概念，像是移情與投射、閹割焦慮與陽具崇拜等。這個複雜的結構令心理治療成了取笑題材。

同時，佛洛伊德心理學派已成為檢視心靈健康的標準方法。熟知該領域理念變成創作藝術、文學與深入對話的必要條件。

當露西大喊「振作起來」時，代表她拒絕奉行這套法則。她看穿了國王的新衣。舒茲後來形容她「總能直搗真相」。

露西的方法非常「美國」，也就是務實取向。我先前提過其他學派，美國逐漸出現或採用這些療法。與標準版本相比，它們沒那麼神祕，指導性也更強。阿德勒、弗朗茲·亞歷山大（Franz Alexander）、卡倫·荷妮（Karen Horney）與哈里·斯塔克·沙利文（Harry Stack Sullivan）各有一群追隨者，這些心理醫生更關注社會現象，也更願意評論病患行為。

其中，沙利文與露西的療法有異曲同工之妙，或者應該反過來說。舉例來說，一名年輕男子接受治療時不斷否認戀情的重要，沙利文會立刻打斷他：「胡說八道，你們在一起明明很快樂。」這名男子享受到戀愛的美好，沙利文不希望他錯失好姻緣。沙利文也很會下指導棋。有一次，他再度打斷病患並大叫：「慈愛的上帝呀！請讓我們知道接下來會發生什麼事！」沙利文後來坦承，「笨拙地演戲」也是療法的一部分。

或許只是我個人的看法，但我在某些露西出現的片段看到沙利文的影子。比方說，沙利文帶著寵物（兩隻可卡犬）在諮商室執業，一名曾是病患的同業抗議說：「如果真的要選的話，你會選你的狗還是我？」沙利文回應：「我可能會幫你安排轉診。」我提到這個經典橋段，是因為露西也曾如此問過暗戀對象謝勒德：「你的鋼琴和我，你會選誰？」謝勒德回答：「這連想都不用想。」

（此處角色對換，露西成為被關注的對象。舒茲很愛玩這招。他有一次讓露西承認，透過治療查理·布朗，她得以認識自己。查理·布朗此時喊道：「五美分，請付款！」主客易主但模式不變：脆弱的人得付代價。）

沙利文有次大放厥詞，此話廣為流傳：「依我之見，客串心理學家能夠釐清對錯，世上少有如此令人痛苦之事。」後來《花生》出現相似片段，查理‧布朗告訴露西，他幫奈勒斯買了新毛毯，他說：「我以為我在做對的事。」露西思考後回答：「在人類歷史中，做出最大傷害的都是那些『以為自己在做對的事』的人。」

　　沙利文的療法可稱為「違反投射」（counterprojective）。病患對於權威醫生的行為自有一套預期，但沙利文的表現完全在他們意料之外。弗朗茲‧亞歷山大的心理分析法也照著類似路數發展。

　　到了1950年代時，市面上出現更多、更激烈的替代療法。或許舒茲也在嘲諷這些療法，因此露西才會如此尖銳，她採用違反投射的方法，同時批評佛洛伊德主義與其反對者。

　　舒茲似乎對於當時的心理治療十分熟悉，儘管他不願意承認。他最有名的事蹟是創造「安全毯」這詞彙，也就是英國精神分析學家唐諾‧溫尼考特（Donald Winnicott）提出的「慰藉物／過渡物」通俗版。舒茲經常與鄰居弗里茲‧潘貝魯特（Fritz Van Pelt）玩橋牌，潘貝魯特後來成了露西姓氏，唯一差別在於V改成小寫。故事是這樣的：弗里茲‧潘貝魯特修讀一門關於溫尼考特的心理學課程。當舒茲作弄他的女兒，把她的可愛兔兔藏起來時，身為父親的潘貝魯特警告他別這麼做，因為這類過渡性物品能取代父母親角色、提供小孩安全感。幾天後，奈勒斯開始拎著安全毯四處跑。

　　在《花生》漫畫裡，隨處可見心理治療蹤跡。當露西治療史努比的恐懼時（他不敢晚上在戶外睡覺），她認為罪惡感（沒扮演好看門狗角色）可能是背後原因。為了探究問題起源，她詢問史努

比在家是否快樂、是否喜歡父母親。又有一次，露西對奈勒斯說：「你知道自己需要協助，代表你還有救。」這一切都脫離不了心理治療與其有趣之處，這點毋庸置疑。

從實際面來說，想了解20世紀中期的文化趨勢，那勢必得對於心理分析有一定認識，包括它的優缺點。以我個人經驗為例，1959年我還是小學生，我不記得看過《花生》，儘管它就刊登於當地報紙上頭。我後來才接觸到舒茲，大約是《幸福是一隻溫暖的小狗》出版時期（此書名取自露西臺詞，這是她難得溫柔的時刻）。我對於沙利文與亞歷山大並不陌生。我母親在二戰期間都在讀他們的書，當時她正接受職能治療師訓練，他們的作品就擺在家中書櫃最顯眼的位置。

我對於他們的療法略知一二。母親同事瓊・多尼格（Joan Doniger）是我的保母，她與我媽一同參與培訓，我都叫她多尼（Donny）。她於1958年創立伍德利之家（Woodley House），這是最早期的康復之家，專門服務嚴重精神病患。入住病患必須接受心理分析，但多尼也發揮不少專業能力。多尼可說是露西化身，她會告知病患：「我知道你們正在恍惚，但你們必須與室友好好相處，以及打掃好自己的房間。」

我念醫學院時拜萊斯頓・哈芬斯（Leston Havens）為師，或許這並非偶然。哈芬斯是沙利文派學者，他以嚇唬病人並迫使他們敞開心房聞名。

記得我第一次去精神科實習時，親眼見證他的厲害之處：一名病患進到診間，立刻與實習生熱烈聊天，並開始回憶他快樂的童

年。此時，哈芬斯把手伸進口袋掏出一張鈔票，「給你五美元，開始罵你爸。」這位反社會人格的病人馬上進入狀況。

之後，我學到家族治療學派，其中有著類似的衝突招數。

結束培訓後，我捨棄了這些方法。我並不常嚇病患，至少不會故意如此做，我擔心病患過於脆弱、承受不住。或者，我只是叛逆而已，不願奉行1970年代晚期盛行的戲劇化療法。我們這一代的人傾向開立藥方讓病人「振作起來」。我們利用藥物讓病患擺脫循環思維，如此他們才能開始自我省察。

光從談話療法來說：我保持沉默是否會令病患情況變糟？可能吧。查理‧布朗或許從露西的魯莽回應獲得一些好處。他被逼著利用自己手邊資源，而這個訊息可能比他想像中更重要。依我之見，露西確實有做到諮商師部分工作。

這不就是完美笑話的厲害之處嗎？它囊括了複雜矛盾的所有面向。「振作起來！五美分，請付款」的笑話掌握並暴露我們的矛盾感受，也就是：對於心理分析與替代療法既敬畏又藐視的心態。

意即，我們不該將「醫生在此為你服務」解讀成表面意思。舒茲的高明之處，在於他能從尋常事物帶出高深道理。此笑話真正重點在於人類處境。「振作起來」的幽默是苦樂參半的：我們心情低落、敞開心房，卻遭到他人痛斥打發，之後還得為這個特權付款。我的天哪！人生不就是這樣嗎？

但這樣的見解仍過於狹窄。舒茲的同業吉爾斯‧菲佛（Jules Feiffer）公開宣稱，舒茲想法極為新穎，他清楚意識到我們存在的荒謬，以及藝術自我指涉的本質。

在《花生》晚期作品，舒茲畫出一幅後設漫畫，顯示他持續探索這個心理諮商攤位的意義，它究竟是什麼或發生過什麼事，以及我們該如何看待它。但這部漫畫的對話不像伍迪‧艾倫電影《安妮霍爾》（*Annie Hall*）結尾一樣難懂（關於需要蛋的笑話）。

在這則漫畫裡，新角色富蘭克林問露西，她的檸檬水攤位生意如何，露西糾正他：「這是心理諮商攤位。」富蘭克林疑惑問道：「你是真正的醫生嗎？」露西反問：「檸檬水真的好喝嗎？」

資料來源備注：我不想假裝自己是《花生》專家。在撰寫心理諮商攤位片段時，我參考許多人著作，包括大衛‧米夏利斯的《舒茲與花生》、《花生：舒茲的藝術》（*Peanuts: The Art of Charles M. Schulz*）、雷塔‧格里利‧約翰遜的《我的天哪：舒茲的故事》（*Good Grief: The Story of Charles M. Schulz*）、舒茲傳記作者邁克爾‧舒曼（Michael Schuman）的網站、花生百科維基（Peanuts Wiki）與圖片社群平臺Pinterest老漫畫集錦。我也肯定下列人士貢獻，包括安娜‧克雷爾迪克（Anna Creadick）的《完美平凡》（*Perfectly Average:The Pursuit of Normality in Postwar America*），佩吉與皮爾‧史翠特夫妻檔（Peggy and Pierre Streit）1962年6月3日刊登於《紐約時報》的文章〈尋找正常男人〉（Baffling Search for the Normal Man），以及萊斯頓‧哈芬斯探討沙利文的專書《參與觀察》（*Participant Observation*）。此外，我也得向布朗大學圖書館致謝，他們不辭辛勞為我取得舒茲作品，包括《露西：不只長得美》（*Lucy: Not Just Another Pretty Face*）與《如何當女生！作者露西》（*How to Be a Grrrl! By Lucy van Pelt*）。

珀西·克羅斯比與《斯基普》

—— 舒茲與查理·布朗的美學始祖

大衛·哈依杜
David Hajdu

　　這一切與《花生》如此相似。漫畫主角是來自小鎮的孤單男孩，一人獨坐在路邊。他用一隻手托著頭，手肘靠在膝蓋上。他的眼睛由兩個小黑圈畫成，看起來極度悲傷。沒有背景或環境細節的陪襯，周遭一片空白，僅有一些粗糙線條突顯陰影，彷彿世上只有他孤單存在著，正如他心中感受。他在第二格漫畫裡大聲對自己說：「我突然發覺自己無來由地感到快樂……」

　　他在第三格裡總結思緒：「這是我唯一能做的，好讓我重新想起那些令人煩惱的事物。」

　　這部連環漫畫名為《斯基普》（*Skippy*），名字來自於同名主角問題兒童。它過去曾在全美數千家報紙連載，包括明尼蘇達州的

《明星論壇報》在內，而這正是舒茲聖保羅老家訂的報紙。上述這幅漫畫刊登於1935年7月15日，舒茲當時才十二歲。舒茲後來因《花生》享譽全球，他多年後回憶表示，《斯基普》是他最愛的漫畫之一。

沒人知道舒茲年紀還小時，極具美術天分的他受到《斯基普》影響有多深。畢竟後者當時風靡全美、無所不在，不只是漫畫流行，後來甚至推出電影、精裝書、廣播劇、流行歌，以及無數同名玩偶、遊戲，甚至吉比花生醬也與它有關（你沒聽錯，吉比花生醬獲得該漫畫授權）。從各個角度來看，《斯基普》就是當時的《花生》。

舒茲1994年出席全國漫畫家協會（National Cartoonists Society）演講時指出，《斯基普》作者珀西・克羅斯比（Percy Crosby）堪稱漫畫大師，值得後輩效法。「若你是年輕人卻沒聽過克羅斯比，」他說道，「那你最好趕快找書來看，研究他是如何畫漫畫的。」

《斯基普》1945年刊出最後一幅漫畫，五年後《花生》問世。你會發現，查理・布朗與他的朋友（以及後來的史努比與糊塗塌客）呈現出來的美學與哲學氛圍，大致承襲自《斯基普》的經典畫作。但《斯基普》毫不掩飾政治立場，偶爾顯露怪異風格，絕對稱不上是《花生》的先行版本。克羅斯比與舒茲兩人如此不同，如同史努比與哥哥史派克（Spike）同為擬人化獵犬卻存在差異。

《斯基普》1923年（舒茲出生幾個月後）開始於《生活》（Life）雜誌連載，克羅斯比當時負責為該雜誌畫插圖與單格滑稽漫畫。《斯基普》1925年改刊登於各大報紙，它協助帶動以小孩做為

連環漫畫主角的風氣，但並非最早始祖。早期連環漫畫充斥著年輕人，他們大多帶來麻煩、不服管教而遭到大人謾罵，典型人物像是黃孩子（Yellow Kid）、快樂流氓（Happy Hooligan）、柯茨紐珈瑪家的孩子（Katzenjammer Kids）、小吉米（Little Jimmy）與巴斯特．布朗（Buster Brown）等。年輕讀者因角色年齡相近與惡作劇態度而對他們產生認同，成人則享受主角嘲諷美國規則、藐視禮節的橋段（這群日益壯大的移民人口是早期漫畫的大宗讀者）。

「其他涵蓋小孩角色的漫畫很不錯，」舒茲接受專訪時回憶說道，「《斯基普》就是最好的例子。」

與《花生》（舒茲本想取名為《小傢伙》）相同，《斯基普》是一部關於年輕人的漫畫，但裡頭人物絕不「卡通」。斯基普與他的朋友是20世紀初住在小鎮的孩童，他們的活動受限於這樣的背景經驗。他們心不甘情不願地上學，他們打球但不太厲害，他們經常混在一塊、虛度看似無盡的童年時光。當時的美國父母與小學教育並未嚴格管控課後活動，要求小孩必須做功課、勤學才藝與多多運動。如同後來的《花生》，《斯基普》裡的人物閒晃、坐著發呆，彼此聊天（也與自己對話），這種步調更貼近真實生活，而不像狐群狗黨在暗巷裡耍流氓的那般騷亂，但它最終更像是心靈節奏，而非生活節奏。

如同舒茲，克羅斯比以精準而敏銳的手法喚起童年經驗，從斯基普與朋友的觀點描繪他們的生活。《斯基普》裡很少看到大人，但他們仍不時出現，像是課堂教書、賣冰淇淋、檢查成績，或是從事其他體現成人權威的事情。相較之下，《花生》裡大人根本不存

在。但斯基普並非全然真實，查理‧布朗也一樣。他們兩人都是非常精明、自省的小孩，他們說話不切實際、違反現實，成熟且世故。他們活得像小孩，卻像哲學家那般思考。

《斯基普》與《花生》的世界裡存在精神壓力。我小時候非常沉迷《花生》，甚至讀了羅伯特‧沙特（Robert L. Short）寫的兩本書──《花生福音》（*The Gospel According to Peanuts*）與《花生寓言》（*The Parables of Peanuts*），作者將此漫畫與基督教經典連結在一起。當時的我將這些作品拿給大人看，試圖證明舒茲的嚴肅高深。我們從《斯基普》漫畫中得知，斯基普深夜時會跪在床前禱告，希望上帝減輕媽媽的頭痛問題，他願意代為受苦。但《斯基普》底子裡的思維模式是政治性的，從這一點來看，克羅斯比將他的漫畫帶到舒茲始終感到不安的領域。

斯基普與查理‧布朗是創作者自我形象的投射，這點與其他漫畫主角一樣，這些漫畫家將人生精華注入於作品之中。這兩個男孩角色與他們作者都是書呆子，深思熟慮，對社交感到不安，個性有些憂鬱。但兩名作者仍存在極大差異。與舒茲不同，克羅斯比是個政治魔人，一度與社會主義扯上關係（他年輕時曾擔任《紐約電訊報》插畫家，該報由社會主義勞工黨支持），之後更熱衷於對抗共產主義。「共產黨根本沒有幽默感」，克羅斯比曾如此抱怨。

在《斯基普》二十二年連載期間，克羅斯比在漫畫中夾帶政治訊息，且隨刊登時間拉長而增強力道。在1927年刊登的作品裡，他以幽默感包裝意識型態：兩名小孩發生爭吵，路邊的斯基普仔細聆聽。其中一人說道：「我要讓你知道，我媽是比你媽優秀的洗衣婦

人」。

另一人回答：「我媽不是洗衣婦人，她是洗衣女士。」

「這裡！聽我說！」斯基普突然插話，「你們的階級都沒被歧視。」

不久後，該漫畫基調轉趨激烈。在1928年刊登的作品裡，斯基普與一名穿著拉丁披肩的小女孩散步，女孩問道：「最近報紙吵很凶的『全美一家親』是什麼東西？」

斯基普回答：「這事起因於金融中心維西街（Vesey Street）你們的鄙視，如今得出動戰機與戰艦才能擺平。」

女孩回應：「國會虛張聲勢嚇唬不了我的。」

在第三格與第四格裡，兩人走遠，背對讀者，斯基普說道：「美國地圖就像一隻張開的手，準備與南美握手，但你們這些人卻在搞破壞。」

在1930年代與1940年代初期，斯基普變得越來越古怪，人氣下滑，反映出克羅斯比心理狀態不穩定。有幾次畫格裡只有文字，看不到斯基普人影，且這些文字充滿惡意、令人難以理解。

克羅斯比遭到一連串打擊，包括心理疾病、慘烈離婚、酗酒與欠稅，他最終失去從斯基普大獲成功積累而來的財富，並被送到精神病院接受治療。最後一幅的《斯基普》於1945年12月8日刊登，這天也是克羅斯比五十四歲生日。舒茲那時剛退伍並開始職業漫畫家的第一份工作：為天主教刊物（*Timeless Topix*）設計文字。

克羅斯比1964年死於紐約國王公園醫院（King Park's Hospital）精神病床，他身無分文，遭世人遺忘，那天剛好也是他的生日。舒

茲那年成為首位兩度獲得全國漫畫家協會頒發「魯本獎」（Reuben Award）的漫畫家，這是該領域最高殊榮。之後一年內，《花生》裡的人物躍上《時代》雜誌封面，《查理・布朗過聖誕》於電視上首映。

舒茲隨後持續創作《花生》長達三十五年，名氣日益響亮，但隨著年紀增長，他的筆觸越來越不穩。「我以前筆觸很棒的，」他於1986年說道，「很厲害，和克羅斯比有得比，但那已是很久以前的事。」

What Charlie Brown, Snoopy,
and Peanuts Mean to Me

查理・布朗、史努比與
《花生》對我的意義

凱文・鮑威爾
Kevin Powell

　　我在美國貧民區出生與長大。我對民權運動沒什麼記憶，也不認識金恩博士、多洛雷斯・韋爾塔（Dolores Huerta）、芬妮・婁・哈默（Fannie Lou Hamer）、羅伯特・甘迺迪（Bobby Kennedy）、河內山百合（Yuri Kochiyama）或麥爾坎・X（Malcolm X）這些人權鬥士。此外，我對於1960年代之前的美國一無所知。

　　我唯一知道的是，我有個單身母親、缺席父親，他們未婚生下我。我只知道極度貧窮、暴力、虐待、老鼠、蟑螂，以及做為獨生子的無盡悲慘與孤寂。我深信，媽媽的遠見拯救了我的人生。儘管只有國中畢業，但她卻從我會說話識字起便灌輸我熱愛學習的重要性。即使只有三歲，我已經開始質疑這個世界，同時思考我何以安

身立命的問題，這些事我倒是記得很牢。

我媽經常敦促我要多讀書，而這也是我今日成為作家的原因。但除了閱讀，我也很愛看電視，尤其是卡通。我打從心底認為，這些卡通餵養了我的想像力，也讓我得以（至少是暫時性）逃離淒慘無比、充滿變數的生活狀況。

如同其他窮苦家庭，我們時常搬家，幸好電視總跟著我們。這是一臺黑白電視，上頭的提把取代了天線，螢幕中間有條黑色雜訊，有時會扭曲畫面。但我不在乎，我愛卡通，什麼卡通都看，像是《兔巴哥》（*Bugs Bunny*）、《湯姆貓與傑利鼠》（*Tom and Jerry*）、《摩登原始人》（*The Flintstones*）與《傑森一家》（*The Jetsons*），以及後來遇到的查理‧布朗、史努比與他的狐群狗黨。

我不確定自己是不是在當地的《澤西日報》第一次看到《花生》，或是從電視特輯開始愛上這部卡通的。無論如何，我確實是非常沉迷，以小男孩所能想到的一切方式愛著這部作品。

我對查理‧布朗最早的記憶是，他試圖踢橄欖球，但露西總在他快要踢球之際將球抽走，而這正是我艱困生活的隱喻。我們怎麼可能不貧窮？我們真能脫離這種貧民生活嗎？為何我覺得解脫與希望近在咫尺卻遙不可及？

我也立刻察覺到，查理‧布朗擁有某種憂鬱特質，儘管他身為怪小孩團體一員，卻擁有獨來獨往的心態。同樣的，我也深深理解，為何舒茲將大人、父母、老師等權威人物的聲音變得模糊不清。我媽很愛吼小孩，她用她覺得最好的方式養育我，但聽到《花生》裡的大人彷彿說的是外國語言，仍讓我忍不住想笑。小孩不想

被大人吼叫或輕視，他們（或說我們）想要的是平等溝通、聲音被聽見。

我一生多數時候都在與憂鬱抗戰，如今我可以確定地說，《花生》連環漫畫與電視節目以及其中角色，直到今日仍帶給我極大快樂。我家牆上掛有一幅史努比裱框畫像多年，直到我結婚後才放進儲藏室，畢竟婚後空間非常珍貴。即使長大成人後，我和這些角色的連結依然很深。

當然，我長大後對於《花生》的欣賞與喜歡，與小時截然不同。我因應過去創傷的方式之一，是接受多年的心理治療。不久前，一位諮商心理師對我說：「找回童年時期讓你開心的事物，讓它們繼續陪伴你。」聽完這席話後，我立刻出門買了《查理‧布朗過聖誕》影片，一人坐在家中獨自觀看，過往記憶突然湧向心頭，我壓抑不住開始放聲大哭。

又有一次，我前往密西西比州一所黑人私立寄宿學校演講，赫然發現舒茲捐錢給這所學校，校園裡還蓋了一間查爾斯‧舒茲「史努比」廳。接待我的人表示，他們過去曾邀請舒茲演講，但害羞的他卻致電校長，表示願以一張支票取代。他們用這筆錢蓋了史努比廳做為女生宿舍。舒茲還以他的名字成立獎學金基金會，為優秀學生支付學費至今。

我至今已去過一千多家機構演講，跑遍全美五十州與海外多國，這是過去身為貧民區小孩的我無法想像的。但每當回憶起最棒的演講或旅行經驗時，我的心思與靈魂又會回到那座以史努比命名的宿舍。對我而言，這就是《花生》的精髓所在，它的影響深遠，

持續影響各個世代、不同背景的人。正是這個原因，讓我（即使年屆半百）在心情激動但遍尋不著詞彙表達感受時，能在社群平臺張貼《花生》的金句與圖像以發洩情緒。

我已經脫離悲慘的童年時期，這點我很清楚。但我避免不了、也不想放棄的是，當我看到或想到舒茲、史努比與《花生》所有角色時，內心升起無比純真與愉悅感覺，以及他們當時給予我的自由感受。我現在依然保有這些感受，不論古怪與否，這已成了我生命的一部分。

查理・布朗、蜘蛛人、我與你

艾拉・格拉斯
Ira Glass

最近，我偶然遇見國中摯友。「讓我問你一些事。」住在紐約已有多年的他靠近時如此問道，聲音低沉。「我在這裡結交的歷任女友，都問我最愛的童書是哪一本？你有閱讀習慣嗎？我們以前在巴爾的摩（Baltimore）時，有人勸我們看書嗎？」

我們並不是笨小孩。成績不差，大家期待我們順利上大學。但閱讀是你在學校才會做的事：你費力翻閱小說、釐清主題與思想，只為了應付考試題目，就像在解數學考題一般。一直到大學後，我才發現「為了愉悅而讀」的樂趣。

唯一例外是漫畫。它們成了漏網之魚，畢竟看漫畫不像在讀書。我小時候擁有多本《花生》漫畫，我總是再三地翻閱。我從沒

想過它們好不好笑。誰看《花生》真的笑得出來？我喜歡的是裡頭呈現的氛圍。我小時候是個悶葫蘆、心情易怒，既不熱衷運動，也不喜歡外出玩樂。有幾年時間，我無法擺脫自己被送去越南之後死去的念頭，那時我才六歲，我的叔叔萊尼（Lenny）剛從軍參戰。我並不是沒有朋友，但我和媽媽比較親近。

我自認是人生失敗組、性格孤僻，《花生》令我理解到，即使如此也沒關係。或許這也不見得是好事。在內心深處，我還清楚記得自己寧願輸人一等、失意沮喪與疏離別人的感受。直至今日，每當我遭遇不順時，它就像壞掉的機器，隨時等待重啟。當我看舒茲漫畫時，我獲得那種黑暗但快樂的感受。「漫畫裡所有的愛都得不到回報，」他在1985年如此說道，「所有棒球賽都以失敗收場，所有考試分數都不及格，南瓜大仙永遠不會出現，而橄欖球永遠都會被抽走。」即使我後來結交幾位朋友，我仍然保有那種感受。

對於悲慘孩童來說，沒有太多藝術作品可陪伴他們。也許有但我不知道。全然沉浸於某些事物能帶給你安慰。我絕對是過度投入，以致於我媽有時斥責地大喊：「你不是查理·布朗！」但我依然故我。小學時，我與一些朋友自製關於查理·布朗的音樂劇，和正版當然有些差距。我們唱的歌曲，來自於唱片行買來的樂譜。我們表演的內容，仿自市區莫里斯·機械師劇院（Morris Mechanic Theater）巡迴劇團的演出片段。我們還有編舞，主要是踏步前進。我是主辦人，因此主角非我莫屬，而這也是我多年後當上公共電臺主持人的原因。

當我年紀漸長，朋友把《蜘蛛人》介紹給我。基本上，它呈

現的輸家感受與《花生》一樣，差別在於這次主角是穿上超級英雄服裝的青少年。蜘蛛人在某些地方算是滿爭強好勝的（這點和我相同，我在校成績不錯，週末扮演魔術師時也一樣拚命），但生活仍然充滿挫折。他被迫害、被誤解，外表看似成功，內心卻敗得一塌糊塗。最重要的是，他很悲慘。

這兩個陰鬱人物或許是漫畫界最受歡迎的角色，我對此感到開心。他們是我們文化裡的指標人物，沒人不認識。我對於人生勝利組沒有意見。贏家不錯啊，高富帥自有用處，應該是這樣吧。但這些人無法給予弱者安慰。基於這個原因，當你孤單、遭到誤解時，你需要看到相同遭遇的人物，你需要查理・布朗。他的存在讓你感到被理解，不再那麼孤單。

幸好，查理・布朗還健在。在被創作成型的多年後，他依然烏雲罩頂。

畫出同理心
——一名漫畫家的觀點[*]

克里斯·韋爾
Chris Ware

　　我小時候經常一個人，因為我媽媽離婚且整天工作，祖父母的房子變成我第二個家。我會獨自沉浸於畫畫或閱讀當中，祖父母則照顧花園與打掃家裡。我的祖父是《奧馬哈世界先驅報》（*Omaha World-Herald*）的體育新聞編輯，之後升任主任，負責編排每日與週日漫畫版面。對他來說，這件任務充滿樂趣，因為他從小就夢想當個漫畫家，可惜天不從人願（他大學因偷文具被踢出學校，還捏造信件寄給各大兄弟會，要求他們週日早晨接受性病檢查）。

[*]　我必須感謝大衛·米夏利斯，他所寫的舒茲傳記帶給我許多靈感，對本文貢獻極大。

他的工作好處之一，在於他能決定連環漫畫用誰的作品。此外，他會將該報簽約出版的漫畫收集起來，統一放在地下室辦公室櫃子裡。當他和外婆下午在外頭整修草坪、噴灑殺蟲劑時，我在屋內無所事事，便能自由閱覽。他是美國最早為《花生》預留版面的編輯主任之一，該漫畫在當時算是特異、充滿意象且「節省版面」。外婆有次告訴我，她和祖父坐在廚房餐桌上讀著《花生》樣本，兩人笑得不亦樂乎。最早的《花生》漫畫集平裝本由萊因哈特（Rinehart and Co.）出版，是我的心頭好，我經常一頭栽進裡面的世界。

對我而言，光說《花生》角色是真實存在，那是過於保守的描述。透過1950年代與1960年代的作品集，以及祖父1970年代編輯的漫畫版面，我對《花生》裡的人物越來越熟悉（更別說陪我們這代電視兒童度過秋冬的《花生》電視特輯），查理・布朗、奈勒斯與史努比已經變成我的朋友，而不只是消遣打發時間的漫畫角色。事實上，有次看完1970年代悲傷情人節特輯後，查理・布朗一如既往沒收到任何卡片，我憤而自製一張粗糙卡片，要求我媽直接寄到報社（我知道她有「管道」），希望能交到查理・布朗手中。

到底是什麼樣的藝術家，僅透過報紙刊登的簡單漫畫，便讓小孩心碎成這樣？

即使是最不挑剔的讀者或觀眾，也能察覺到無能漫畫家的虛假（更糟的是不誠實）。連環漫畫通常看完即丟，漫畫家即使贏得讀者信任，也得不到強力支持、博物館推薦或有錢人收藏等好處。這類漫畫根本是漫畫家在頁面上接受赤裸檢驗。最理想的狀況是，

這群藝術家將他們的想法概括呈現，內容不只是開生活的玩笑，更在於探討生命意義。這種藝術功力不能只施展於畢生少數傑作，更得每天發揮。每一天，報紙讀者都抱持冷淡懷疑的態度觀看一小段漫畫，然後給予這名漫畫家四或五秒時間，「好的，讓我開懷大笑吧。」無怪乎，舒茲每天醒來的心情就像是「家裡死人似的」，或是「每天早上都有學期報告要交」。正如他所言：「對於連環漫畫來說，昨天根本不算什麼，唯一重要的是今天與明天。」[1]

連環漫畫成功的關鍵，並不在於繪畫、線條、文字或笑話，而是「時機」。即使具備精湛繪畫技巧、文字功力與設計巧思，漫畫家若欠缺對於生活節奏與音樂（亦即現實生活）的掌握，那這幅漫畫將會「到院前死亡」，僅是一系列愚蠢圖片的組合。當漫畫讀者（在舒茲這個案例是數億人起跳）閱覽這四個畫格時，裡頭的角色必須活靈活現、躍然於紙上，如同大家在現實生活中所見與記憶裡的人物。時機是一切的根本、漫畫這種敘事視覺語言背後不斷運轉的引擎，舒茲更將此形塑成他的美學媒介。讀者不只是觀看查理‧布朗、奈勒斯、露西與史努比，更是閱讀著他們，幾乎像是無聲音符的組合，融合歡鬧、殘酷與偶爾的陰鬱。

但舒茲一開始在形式上的實驗並不複雜。他二十多歲時，白天在明尼亞波里斯美學教育（Art Instruction，前身為聯邦漫畫學校，他在此找到漫畫熱情）函授機構工作，夜晚則在地下室摺衣桌上創作外國軍團冒險漫畫。當時的他追隨潮流，以羅伊‧克蘭恩（Roy Crane）的《財富戰士》（*Captain Easy*）與米爾頓‧卡尼夫（Milton Caniff）的《特里與海盜》（*Terry and the Pirates*）做為範本。這些

冒險故事避開漫畫雜耍表演的傳統，典型範例像是《馬特與傑夫》（*Mutt and Jeff*）或《瘋狂貓》（*Krazy Kat*），同時搭上二戰期間有聲電影熱潮，在漫畫裡引進電影技法（特寫、長鏡頭與戲劇性燈光），將每一格視為鏡頭觀景窗，亦即：將漫畫重新定義成「紙上電影」。

　　將讀者從中心位置移到在旁觀察的視角，對於戰爭與偵探故事或許有用，卻可能妨礙《花生》的興盛發展（想像一下，將查理‧布朗畫成一個真正的八歲小男孩會是什麼模樣，他的臉一半被陰影遮住）。

　　直到舒茲與聖保羅市教義教育協會（Catechetical Guild Educational Society）合作，開始交出填充性質的單格「搞笑」漫畫，這才奠下《花生》的基礎。他為天主教刊物《Topix Comics》畫的《儘管大笑》（*Just Keep Laughing*），[2] 裡頭呈現的是半真實孩童，但畫風深受克羅斯比的《斯基普》影響，他以自由、鬆散的筆法描繪掉落的襪子、鄰里的路邊與凌亂的頭髮。而他為當地明尼蘇達州報紙所畫的《小傢伙》（如今廣為人知）以及交給《星期六晚郵報》（*Saturday Evening Post*）的部分簡單單格漫畫，最終演變成後來的《花生》。

1.　　Gary Groth, "Schulz at 3 O'Clock in the Morning" (1997 interview), in *Charles M. Schulz: Conversations*, ed. M. Thomas Inge (Jackson: University Press of Mississippi, 2000), 223.

2.　　Chip Kidd, *Only What's Necessary* (New York: Abrams, 2015), n.p.

儘管1950年代許多漫畫充斥不著邊際的對話、畫風凌亂，但這些早期漫畫仍有部分作品出乎意料之外的簡樸（孩童在高高的草叢裡玩蹺蹺板，或是一朵簡單的花長至畫格高度），舒茲並不是唯一實踐「極簡」風格的人。許多漫畫都運用類似精簡的視覺語言，像是光頭男孩《小亨利》（*Henry*）、奧圖·索格洛（Otto Soglow）的《小國王》（*Little King*）、克羅基特·約翰遜（Crockett Johnson）的《巴納比》（*Barnaby*）與厄爾尼·布希米勒（Ernie Bushmiller）的《南希》（*Nancy*）。但《花生》卻是首部將版面設計成郵票大小的連環漫畫。在1950年代，漫畫頁面多少有些定型、沒太大變化，但《花生》一開始便以節省版面做為行銷賣點。這部漫畫的人物頭大、身體小，畫風簡單、排版容易，不僅節省版面，更易於閱讀。此外，這還產生神祕的化學作用，讓裡頭的「孩童」從可見的外在世界移植至記憶中的內在世界。誰能料想到，當初這樣一個務實的商業決定，會催生出20世紀最偉大的暢銷作品呢？

　　事實上，最早期的《花生》將篇幅短小視為惱人但不可或缺的存在，像是「小傢伙」必須蒙受的羞辱，他們遠大的想法、衝動與情感不見容於這個窄小空間。這些角色原型（蘇美人的大眼睛、短小身體）迅速演變，一切就發生於1950年代頭兩年的讀者眼前。舒茲本能地在角色比例與姿勢注入一絲現實感，並以自己的手繪技法形塑他們，到了1954年時，他熟練地憑藉直覺創作並內化這些角色，中間經過不斷調整，前後天差地別。此外，最早期作品常用的驚嘆號也被刪節號取代，從而可在必要時製造更大的「聲量」。最早期漫畫裡的平凡人查理·布朗，變成自我懷疑的魯蛇，露西開

始折磨周遭的人，而她的弟弟奈勒斯則搖身一變成為故事裡的哲學家。舒茲把自己灌注於這些不同角色身上，像是熔化的金屬流進空白樣板。

　　每日漫畫讓角色性格逐漸成熟，而週日版（版面、格數雙倍且全彩）則不斷擴充漫畫時空。舒茲在後者畫出一個更貼近現實的郊區環境，與簡化的角色形成強烈對比。週日較大的版面，也允許他發展「音樂」，策畫出比每日漫畫更多的複雜時刻。最棒的範例或許是1955年3月20日刊登的那幅漫畫（週日版於1952年1月開始，較1950年10月每日漫畫系列晚了一年多），堪稱調音精準、旋律有力。查理‧布朗與謝勒德在裡頭玩起打彈珠遊戲，露西也來湊熱鬧，不料她失誤連連，一直大喊：「啊……啊！啊！」之後一氣之下（「真是愚蠢的遊戲！」）瘋狂踩踏所有彈珠（我踏！我踏！我踏踏踏！）。在倒數第二格裡，她氣得跑掉，思想泡泡顯示一塊塗鴉黑團，結束這首起伏不定的樂曲。[3]

　　對照之下，在九個月前，也就是1954年5月時，舒茲於週日版創作露西打高爾夫球系列，這可說是該漫畫發展史上最詭異的插曲，而這正好是舒茲放棄追求的冒險漫畫方向：在查理‧布朗鼓勵之下，露西參加了成人高爾夫球比賽。首先，這些孩童角色能玩高爾夫球，本身就是奇怪的事（他們如今可以，之後也再次參加），更別說是加入比賽。不只如此，舒茲還決定將這個不可能故事延續四

3.　　此幅漫畫廣泛出現於各作品集，但原始版本來自Kidd, *Only What's Necessary*, n.p.

週（每週以「未完待續」而非笑哏結尾），但他將查理·布朗與露西和成人擺在一起（是的，成人出現於漫畫），這就是個徹頭徹尾的錯誤。[4] 與先前踩踏彈珠漫畫比較起來，這個露西打高爾夫球系列失誤連連、極不協調，讓讀者有種跑錯地方的感受，幾乎像是整幅漫畫感染流感。事實上，舒茲似乎意識到這問題，其中一格顯示查理·布朗與露西穿過一群大人的腳，他勸戒露西：「忘了這些人吧……忘記他們的存在。」此事顯示出，舒茲樂於在漫畫中嘗試新事物、突破限制，但這也確立了《花生》宇宙的根本原則：成人可以被提及（體育界傳奇、總統、查理·布朗父親），甚至出現於獨白（奈勒斯迷戀奧茲瑪夫人），但他們絕對不能出現在畫面裡。

在《花生》的世界裡，孩童的行為越來越像大人。這與先前報紙漫畫不同：成人在裡頭的行為像是小孩。對於漫畫乃至於美國來說，搭上戰後經濟繁榮的列車，這樣的心理發明（不允許成人現身漫畫）極符合正值壯年的嬰兒潮世代讀者需求。在1950至1960年代初期，舒茲為聯合報業集團（United Features）創作第二部主題漫畫《這只是比賽》（*It's Only a Game*），以及為宗教刊物畫一些流行青少年漫畫，因此他肯定描繪過大人世界，只不過這不適合出現於《花生》。《花生》漫畫與建築物一樣，既蘊含也影響我們的記憶。它虛構的心理場景似乎也補捉到我們想像與體現自我的奇特感受。記得作家弗拉基米爾·納博科夫（Vladimir Nabokov）曾說過，我們內心深處都藏著小孩。「你必須投入，將你所有的思想、看法與知識全投入於漫畫裡。」舒茲1984年如此說道。漫畫家亞特·史畢格曼（Art Spiegelman）有次接受我電話專訪時表示，用比較苛刻

的說法形容《花生》，那就是：「舒茲將自己分裂成許多個小孩，然後讓他們相互攻擊半世紀。」

舒茲深陷於古老記憶裡（那些過錯與羞辱），他似乎發展出一套法則，那就是在新的漫畫裡加入不公義元素。《花生》的故事情節裡充斥著拒絕、輕視與失望，如同他畫筆源源不絕流出的墨水。這些記憶如此靠近且直接，令他在結束首段婚姻的二十年後，還認為拜訪前女友唐娜・強森・沃德（Donna Johnson Wold）沒什麼好奇怪的。這位紅髮女孩的原型人物拒絕舒茲之後，隨後嫁給別人過著幸福生活。在舒茲生命的晚期，當同學一個一個死去，他會在畢業紀念冊裡（順帶提一下，他的畫也被拒絕刊登）做註記。難怪他不喜歡打破日常工作行程，畫桌就是他的全部世界、希望與回憶所在。在我的漫畫家職涯裡，我也曾做過自私的決定。四十年前的卑劣小孩對我說過的髒話，有時在我工作時會浮現於腦中，我會用畫筆大聲地罵回去。漫畫家這個職業有其特殊之處，而當我說出「紅髮女孩」時，大家都知道箇中含義，這證明舒茲功力高深。我們都有自己暗戀的紅髮女孩。

漫畫家會越來越像他的作品，正如狗主人與寵物的關係，但舒茲是例外。查理・布朗有顆肥大光頭、中間兩顆括號樣的眼睛距離很近，看起來完全不像舒茲。舒茲眼距很寬、鼻子高挺細長，還

4.　Charles M. Schulz, *Peanuts Every Sunday: 1952-1955* (Seattle: Fantagraphics Books, 2013). 此片段僅收錄於此，其他作品集沒有。

擁有令人欽羨的茂密頭髮。但這正是舒茲精明之處：查理・布朗與他外表落差極大，令不禁聯想或許兩人感受類似。從黃孩子、巴納比、小亨利，一直到丁丁與查理・布朗，漫畫史上的主角不乏臉大、禿頭的白人男性臉孔，讀者透過這些臉孔「看到」他們各自的漫畫世界。這並非偶然：角色越沒特色，他（或她——我們的女主角在哪？）或說越接近「凡夫俗子」，越可能是主角。從文化上來說（即使不公平），查理・布朗擁有一張大大的娃娃臉，平凡到我們不會特別留意。

　　至少這符合美國白人男性的形象。但舒茲確實嘗試改變：為了回應讀者覺得在漫畫中「看不到自己」的感受，他於1968年引進富蘭克林這個角色，但有些擔心這可能貶低非裔美國人的形象。但他實在多慮了，畢竟富蘭克林貼近真實（不像打高爾夫球的大人），或說至少受到尊重。他是一位可愛的黑人小孩，與查理・布朗一起去海邊玩沙（「白人專用」泳池在1968年相當普遍）。舒茲或許在加州工作室過著安逸、偏僻的生活，但他清楚知道，自己關心社會的方式是創造一個「有用的」角色，即使他的外表與自己截然不同。儘管《花生》卡司存在種族失衡問題，但舒茲這種關心的態度才是整部漫畫最神祕的力量。查理・布朗、露西、奈勒斯、史努比、謝勒德、富蘭克林與所有角色，在漫畫頁面上栩栩如生，因為舒茲有能力讓你關心、感受他們每一個人（或至少透過查理・布朗感受）。

　　這可說是半公開的事實，亦即：舒茲的繪畫允許讀者去感同身受。這種方式並不間接或賣弄技巧，而是直接而謙遜的行為（他將

此形容為「安靜的」）。我們不是觀看這些圖片而是看透它們。從1950年代草創到1990年代凌亂畫筆時期，讀者的視線從一格看向另一格，這個單純行為令角色動了起來。我們對於角色肢體與動作線條無意識的理解，某種程度上呼應我們過去的自身經驗。舒茲1981年接受四重心臟繞道手術，導致手部不自覺顫動，晚年更難控制，他有時甚至得靠另一隻手協助才能穩定畫筆。儘管技術上的困難可能稍微改變舒茲漫畫的「外觀」（我的美術老師可能誤認為是「表達」），但這絲毫無損於漫畫的精髓，或影響舒茲繪畫時的投入：

　　我還在尋找那美好的下筆線條——當你畫奈勒斯站在那邊時，先從他的脖子後面開始描繪，慢慢往下突顯，然後筆尖稍微散開，用此方式從這邊畫出他的毛衣條紋線條，然後……重點在於掌握好深度與圓度，如此才能畫出最棒的線條，就這樣。[5]

　　舒茲運用內心與雙手，將《花生》人物改造並呈現於報紙上頭，然後傳到數百萬名讀者的眼前與心中。他深知，這些讀者相信他絕對會拿出「看家本領」，而他也從沒讓他們失望，這是別人無法做到的。《花生》看似簡單但難以仿造，更別說是要畫好整整四格。這部連環漫畫的語言返璞歸真，並進入閱讀與記憶領域。半世

5.　Charles M. Schulz, "Address to the National Cartoonists Society" (1994), in *My Life with Charlie Brown*, ed. M. Thomas Inge (Jackson: University Press of Mississippi, 2010), 130.

紀以來,讀者透過舒茲精湛技法與手繪風格,感受《花生》的存在。事實上,舒茲在漫畫藝術達到的最大成就,在於他讓漫畫變成更寬廣的視覺語言,能夠傳達情緒與最重要的同理心。因為這個緣故,所有漫畫家都欠他一個大大的感謝,特別是我們之中嘗試圖像小說(graphic novels)的創作者。

如同我在其他地方說過的,舒茲是陪伴我一生的唯一作者,他的作品我到現在還有在看。從我最早嘗試理解頁面文字開始,到如今成為年過半百的禿頭左傾漫畫家,舒茲的作品總是提供撫慰人心、友善溫和、悲傷苦澀、詼諧有趣與坦承不諱(最重要的是真實)的內容。

在美國仍處於新世紀的此時,我們似乎在篩檢過去以決定保留哪些傳統,舒茲與電視名人弗雷德‧羅傑斯(Fred Rogers)會令人懷念絕非意外,畢竟白宮坐大位的人實在過於特殊。我在心裡經常將舒茲與羅傑斯歸為同類,因為他們無畏於展現男性脆弱面,同為虔誠慷慨的基督徒,更重要的是兩人都非常真誠。羅傑斯曾將孩童眼睛至電視螢幕的距離形容為「神聖空間」。我非常確定,舒茲必定深有同感,因為這也是他的漫畫與讀者的距離。

每一年,我這個世代的人度過兩大節日時,必定要有兩個電視特輯陪伴,那就是舒茲創作的《查理‧布朗過聖誕》與《萬聖節南瓜頭》。奈勒斯在前者朗讀《路加福音》(Gospel of Luke)其中一段,藉此喚起該節日的真正意義。後者則對比迷信帶來的反效果,同樣以奈勒斯為例。舒茲是一名虔誠基督徒,年輕時曾帶領讀經

班，後來更將加州塞瓦斯托波爾市（Sebastopol）的豪宅轉讓給教會，足以顯示他對於上帝的全然信仰。

我生來便是無神論者，從不相信上帝，但認可聖誕老人的存在。這個信仰於某個春天遭到打破：我那時在抽屜裡發現五個月前我交給媽媽寄到北極的密封信件。在鐵證如山的情況下，媽媽承認自己沒說實話，也因此成為粉碎孩童對於魔法與父母親信任的幫凶（這是所有美國孩童長大必經之路）。

但當我寫卡片給查理・布朗時，我知道他並非真實存在，我沒那麼蠢。我當然知道，他是漫畫家創造出來的角色。寄張卡片是我唯一能做的事，也能減輕我內心對他的不捨與難過。我真的希望讓他好過些，我也能好過些。簡言之，我對查理・布朗從來沒有信任危機。我知道自己喜歡他，或許有一天，只是或許，他也會喜歡我。

II.
CHARACTERS

角色分析

To the Doghouse

狗屋之旅

安‧派契特
Ann Patchett

　　我外公、外婆過去曾住在加州天堂鎮（Paradise），這個小鎮位於內華達山脈（Sierra Nevada）山腳下，無奈2018年秋天一場大火將它燒毀殆盡。當我還很小時，父母會開車載著姊姊與我，從洛杉磯跑到那裡去拜訪他們。1969年那年發生了很多事，史努比登上月球、父母離異，我媽帶著我們搬到美國另一端。這個安排的唯一好處是，我與姊姊可以回到天堂鎮過暑假。我爸會從洛杉磯開車，到他的前岳父、岳母家接我們，他們關係仍維持得不錯。這是我童年最快樂的時光。

　　加州真的是名符其實的「金州」（Golden State），這裡是我們、父親與親愛的祖母出生的地點，開一段路便能抵達沙斯塔湖

（Lake Shasta）、巨大紅木森林與奧羅維爾水壩（Oroville Dam）。天堂鎮名字取得真好。「我們正在前往天堂的路上。」我們會如此說，或是：「我們整個夏天都待在天堂。」我也是在此處發現史努比。我在天堂發現了史努比，就像其他孩子可能會發現上帝一樣。

當我回想起外公、外婆家的一切細節，總讓我感到難以招架，像是花園的布局、鄰居種的櫻桃樹，還有每天早晨總有一大群鵪鶉會飛越後草坪，來到外婆特地為牠們準備的鳥盆飲水。外婆會把一小罐琺瑯漆放進廚房水槽下方的鞋盒裡，好讓我們畫石頭時可以使用。夜晚，電視上總播放著影集《妙叔叔》（Family Affair）及水門案最新進展。這些事物鮮明地活在我的記憶裡，回想起來總有些心痛。這棟房子的每一件事物，關於那些暑假生活的回憶，深深烙印在我腦海裡。若有任何事發生在天堂，那它永遠不會消逝。與大人相比，孩童的腦袋更容易記住東西，一輩子不會忘記。童年時期遭遇的巨變，不論是父母離婚、親人死亡或不斷搬家，都會強化你的記憶。我小時候非常內向，也不是個酷嗜閱讀的人。外婆擁有許多《花生》平裝本漫畫，都是她從藥房旋轉架上買來的，像是《你受夠了，查理‧布朗》（You've Had It, Charlie Brown）與《這一切與史努比》（All This and Snoopy）等書，完全符合我的胃口。

人們總想知道是哪些事物影響作家。我想對亨利‧詹姆斯（Henry James）來說，十二歲那年與父母展開歐洲之旅，促使他定居英國與書寫流亡主題。我在天堂鎮讀史奴比時，通常是躺在鳥盆附近的草地。機運決定了一切：在心胸開放、對世界還保有好奇心的短短幾年間，我們置身的環境、碰到的事物或偶然的發現，都

會對我們帶來極大影響。當每天早上報紙送抵家中時，我與姊姊總一起翻閱漫畫版，首先看的必是《花生》。若我像詹姆斯一樣學習拉丁語與法語，今天的我是否不一樣？是否變成一個截然不同的作家？但我學的是快樂舞蹈，日子過得也開心，部分原因是史努比為我指引了方向。即使後來年紀漸長、智慧成熟，我還是傾向來場「狗屋之旅」而不要《燈塔行》（*To the Lighthouse*，吳爾芙作品）。我愛小獵犬史努比，勝過作家吳爾芙。在我成長的歲月，身上穿著史努比T恤，睡覺時蓋著史努比棉被，手裡抱著史努比玩偶。

「理論上，我哥應該是我的偶像，」奈勒斯的弟弟小雷說道，「但他拖著安全毯毀了一切……逼得我不得不另找對象，而這也讓我好奇……鄰居家的狗可以當偶像嗎？」

當然可以。

史努比有天躺著睡覺，頭放在喝水的狗碗裡。他心想：「精神科醫生會告訴你，放鬆最好的方法是身體平躺，把頭放進碗裡！」兩個月後，查理‧布朗、奈勒斯、露西與謝勒德全都幸福地把頭躺進狗碗裡。我很驚訝自己沒有翻身，然後把頭放進鳥盆裡。我能理解那股追隨史努比的狂熱。我不受歡迎，而史努比卻是很酷的狗。我希望透過模仿他，能讓我變得酷一些。

這就像是查理‧布朗與史努比關係的總結：笨拙的孩子靠著狗提高身價。大家都看得出來查理‧布朗從史努比身上獲得許多，儘管後者經常敷衍他。但史努比得到什麼呢？我猜是忠誠吧，這是大家對於寵物性格的期待。只不過，這次當狗的是查理‧布朗。這對我來說毫無問題，我樂於成為史努比的狗，畢竟我早就是他的徒弟

了。史努比是一位作家，我試圖跟隨他。

　　我後來成為小說家，難道是因為小時候不受歡迎，因此追隨偶像史努比嗎？畢竟他擁有無比自信，看到他就讓我想起悲慘童年裡難得的快樂日子。或者，我早有預感自己會變成作家，因此對於從事同樣職業的史努比備感親切。我們很難知道前因後果，究竟是誰影響誰。我唯一肯定的是，舒茲透過史努比這個角色，讓我與其他讀者體會到想像力的重要。

　　史努比不僅是一戰王牌飛行員，與紅男爵在空中激戰，他也會在法國孤寂的鄉間狂飲根汁啤酒（Root Beer），同時想像自己是一個名為「酷哥喬」（Joe Cool）的大學生。他借用查理·布朗的白手帕，化身為法國外籍軍團士兵。他更是米格魯童子軍（Beagle Scouts）的頭目，負責帶領一群黃色小鳥。他是花式溜冰員、冰球選手、太空人、網球明星，滑板運動員、拳擊手與郊區寵物，他的狗屋裡有著東方地毯、撞球桌與梵谷的畫。他不僅懂得如何做夢，更全然活在他構築的不同現實裡，讓周遭的人也看到它們。史努比聽得到支持群眾的鼓譟，就像他駕著駱駝式戰鬥機子彈呼嘯而過的聲音一樣清楚。他無懼地在這個世界冒險，之後還能回到狗屋屋頂，挺直背部坐在打字機前，開始嘗試創作，故事開頭總是「它是一個黑暗的暴風雨夜晚」。

　　等等，我正認真討論史努比是作家嗎？當他相信自己而去做這些事時，我是否相信他？這些問題的答案都是肯定的。我認同他的作家身分，也相信他，這個信念不曾改變。

　　我過去曾在《大西洋》（*The Atlantic*）雜誌發表一篇長文，一名

聰明、熱情的年輕審稿編輯告訴我，使用「它」做為沒意義的虛主詞，違反了該雜誌的體例。

「你的意思是，狄更斯也不被允許寫出『它是最好的時代，也是最壞的時代』這樣的句子嗎？」

「我只是跟你說一下。」他回答。

「你不准史努比寫『它是一個黑暗的暴風雨夜晚』嗎？」

「這在《大西洋》是會被退稿的。」

談到文學，我第一次聽到《戰爭與和平》這本書是在《花生》裡，還是史努比用手指娃娃表演的六小時版本，如同我第一次聽說地景藝術家克里斯多（Christo，以「包裹」景觀聞名）的名號，也是在史努比將狗屋包覆起來時。

史努比總在狗屋屋頂奮力工作。他知道自己的缺點。他在打字機輸入：「在巴黎的那幾年，是她一生中最美好的時光／回顧過往，她曾如此評論，『在巴黎的那幾年，是我一生中最美好時光』／她回顧待在巴黎那幾年時說道，當時是她一生中最美好的時光。」史努比心想：「這還需要修改一下……」

「你越來越孤僻，你總是一個人！」一名頭髮自然捲的女孩對他說。史努比心想：「這不是我能控制的。我對人過敏！」

所有作家在職業生涯裡肯定說過相同的話。

史努比不僅寫了小說，還將稿子寄出去。在電郵尚未發明的黑暗時代，他讓我知道待在信箱前等待編輯回信的滋味。他教會我一件最重要的事，那就是：我會失敗。史努比收到的絕大部分是回絕信，這些信件從制式回應、輕率敷衍到殘酷拒絕都有。我之後理解

如此安排的用意。史努比參與的網球比賽並非每場獲勝，他駕駛的駱駝式戰機經常布滿彈孔，但他絕不退卻。即使在他為自己想像的故事裡，他也樂於失敗。他輸了卻依然很酷，也就是說，不論成功與失敗，史努比還是他自己。我大可不必參加這兩年的愛荷華作家工作坊（Iowa Writers' Workshop），因為《花生》教會我更多東西，它為我展示作家的一生。

首先是批判性閱讀的重要性。

查理‧布朗曾對奈勒斯說：「不好意思……史努比現在不方便外出……他在讀書。」

奈勒斯回答：「狗又不識字。」

查理‧布朗表示：「這很難說，他坐在那裡，拿一本書在看。」

坐在椅子上的史努比心想：「安娜‧卡列尼娜（Anna Karenina）與伏倫斯基（Count Vronsky）永遠不可能快樂的。」

史努比發揮想像力、勤奮創作、不斷重寫、形影孤單，他發現所有的好書名都被搶走了，像是《雙城記》、《人性枷鎖》、《黑暗之心》等，他動作太慢了。他寄出作品然後遭拒絕，他將這一切內化為自身的力量。

有一次，小雷按了查理‧布朗家的門鈴，「請你們家的狗出來玩『追棒子』的遊戲。」

史努比走了出來，遞給他一張紙條，上面寫著：「感謝你的邀請……但我們現在沒空，因此只能回絕你，祝你順心。」

史努比教會了我，我會受到傷害，而我會克服它。他帶領我走一遍出版過程：無視評論，情緒亢奮，之後意識到興奮無法長久。

「你的出版社來信，」查理‧布朗如此告訴史努比，「他們印了一本你的小說……／他們還沒賣出去……／他們說很抱歉……／你的書就此絕版了……。」

史努比知道自己還有更多事要做，還有更多書等著他寫。他教會了我：要愛自己的工作。

史努比在打字機輸入：「喬‧賽樂摩尼（Joe Ceremony）個頭很小，當他進入房間時，所有人都被警告不要踩到他。」史努比此時從狗屋跌了下去，他大笑並爬回屋頂，深情地看著他的打字機。他說：「我愛死自己的作品了。」

生存與創作藝術必須知道的事，我從小就從連環漫畫學到。我深受此漫畫影響，在我的大腦甚至可以發現史努比的爪印。當我無緣進入麥克道威爾文藝營（MacDowell Colony）時，我想起史努比告訴糊塗塌客的一段話：「作家需要高檔工作室根本是胡扯／作家不需要在依山傍水的地點才能創作／不少當代佳作都來自於不起眼的地方。」這段話足以讓糊塗塌客回到鳥巢打字，也讓我重回廚房書桌創作。

史努比把他的第一本書獻給糊塗塌客，「致我的摯友」。

「史努比有些令人害怕，因為他不受控制，」舒茲有次寫道，「他也有點自私，這和他自稱的不太一樣。」

沒有史努比的話，我或許還是會走上作家一途，但過程可能要靠自己辛苦摸索。我十分確定自己愛狗，但我不知道的是，我對寫作與狗的熱愛交織得如此緊密。史努比不只是我的模範，他還是我夢寐以求的寵物。透過史努比，我知道狗有自己的思想，我也將這

樣的邏輯套用在所有狗身上，而牠們證明我是對的。我與許多狗共同生活過，我平等地對待牠們，甚至有幾隻比我還精明。我沒有養狗時，這個世界好像不太對勁，彷彿日子失去平衡。

「你知道我祖父說什麼嗎？」奈勒斯告訴莎莉，「他說每個孩童都該養狗……／他說沒養狗的孩子形同被剝奪權利。」對此，躺在狗屋上頭的史努比回應：「正確說法是『沒養米格魯的小孩生活不圓滿』。」

我從未將任何一隻狗取名為史努比，就像我不能把九歲生日收到的禮物小豬取名為韋伯。這對這隻小豬來說壓力太大，而且過於刻意，畢竟反覆閱讀《夏綠蒂的網》（Charlotte's Web，另一本教導寫作的書）的我，經常想像自己是農場女孩。把狗取名為史努比根本是逼死牠，因為不論你的狗有多厲害，牠的耳朵永遠不會讓牠像直升機一樣飛起來。但我把現在養的狗取名為史帕奇，這是舒茲的小名。史帕奇的表現超乎我的預期。我在田納西州納什維爾（Nashville）和友人合開一間書店，牠會和我一起來到這裡，用後腳站立招呼客人。當然，牠擁有寫小說的才華與耐心，幸好牠從未想要創作，因為這可能占掉太多時間，導致我們關係不如以往。我發現，幸福其實很簡單，只要懷抱一隻溫暖小狗就行。

生命充滿變數，我們的人生可能和今日不同：我的父母可能不會離婚，我和姊姊初夏時可能無法待在天堂，外婆買的可能是《阿奇漫畫》（Archie）而非《花生》，而我也可能變成一個勾心鬥角只為爭取男人注意的女人。但命運與環境替我做了最好安排，令我深受一隻卡通小獵犬影響，這正是我需要的指引。

躺在暗房裡有點怪，伸手不見五指

查克・克羅斯特曼
Chuck Klosterman

　　我無法客觀書寫查理・布朗。任何超然都是錯覺或漫天大謊。我聲稱的客觀距離根本不存在。我總感覺自己表面在寫二維空間漫畫人物，其實真正主題是關於我自己。

　　我意識到，這絕非意外。

　　我清楚知道，舒茲創作查理・布朗這個文學角色時，試圖讓讀者覺得看到的是自己的形象。若查理・布朗引起不了你的共鳴，那你大概也無法同理任何虛構角色。他是一個渴望正常卻不斷遭到羞辱的孩童 —— 他把握每次踢球與放風箏的機會，希望自己走在路上不會遇到熟人嘲笑頭太大。他期待獲得榮耀，但不必過度（一場棒球賽勝利便足夠）。他擁有整座城鎮裡最酷的狗，但這對他來說

反倒不利。他年僅八歲，需要看精神科醫師，且必須自行支付帳單（儘管只有五美分）。

查理·布朗知道自己的生活充滿矛盾與掙扎，導致他有時只能躺在黑暗房間裡，一個人獨自思考。他注定是個輸家，永遠不會贏，但還是保持樂觀。他依然擁有朋友，依然對於所有注定失敗的小小計畫感到興奮。美國年輕人經常對於世界感到悲觀，卻對自己的前途樂觀以待。他們認為，所有人的未來都是黯淡的，只有自己例外。查理·布朗剛好相反。他知道自己注定失敗，但這無法阻擋他嘗試任何事情。他相信生命充滿驚奇，儘管他個人經驗並非如此。正是這種個性令他如此討人喜歡：他不認為殘酷的世界是殘酷的。他深信世界的美好，即使發生在他身上的盡是一些狗屁倒灶的事。他渴望的一切事物，其他人毫不費力便能得到。他希望自己和一般人一樣，但這對他來說是個不可能的夢想。

我猜想，沒有人會一直執著於此，但大家偶爾也會有相同感受。

舒茲於2000年2月12日過世，最後一幅《花生》漫畫於隔日刊登，幾乎所有關心他的人都有發現到這個巧合。自從他逝世之後，我注意到了一個奇特趨勢：無論出於什麼原因，許多人開始主張《花生》中心人物並非查理·布朗。其中後現代意味濃厚的看法是：精力充沛、不屈不撓、想像力爆表的史努比才是主角。大家傾向推崇所有人都偏愛的個性。這有點像美國電視劇《歡樂時光》（*Happy Days*）第三季發生的事：這部情境喜劇主角從懦夫里切·坎寧安（Richie Cunningham）換成酷味十足的方茲（Fonzie）。當

然，這類典範轉移符合人性，而我喜愛史努比的程度幾乎等同他的主人（他是出色的舞者，也是我最愛的小說家）。但是史努比並非《花生》的情感中心。這種看法大錯特錯。《花生》的重點永遠是查理・布朗，不可能是其他角色，原因在於他體現《花生》的真正意涵，那就是由孩童詮釋大人的煩惱。

報紙無可避免地遭到時代淘汰，這帶來許多附帶傷害，其中有些更為嚴重，例如週日版漫畫逐漸消失。我認為，我們的文化會有其他事物取代報紙的角色，一味哀悼報紙消逝會被歸類成懷舊過往。以前媒體由食古不化的恐龍把持，他們拒絕接受「每則新聞故事的目的是讓公眾有機會表達感受」的概念。但我會想念週日版漫畫的，想念得不得了。小時候，我樂於看到報紙至少有一處是專為小孩設計的；當我長大後，看到與過去記憶裡相同的產品，令我備感安心。有些事物沒變動才是最好的。如同多數人一樣，隨著青春期成長，我喜愛的漫畫類型也有變化：小五是《加菲貓》、國一的《鞋》（Shoe）與高中時期的《遠方》（The Far Side），大學則偏愛《凱文的幻虎世界》。但我總認為《花生》是最「重要」的漫畫，也是其他漫畫的標竿。《花生》是首部登上週日漫畫版首頁的連環漫畫，足以證實我主觀的信念——若漫畫是搖滾樂團的話，那《花生》絕對是披頭四。

2014年，我受邀為幻圖出版社（Fantagraphics Books）出版的《花生》作品集寫序（這篇文章便是該文前身），該書收錄舒茲1956年至1960年的漫畫作品。這對於《花生》來說是個過渡時

期—— 角色外表不再像早期《小傢伙》時代那樣籠統簡單，但他們的幻想與對話也比不上1960年代中期後的超現實程度。史努比會「說話」，但不是我們習慣的方式（他的煩惱更像傳統狗狗），他的下頜與肚子看起來有點瘦。奈勒斯在1957年時年紀還是最小的，最後地位變得和其他較大角色一樣重要（舒茲在這五年期間主打奈勒斯，情節以他為主，特別是為期三週系列，內容描繪他擔心聖誕節目演出）。大約在1959年時，莎莉·布朗第一次出現在讀者眼前，她當時還是個嬰兒。但整部漫畫改變最大的卻是查理·布朗的性格。在這五年期間，他變成「最查理·布朗的人」。查理·布朗一開始仍是充滿自信的傢伙。在該作品集第二頁，我們看到查理·布朗深信自己用雪做成的堡壘是建築界奇蹟，過了十八頁後，他也狠狠教訓那飛不起來的風箏。當時的他並不傲慢卻自信滿滿，甚至幾度自作聰明。但自1960年代起，他的信心蕩然無存。從1960年開始，查理·布朗變成三十分鐘電視特輯裡我們熟悉的形象：心胸寬闊的輸家，沒事就自尋煩惱。

「沒人喜歡我，」查理·布朗直視前方放空說道，「只要有人說他喜歡我，我便會開心。」露西聽到這句哀嘆時，立刻露出難以置信的表情。「你的意思是，別人只要做這點小事，就能讓你開心嗎？」查理·布朗回應，沒錯，這個簡單動作便已足夠了。事實上，即使別人是假裝的也沒關係。他只想知道被人喜歡的感覺。但即使如此仍然要求太多。

「這我做不到。」露西回答，隨即轉身離開。這正是笑點所在。

讀者經常認為，查理‧布朗就是舒茲本人，研究前者性格便能了解作者個性。不可否認的是，兩者確實存在相似之處，像是他們的父親都是理髮師、兩人都暗戀遙不可及的紅髮女孩等。但我並不認為這種看法百分百準確，這並不是一對一的對照關係。我相信，查理‧布朗在《小傢伙》裡的最早版本（1940年代開始的自信小孩），是舒茲按自己童年打造的虛構角色。至少從理論上來說，早期的查理‧布朗確實是過去的舒茲，也就是隱藏版自傳的概念。但後來的查理‧布朗（1950年代晚期重新塑造，也就是我們熟知並喜愛的版本）則是舒茲按他的感受打造出來的，包含他過去記憶與當下狀態。說穿了，他的內心是成人，經歷只有成人才能想像與理解的問題。這也突顯出他想要如何感受：外界謠傳舒茲超愛記仇，不願忘記過去遭遇的任何輕蔑或難堪，這與他的童年分身截然相反，查理‧布朗總是不計前嫌，兩者存在極大差異。

　　「令人沮喪的是，你發現自己如此渺小，根本沒有機會當總統，」查理‧布朗在1957年6月某個週日版漫畫裡如此告訴露西，「如果有『一些』機會的話，這也不是壞事。」如同《花生》許多經典笑話，查理‧布朗這番評論毫無來由——他突然擔心起某事，沒有確切原因。而露西再次駁斥查理‧布朗的不安，她口是心非地說盡好話，彷彿他聲稱自己生來便是政治明星的命。她的回應有趣嗎？也許有些好笑吧。但這基本上是負面的，其中道理千真萬確。

　　查理‧布朗的年紀才八歲大，卻在思考多數人長大後才會面對的現實，那就是：未來是有侷限的。這並不是在說他拚命想和艾森

豪（Dwight Eisenhower）一樣成為美國總統，而是他清楚意識到：即使他真的想成為總統也無法做到。他挑戰的是童年時期的迷思，那就是：有志者事竟成。查理‧布朗代表了成人覺悟的負面面向。那露西代表什麼？露西代表的是這個世界本身。每當查理‧布朗突然體悟到存在絕望時，她總和社會採取一樣的回應方式：笨蛋，你怎麼還不知道這一點呢？

重點並不在於這類事情過去發生幾次，而是它們永遠都會發生。如同我先前所述，查理‧布朗深知自己注定失敗，他心知肚明。但他內心有一部分告訴他：「也許這次不一樣。」抱有一絲希望是他的致命弱點，但這個特質也讓我們備感親切、感同身受。

這幅漫畫的笑點並不在於查理‧布朗毫無希望，而是他明知自己毫無希望，卻依然懷疑這種不安是否正確。若他對於所有事情的看法總是錯的，那這次或許也不例外。當查理‧布朗提及自己不可能當總統時，他隱約希望露西駁斥他的看法。露西一開始就是這樣做的。她回答：「也許吧。」之後便恢復本性。她提醒查理‧布朗，他終究是查理‧布朗。

一直到最後，我才確定舒茲對於自我的認知：「無論我做了什麼或嘗試什麼，我永遠會是我自己。」舒茲的哲學過於務實，可能令現代讀者有些不滿，特別是那些深信「完整個人經驗算是人權」的人。

我最喜歡的範例來自於1973年的漫畫。查理‧布朗與奈勒斯在傾盆大雨中走路。在第二格裡，查理‧布朗平靜地引用《馬太福音》（Matthew）：「不論好人或壞人都會被雨淋到。」他們在第三

格裡吃力行走，一語不發地思索這段話的含義。最後奈勒斯總結：「這其實是好的安排！」這段對話默默變成我個人信仰的中心。他說的一點也沒錯，但誰會這樣想呢？據我所知，幾乎沒有人。

在我受邀寫序的那本《花生》作品集裡，查理·布朗嘗試踢球的漫畫共有四幅。除非你是來自於千年後的考古學家，否則這些漫畫的結局應該不至於讓你驚訝。其中兩幅漫畫（間隔約一年）極為相似，你甚至可能懷疑作者想像力匱乏。查理·布朗在其中一幅表達自己的信念，亦即：人類有能力改變且值得賦予此機會（他之後跌了個四腳朝天）。在另一幅漫畫，露西稱讚查理·布朗依然相信人性（在他跌倒之後）。

這是《花生》永遠寬慰人心之處：孩子不會長大，衝突也不會改變。查理·布朗永遠踢不到橄欖球，象徵他整個人生好比「薛西弗斯的神話」，不斷重複徒勞無功之舉，這也是他引起許多人共鳴的原因。這可說是他最澈底的失敗。但失敗並非查理·布朗成為我的虛構摯友與心中第一主角的原因，重點在於他為何將自己置身於失敗無可避免的處境。「我一定是瘋了，」他對自己說，「但我無法抗拒踢橄欖球。」

他無法克制踢球的衝動。

他從未抗拒成功，至今依然無法。

抵抗是徒勞無功的。

埃麗莎・沙菲爾
Elissa Schappell

　　舒茲曾說過：「童年決定我們一生模樣。我們的人格與個性通常在五或六歲時成形。我們就像爐子上沸騰的鍋子，但蓋子已經蓋上。」

　　我猜想，這意味著：我一直都是莎莉・布朗。我知道，這讓我看起來很不酷。不論有多麼不願意，露西一直被賦予女性主義分子的封號。乒乓並非骯髒成性，他只是不愛整潔。糊塗塌客擁有流動的性別認同，謝勒德根本是酷兒。

　　若問起大家對於莎莉・布朗的印象，除了她是查理・布朗的小妹，最常提的應該是「她的頭髮」。持平而論，莎莉一頭金髮上翻，前面一撮瘋狂捲髮，確實令人印象深刻。事實上，第一個引起

我興趣的也是她的頭髮，這種超現實髮型畫起來很好玩。此外，我猜想她的頭髮和我的一樣難梳理（我的頭髮長而濃密，顏色是偏咖啡色的金）。

隨著年紀變大，我對她的認同加深，遠超出外型。我能理解她在數學這一科掙扎的痛苦。倒楣的查理‧布朗不斷嘗試教她數學，同樣情況也發生我與父親身上，真是辛苦了我那充滿勇氣、永不放棄的老爸。儘管他們非常努力，莎莉與我的數學能力都沒有變好，反而讓我們更討厭數學。

有幾次，我在數學課被叫到時，我的策略與莎莉沒太大不同。我們兩人不同之處在於，她可以輕鬆堅定地掰出答案，我卻非常退縮。我以微弱、感到有些慚愧的聲音，含糊地說出一串數字，期盼其中一個被我矇對。

我們如今知道，學生無法掌握數學概念，可能是因為數學能力不足或老師教得太差（我聽不懂老師的話，他說話像個外星人）。毫無疑問，莎莉和我一樣，我們都有注意力不足的問題。如果不是因為這個原因，我們很難對他人交代為何自己不投入更多心力做功課。

當然，若莎莉和我選擇花時間進行無聊研究，那我們的主題報告分數會好看很多。但研究過程枯燥無聊、浪費時間，不如把這段時間用來畫畫、溜冰，或是躺在懶骨頭上發呆都好。創造性思維的重要性，難道會輸給以事實為基礎的事物嗎？坦白說，若你在一篇長達五頁、關於非洲的研究報告裡（封面精美，搭配獅子、大象與老虎的圖片），不斷將這塊大陸稱為「阿非卡」或其他怪名，那會

有太大差別嗎？

好吧，其實還是有差。但若是非洲沒有老虎，我卻在封面上畫了一隻，這還比較有意義。明知沒有老虎還硬畫，因為我靠自學畫出虓身上逼真的條紋！簡言之，這完全取決於你如何看待事物。

俄亥俄州是瀑布之鄉嗎？它也可以是。

批評莎莉的人總愛嘲笑她誤用詞語，最常舉的例子是，她把「爆發暴力事件」（violence breaking out）講成「爆發小提琴」（violins breaking out）。對於缺乏想像力的人來說，這似乎是個愚蠢錯誤。但當你仔細想想：世上再也沒有其他樂器，能像小提琴一樣引起人類內心恐懼，它的演奏難度極高，也不容易上手。從這個角度來看，莎莉的用語非常妥當。「爆發小提琴」意味著：持續的折磨、苦痛，失去所有希望。這根本是惡魔在拉小提琴啊。莎莉的用詞，讓我以更真實的方式活在當下，這就像是「垮世代詩歌」（Beat Poetry）。

我欣賞莎莉的執著，儘管遭到他人嘲笑，她仍堅持下去、如同踐踏縐紙般地挑戰英語，只因下意識地想述說她的經驗。

因此，當莎莉表達自己的人生哲學時，她說出「我不在乎」、「當我沒說」之類的話，這真是令我十分驚訝。有一次她在學校再度遭逢心理打擊，她後來平靜地對查理·布朗說：「從現在開始，沒有什麼事能困擾我。」

我想像，莎莉口中的「我不在乎」、「算了」，是社會將冷漠無情與一時昏頭歸類為女生特質的結果，這令我感到毛骨悚然。但真正引起我注意的，卻是「從現在開始，沒有什麼事能困擾我」這

句話。

我知道這並非事實。她與查理‧布朗不同，後者對於屈辱的忍受程度極高，接近逼人發瘋的水平。莎莉則躲在個人哲學與陳腔濫調之後，藉此保護自己免於承受言語奚落，更是停止對話的方式之一。

在長大過程中，「我不在乎」是我的中心哲學之一，但我從未大聲說出來，害怕父母會痛打我一頓（這是隱喻）。在他們眼中，不在乎、不參與或不投入，都是僅次於懶惰的罪惡。但這卻是我的應變之道。我太笨了，無法理解數學（我不在乎）。當我生氣時，大家覺得很有趣（算了）。體育課沒人要和我同一組，這不是第一次（我不在乎）。

事實是，莎莉和我一樣，未曾有過知心好友，這令我感到安慰。

當然，她在營地結識尤杜拉（Eudora），但他們的友誼不比查理‧布朗與奈勒斯，或史努比與糊塗塌客，後面兩組人馬可是會為彼此犧牲生命的。瑪西與派伯敏特交好，不難想像她們未來會發展成類似愛麗絲‧巴貝特‧托克拉斯（Alice B. Toklas）與葛楚‧史坦（Gertrude Stein）的伴侶關係。至於莎莉的老友露西，她的個性暴躁自大，她若不是在心理諮商攤位提供一針見血的建議，就是在糾纏難以到手的謝勒德。奈勒斯是莎莉的暗戀對象，他拖著毛毯到處走，改不掉吸拇指習慣，頭髮稀疏，虔誠信奉上帝，沒太多優點，也沒有回應莎莉的表白。

這樣看過去還剩下誰？無怪乎莎莉選擇將學校牆壁當成閨密。這真是極大的諷刺。她相信，這面牆是唯一能理解她、傾聽她說話的對象。牆壁永遠不會取笑、憐憫她或令她失望。正好相反，這面牆如此忠心，它毫不猶豫地教訓騷擾莎莉的人，用掉落的磚塊攻擊他們的頭。

某天晚上，這道牆「嘗試一切方法」仍陷入絕望，決定崩塌了結一切，這令我傷心欲絕。是的，新蓋學校有一面類似的磚牆，但這完全不同。儘管莎莉和新牆關係友好，但他們的友誼比不上倒塌舊牆。當晚上燈光熄滅，我必須確認廚房電器靠得夠近、能和我對話，我才敢安心睡去。因為我是這樣的女孩，因此對於莎莉和牆壁間的友誼心有戚戚焉。

正是這樣纖細的心思，讓莎莉察覺到，哥哥因為來不及在紅髮女孩搬家前表白而感到傷心。「在她搬家之前，」莎莉指出，「他從沒在夜間哭泣過。」

小女孩不需要什麼特異功能，也可以發現：這個社會不僅無法接受女生表達怒氣，更對此感到緊張不安，特別是她哥。莎莉有次冷酷地寄了封信到北極，批評聖誕老人「站在風口浪尖」卻軟弱無力。看著這一切發生的查理・布朗，臉部表情寫滿恐懼。

莎莉是無法說謊的人。她也知道（和我一樣），女孩誠實表達自己不滿並不會嚇到大人，只是會被說成不雅。如果莎莉想在「若我有隻小馬」報告裡取得高分，那她誠實地寫道「若我擁有一隻小馬，我會騎馬離開學校，有多遠跑多遠，頭暈也沒差」只會給予老師壞印象，更可能讓自己遭到懲罰。「這是不及格的好方法。」她

一邊說著，一邊洩恨似地把報告揉成紙團扔掉。並不是她的老師無法理解為何像莎莉這樣的女孩想逃學，而是她知道：這樣誠實的答案不是他們想聽的。

我最喜歡的莎莉片段，場景大部分發生在教室。像我這樣的女孩，一方面想得到老師認同，另一方面又渴望標新立異，「展示與講述」（Show and Tell）漫畫帶給我解放啟示。即使莎莉知道將她的「樹葉收藏」倒在教室地板上，會讓報告分數非常難看，她還是照做不誤。不要在意別人的想法：莎莉堅持自己看法，我非常欣賞她這一點。

莎莉最成功的一次展示，內容關於一份文件，她胡扯說道：「它是由真正的山頂洞人寫成，直到最近才被愛荷華州一個農民發現。」當她開始瞎掰時，你可以感覺到老師伸手去拿紅筆、同學俯身傾聽，「我花錢並交換有用情報才取得它。」最後，莎莉得意地對讀者表示：「『展示與說謊』是我的強項。」

這幅漫畫讓我想起了國小六年級的回憶，當時我突然被叫上臺報告讀書心得。我讀了不少高深的好書，但那一天我心中浮現的，卻是從朋友媽媽那邊偷來的情色作品。（我媽會被我的閱讀品味嚇壞，不僅是這類書籍寫作品質低劣，更因為裡頭傳達的意識型態。）這是一個典型的故事，內容講述小鎮美女遭到好萊塢製片人猛烈追求，但她愛的是一個操著蘇格蘭口音的獨眼流氓。我知道這完全是垃圾，但我還是繼續說下去。講到一半時，老師打斷了我。「讓我猜猜看。」她語氣明顯不悅，然後準確預測了主角永遠幸福在一起的結局。

我無法告訴你，我是何時決定當作家的，但我在那時已經變成作家了。

「不，不是那樣的，」我堅持說道，感覺心臟快從喉嚨裡跳出來了，「故事是這樣的……」

我後來編了另一個版本，小鎮美女與獨眼流氓沒有在一起，沒人得到幸福。我不記得詳細內容，但似乎是飛機失事或沉船意外拆散他們。當我開口時，我看到老師臉上的厭惡表情轉為好奇，同學開始注意聆聽。這是我第一次在學校感覺到自己擅長某事。我感覺，自己的真實面貌終於被看見了。

看來，展示與說謊也是我的強項。

Triangle with Piano

與鋼琴的三角戀

莫娜·辛普森
Mona Simpson

　　查理·布朗總幻想得到紅髮女孩的愛。每一年，他都期待收到她的情人節卡片，但希望一再落空。紅髮女孩根本不存在於查理·布朗的生活裡，她從未在《花生》現身過。舒茲有次承認：「我永遠不會把她畫出來，只為了滿足讀者對她外表的想像。」

　　查理·布朗認為：「他們說異性相吸⋯⋯她真的是女神般的存在，而我什麼也不是⋯⋯我們兩人相差懸殊。」

　　但他的痛苦中夾帶一絲甜蜜。從某方面來說，《花生》真正主題在於渴望，在悔恨中有種實在的安全感。

　　當我還很小時，我嘗試閱讀漫畫與好友（我的堂哥）同樂。我清楚記得那些粗體字的爆炸聲響「砰！」、緊湊的動作、救援與飛

行。它們令我想起週六清晨卡通片裡無止境的追逐，搭配著瘋狂古典配樂。我偏好閱讀兒童小說《波布西雙胞胎》（*Bobbsey Twins*），它吸引我的地方並不是他們易於預測、可解決的難題，而是書中對於安穩家庭生活（對我而言非常奇特）的描述。

我與堂哥都愛看連環漫畫，特別是《花生》，它側重描繪人際關係與感受更勝動作場景。《花生》開風氣之先，為之後作品奠下基礎，像是史畢格曼的《鼠族》（*Maus*）以及《被子》（*Blankets*）、《幽靈世界》（*Ghost World*）與《歡樂之家》（*Fun Home*）等圖像小說。愛情無比重要，存在各種單相思的形式。

試著想像露西靠在謝勒德鋼琴上的樣子。認真看待孩童間的單戀算是全新概念，畢竟他們的賭注風險並不高。無論查理‧布朗是否收到紅髮女孩的情人卡，我們都知道他肯定會回家吃晚餐（回到中西部白人家庭，父母皆是中產階級），然後期待明年發生奇蹟。

舒茲的「小傢伙們」展現人類情感的各式樣貌，儘管大部分成人煩惱（新聞有時也涉及孩童）都被排除在外。「我們沒有空間留給大人。」舒茲如此表示。只有史努比的父母曾在漫畫裡出現過。

球類運動取代職業。工作感覺像是天命（露西提供心理諮商、史努比寫小說、謝勒德創作音樂）。儘管有兩個角色住在單親家庭裡，但他們經濟沒有太大問題。

舒茲還引進一個黑人角色富蘭克林，當時有句臺詞饒富意味：「這是你的沙灘球嗎？」海灘與游泳池的遊客穿著隨便，過去曾是美國爭議性最高的場所，促使1964年《民權法案》第二條規定私人沙灘俱樂部等公共場所不得實施種族歧視。但《花生》裡並未發生

種族衝突，也沒有出現破產或經濟蕭條。無論角色承受多大痛苦，他們的悲傷不受時間影響，最終必落在安全範圍內。

《花生》有趣之處在於，舒茲總從私人生活尋找靈感，使得他的繪畫具備純粹特性。在《花生：舒茲的藝術》這本書裡，編輯奇浦・吉德（Chip Kidd）談到紅髮女孩是以舒茲前女友唐娜・強森做為範本。她曾在美學教育機構擔任會計，也就是舒茲上課與後來擔任老師的地方。

從1947年到1950年，舒茲與這位會計共同生活三年時間。他向她求婚卻遭到拒絕，不久之後，女方和一名消防員艾倫・沃德（Allan Wold）結婚。雖然舒茲遭到嚴重打擊，但他和沃德太太變成一生的朋友。這幾點事實也勾勒出《花生》的情感基調。

舒茲曾送給沃德太太一幅素描，她解釋說道：「這是史帕奇（舒茲小名）畫的漫畫，留在我的辦公桌上。」

這幅畫描繪一個不快樂甚至生氣的小女孩，在她面前的小男孩想送給她一束花，但女生顯然不想接受。她皺著眉頭的表情，顯露出生動又複雜的情感糾結。

在舒茲快退休時，沃德太太表示：「我想要看到查理・布朗踢到橄欖球。若他真能擄獲紅髮女孩芳心，那也不錯。」

當然，查理・布朗永遠無法「得到」紅髮女孩。

「紅髮女孩搬家了，我再也見不到她。」查理・布朗哀嘆，內心無限感慨。而舒茲（曾是浪漫現實主義者）也不會給他任何踢到球的機會。

但2011年情人節那天，舒茲博物館允許所有紅髮女孩免費入場。

在我的記憶裡，謝勒德與露西是單相思的絕佳範例，但仔細觀察會發現，他們實際上處於戀愛關係。比起單戀，他們之間的愛複雜許多。他們在談一段三角戀愛，第三方是謝勒德的玩具鋼琴。

　　我們可以說，謝勒德的正宮是玩具鋼琴，這是查理‧布朗推薦給他的樂器。查理‧布朗告訴他，玩具鋼琴是很棒的樂器，彈得好會發出「叮鈴、叮鈴、叮鈴」的聲音。當謝勒德坐下時，他在高度專心的情況下略吐舌頭，演奏出高超的古典和弦。

　　謝勒德的厲害之處在於，他彈的是玩具鋼琴。這部鋼琴比他還小，而他的偶像是貝多芬。謝勒德父親買了貝多芬的弦樂四重奏第4號唱片送他。他在還沒彈鋼琴前便愛上貝多芬。在較早期漫畫裡，他拿著小提琴和琴弓，對一個神似露西的女孩說：「我不敢想像有天會碰到貝多芬。」

　　自謝勒德於1951年9月首度登場以來，他便持續演奏古典音樂（舒茲親自手繪樂譜，從未請助手幫忙，他形容音符轉錄的過程「極為乏味」）。

　　查理‧布朗認為謝勒德毫無幽默感，因為他對韓德爾（Handel）笑話沒有反應。這個笑話是：一名音樂家問另一人，他能否演奏韓德爾作品〈哈利路亞大合唱〉（Hallelujah Chorus）？後者回應：「哦，我想我應付得來（「應付」的英文發音「handel」與韓德爾相同）！」

　　當然，謝勒德的音準絕佳。在另一幅漫畫裡，謝勒德參加一場業餘音樂家比賽，他在其中演奏巴哈的《平均律鍵盤曲集》（*Well-*

Tempered Clavier）全部四十八首前奏曲與賦格，最後卻輸給技高一籌的手風琴家。看來查理‧布朗並未包辦全部失敗。

有一次，查理‧布朗嘗試讓他的好友彈奏真的鋼琴。「來吧，謝勒德，讓我們瞧瞧你在真正鋼琴上的實力如何吧！」

謝勒德被推到成人尺寸的鋼琴前面，他突然哇的一聲哭了出來，雙腳還頑強抵抗。（從爆炸聲「砰」與哭聲「哇」可以看出，舒茲試圖在格式上有所區別。）漫畫的最後，謝勒德回到他的玩具鋼琴前，再次展現他的鋼琴天才本領。

在這一方面，謝勒德與舒茲不同。舒茲的職業生涯從遭到拒絕開始，他的漫畫被科利爾（Collier's）出版社、《星期六晚郵報》與高中畢業紀念冊製造小組婉拒，迪士尼公司認定他沒資格成為動畫師，他靠著在美學教育函授機構擔任講師維持生活，之後才成功將《小傢伙》賣給《明星論壇報》。但等到他的作品開始連載後，他一天都不能休息，即使大喊「哇！」也情有可原。事實上，他甚至從事電視特輯改編工作。

謝勒德喜歡一個人彈玩具鋼琴，但這樣的機會少之又少。《花生》許多角色會倚在他的樂器前頭，其中最常如此做的人是露西。

她總是靠在他的鋼琴上。

「謝勒德，我敢打賭，如果我們有天結婚的話，我們一定會非常幸福的……／當你練琴時，我會在廚房裡幫你做早餐……／然後，我要像這樣擺設整齊，準備好你最愛的報紙並倒杯咖啡……／這樣很浪漫吧？」

多年來，面對她的示好，謝勒德總以敲擊琴鍵表達拒絕之意。

「你和你該死的貝多芬！他沒那麼好。」

為了引起注意，露西打破了放在鋼琴上面的貝多芬半身雕像，順便弄壞鋼琴。但謝勒德絲毫不為所動，因為他擁有一整櫃的貝多芬雕像與許多玩具鋼琴。

編輯吉德私藏的東西無比珍貴，其中一張照片是舒茲用過的伊斯特布魯克（Esterbrook）914鋼筆筆尖。舒茲十分依賴這些筆尖描繪細節，以致於「這間公司宣布停業時，他買下了所有剩餘庫存。數百箱的筆尖陪他度過接下來的職涯」。

當露西感到洩氣時，她的名言是：「我可能永遠不會結婚。」

但這五十年以來，謝勒德有好幾次承認，他和露西關係匪淺。

露西有次又開始幻想長大後的生活（所有角色都做不到的事），她說道：「假設我們已結婚六個月……／我晚餐做了美味的焗烤鮪魚麵……／你走進廚房，然後抱怨：『怎麼又是焗烤鮪魚麵？』」

「我永遠不可能說這樣的話。」謝勒德回答。

露西懷念他的溫柔，她實在太生氣了。「然後我說：『我那麼努力做了晚餐，你卻只關心那架該死的鋼琴！』」

謝勒德後來抵達球場，他表示：「對不起，我來晚了……我有家務事得處理。」

之後，露西父親被公司調職，露西告知謝勒德她得搬家的可怕

消息後，他們兩人都哭了。

　　謝勒德與《叢林猛獸》（*Beast in the Jungle*）主角馬切爾（John Marcher）有著類似的體悟，那就是他們都錯過了愛情：謝勒德在露西離開後，才發現自己愛著她。在1966年的一幅漫畫裡，謝勒德看著一輛卡車緩緩駛離。查理·布朗告訴他，那是一輛搬家卡車，露西全家人搬走了。

　　「我以為她只是在開玩笑！我沒想到他們真的搬家！」

　　「你在乎什麼呢？反正你從來沒喜歡過露西！你只會侮辱她。」

　　「但我不明白……我的意思是……」

　　「噢，別找藉口了。回家彈奏你的貝多芬吧。」

　　但謝勒德做不到。他坐在鋼琴前面，回憶露西說過的話：「謝勒德，如果我們有一天結婚的話，那……」他意識到，「我還沒說再見。」

　　幸好，與紅髮女孩不同，潘貝魯特家的人沒走遠。露西重新回到謝勒德的鋼琴前。而他專心彈琴，再次忽視她的存在，兩人互動如往昔。

　　舒茲在生命晚期畫了一幅漫畫：謝勒德承諾說道，只要露西打出全壘打，他就會親吻她。露西真的打出全壘打，跑回本壘後卻拒絕他的吻，因為她不希望這只是因為賭注。

　　最後，露西堅持：真正的愛是平等互惠。

不快樂、友誼 與查理·布朗

克利福德·湯普森
Clifford Thompson

　　在1971至1972學年的寒冷月份，那年我才國小三年級，父親回家時帶了一隻貓，因為他的好友沒意願或無法飼養。家人很快聯想到動物毛髮（特別是貓的）可能引起我氣喘發作，但那時還沒出現問題。直到有一天，我下課後覺得身體不適，坐在父母親床上感覺呼吸困難。那天在家的只有祖母，她已經七十七歲或七十八歲左右，聽力甚差，唯有你在她耳邊大喊，彷彿她遠在一個街口之外，她才可能聽到你說話。她跑到地下室洗衣服或做家事時，我的呼吸狀況急遽惡化，肺部似乎縮小至頂針（裁縫時戴在手指避免受傷之用）大小，甚至全部關閉似的。我大聲呼喊，但祖母聽不見。幸好我的父母剛好回家，一看到我的狀況，馬上將我送醫。當天晚上回

家後，我的呼吸順暢許多（我再也沒看過那隻貓），於是回到父母床上休息。在我身旁的是哥哥收藏的一疊《花生》，這些是舒茲過去連環漫畫的作品集。在經歷一天的折騰後，我現在舒服許多。我不需要去其他地方，而最愛的事物就在我旁邊，這是我童年最快樂的時光。

你並不需要認同角色才能投入書籍、電影、電視劇或漫畫裡，但這確實有些幫助。身處逆境的時期，令我更能欣賞查理·布朗的存在，他是《花生》的英雄、舒茲的分身。但我人生的逆境並不只侷限於那天，我對《花生》的喜愛也是如此。許多孩童認同查理·布朗的感受，覺得他們與這個世界格格不入，我並不是第一個發現此現象的人。我一直覺得查理·布朗貼近我的內心，這足以解釋我何以如此喜歡《花生》。

查理·布朗是個輸家，不僅字面上意義如此（他輸掉很多比賽），從現代觀點來看，他似乎具備一種讓自己處境更不利的特質。但這些特質並不會讓人有距離感，畢竟大家經常將失敗歸咎於運氣太背，怪運氣總比怪自己好。（親愛的史努比，錯不在我們⋯⋯）查理·布朗一而再，再而三地失敗、跌倒（正如字面意義，他總踢不到露西為他擺好的橄欖球），代表他對於別人近乎愚蠢地信任，但相信別人難道是罪大惡極嗎？查理·布朗身兼投手與球隊經理，他的球隊經常遭到對手痛宰，這不是他一個人的錯，但他總是一肩扛起所有責任。和露西等人不同，他至少知道有場比賽正在進行當中。（對於查理·布朗擔任球隊經理一事，我小時候無法理解，但長大後便能體會。若你曾經管理過其他人，那你肯定知道其

中麻煩事一堆，誰能比他更適合這個角色呢？）

　　查理・布朗與我之間有些差異。首先是膚色。其次，他所經歷過的事物，我多數時刻都很害怕且沒體驗過。但第一個差異對我來說不重要，而第二個差異我甚至沒意識到，因為光是想像自己碰到他經歷過的災難就是一種心理負擔，與災難本身一樣沉重。小時候的我害怕被人嘲笑，而我的學校生活（占了孩童多數人生）充滿各種意外，似乎想讓我出盡洋相。我討厭體育課指定的翻滾動作，我深怕做錯了，不是擔心我可能折斷瘦弱的頸部，而是因為其他同學正等著看我出糗。有時我們被要求在禮堂裡跳舞，而我寧願失去一隻腳趾，也不願在舞池丟人現眼。當漫畫裡其他孩童嘲笑查理・布朗時，我感覺他似乎變成我的軍中弟兄，為我擋下子彈。我認為，這些苦難令他變得高貴。

　　我也覺得《花生》實在是非常有趣。我經常迫不及待與父母、哥哥分享內容，但有時根本說不出話來，因為我笑得太誇張了。其中有幅漫畫令小二的我印象深刻，裡頭蘊含極高的世故與機智。查理・布朗與奈勒斯站在牆上，這是他們沒事閒晃的地方。奈勒斯試圖安慰查理・布朗，他並不孤單，很多人都覺得自己無法融入周遭環境，並詢問是否有任何地方讓他覺得特別不舒服。在最後一格裡，查理・布朗回應：「全世界！」深受啟發的我開始創作自己的漫畫「杰羅姆」（Jerome），基本上和《花生》沒太大差別。即使以八歲兒童標準來看，我畫得也沒有特別好，更不好笑。數年後我重溫這些漫畫，我自己也看不懂笑點在哪。其中偶有佳作：我在一幅漫畫裡畫了一個女孩，她對於衣服洗到縮水有些哀傷，於是決定

自己進到洗衣機裡。漫畫家卡爾‧安德森（Carl Anderson，《小亨利》作者）後來也發想出相同創意。

　　隨著年紀增長，我們的閱讀品味出現變化，對於人際關係的看法也不同。我們最終發現殘酷的真相，包括：苦難不必然使人高貴，遭遇不幸也不會惹人憐愛（經常造成反效果），而共享悲慘經驗不足以支撐友誼長存。查理‧布朗的疏離感（即使不是他的錯）是他人生最大特色。小時候的我能夠認同這種感覺，但更好的做法，難道不是結交志同道合的朋友（除了長期不快樂，你們有其他共同點），然後拋開這些憂鬱感受嗎？真的有人想和長大後的查理‧布朗當朋友嗎？你在背後會如何評價他被搞砸的一生？你安慰的話能說多久？

　　我現在已成年的大女兒，過去是個善於社交的小孩，比我小時候屬害太多，因此查理‧布朗對她毫無用處。大女兒將查理‧布朗形容為「本身憂鬱且令人情緒低落」，她更愛《加菲貓》的同名主角，這隻愛好諷刺但易於滿足的貓，獲得他生活最想要的兩件事，那就是過量的食物與睡眠，他覺得這本來就是他應得的（也是許多人的人生哲學）。我記得，國中時期的我是《花生》死忠粉絲，那時正值我最難過的青春期。上了高中後，我突然和周遭同學好了起來，而我對於《花生》的熱情開始消滅，或許這並非巧合。「與全世界格格不入」的笑話已無法引起我的共鳴，查理‧布朗也魅力盡失。

　　但近年來，我開始重溫《花生》片段。我細細品讀過去熟悉

的段落並出現三種良好反應，其中二種令我驚訝。首先，重讀漫畫就像拜訪久未聯絡的朋友，過去的情感再度重燃，忘掉當初分開的理由，所有恩怨一筆勾銷。其次，我發現自己對於文字的反應變小（許多笑點不合我意），反而被圖畫所吸引。我預測，若《花生》多年後仍被廣泛閱讀，那肯定是因為角色人物細膩的表情，這依然是《花生》讓我捧腹大笑的原因。喜劇演員利用眼睛與嘴巴傳達情感引人發笑，像是卓別林、茱莉艾塔・瑪西娜（Giulietta Masina）或金凱瑞等。同樣的效果，舒茲用一枝畫筆也能做到，將人物警覺、嫌惡與不耐煩等諸多感受顯露無遺。最後，我童年時期熱愛《花生》，青春時期默默飄走，我僅對查理・布朗產生認同，彷彿他是真實兒童或他畫出自己來。我現在看到的是他原來的模樣：一個漫畫人物，舒茲的部分延伸與部分創作，我對他有了新的體會。

友誼和生意同樣建立於共同利益，這句話聽來有些無情，但這難道不是事實嗎？朋友給予我們一些東西：他讓我們大笑、刺激思考，或提供溫暖、同理與理解。幸運的話，他們能夠包辦一切。幫助有需要的朋友，部分意義在於報答這些舉動，否則這根本算是做慈善。做自己的查理・布朗，只能提供他的不幸，因此做朋友會有很大限制。但他擁有讓朋友大笑的才能，這是舒茲的精心安排：他的表情引人發噱、悲慘境遇被無情地描繪（我現在理解原因）。舒茲透過查理・布朗這個媒介讓我們許多人開懷大笑，同時也反映出我們內心恐懼，而查理・布朗透過恐懼展現同理心，這是他唯一的最大天賦。

史努比的自戀情結

莎拉‧鮑克瑟
Sarah Boxer

　　這真是一個黑暗的暴風雨夜晚。2000年2月12日，查爾斯‧舒茲過世，將查理‧布朗一干人的冒險旅程也帶進墳墓。他堅持靠自己畫出約1.8萬幅《花生》漫畫，不依賴助手代勞或上字。舒茲曾誓言，在他停筆後，《花生》便會告一段落。

　　幾個小時後，他的最後一幅週日漫畫刊出，裡頭寫著道別話語：「查理‧布朗、史努比、奈勒斯與露西……我永遠不會忘記你們的。」那時刊登《花生》的報紙超過兩千六百家，遍及七十五國，讀者多達三億人，連載時間持續五十年。流行文化學者羅伯特‧湯普森（Robert Thompson）曾形容，這「堪稱人類史上由單一藝術家述說的最長故事」。

2015年秋季，《史努比》電影（*The Peanuts Movie*）上映，為「除非我死，否則不可能」（over my dead body）的詞彙賦予新意義。讓我們先從名稱講起，舒茲討厭並憎恨《花生》這個名字，後來被聯合報業集團強迫接受。但他盡量避免使用到它：「若有人問我在哪高就，『我總回答，我在畫關於史努比的漫畫，裡頭有查理‧布朗與他的狗』。」與經典《花生》電視特輯不同（認同的舒茲將其稱為「半動畫」風格，裡頭角色在空間裡翻動、不夠流暢），《史努比》是3D電腦動畫，由舒茲兒子克雷格（Craig Schulz）、孫子布萊恩（Bryan Schulz）與寇尼里斯‧烏里阿諾（Cornelius Uliano）共同編劇。其次，查理‧布朗的暗戀對象紅髮女孩也在後者首度亮相，舒茲過去曾說過永遠不會將她畫出來。真是的！

　　在這一切發生之前，在下個世代對《花生》過去與現在樣貌產生錯誤印象之前，讓我們回到過去。這部連環漫畫風靡半世紀的原因何在？舒茲筆下可愛、迷人的角色（大家總如此形容他們）怎能影響如此多人，包括美國前總統雷根和影星琥碧‧戈柏？

　　別被《花生》騙了，它看似專為兒童設計，但其實不然。漫畫裡安逸歡樂、溫暖過頭的郊區環境設定，實際上傳達的是一些令人不安的真相，關於一個人存活於社會的孤單。這些角色雖然搞笑，卻會針對「如何活在殘酷世界仍保有人性」展開激辯。誰更擅長此事？是查理‧布朗或史努比？

　　如今時機已成熟，我們可以好好檢視《花生》這些年的變化。自2004年起，漫畫出版商幻圖出版社便開始出版《花生全集》（*The*

Complete Peanuts），每冊收錄兩年平日與週日版漫畫，包含知名粉絲的推薦（全套二十六冊已於2016年出版完畢）。想澈底了解《花生》的內涵，我們可透過觀察角色如何從無差別小屁孩演變成特定社會類型入手（同時搭配大衛‧米夏利斯2007年所寫的舒茲傳記《舒茲與花生》）。

在《花生》遠古時期，它的調性十分黑暗。那時只有七家報社連載此漫畫，史努比還是一隻用四隻腳走路的小狗，沒有主人或狗屋，露西與奈勒斯尚未誕生。首幅漫畫於1950年10月2日刊出，裡頭描繪兩個小孩（一男一女）坐在路邊，男孩雪米說道：「你看！查理‧布朗走過來了！／老好人查理……你好！」等查理‧布朗走遠時，雪米說道：「他不理人，我討厭他！」在第二幅《花生》漫畫裡，女孩佩蒂一人走路，她嘴裡吟唱著：「女孩是什麼做成的／糖、香料和所有好東西。」當查理‧布朗出現時，她揍了他一下，並說：「這就是小女孩！」

儘管《花生》主要角色逐漸消失，或是與一開始有極大不同，但該漫畫對於霍布斯式社會（即弱肉強食）的設定已相當清晰，這正是它的精髓所在：所有人（特別是孩童）都是自私的，對別人極為殘酷，社交生活衝突不斷，孤獨才是唯一避風港，一個人內心最深層的渴望是出軌，而他們的慰藉遭到剝奪，幻想與形象存在無法跨越的鴻溝。這些黑暗議題違反1950年代搖擺舞帶起的活力潮流，一開始隨意散落於《花生》篇章之間，可能由某個孩童角色帶出，但後來逐漸聚攏於幾個角色身上，特別是露西、謝勒德、查理‧布

朗、奈勒斯與史努比。

　　換言之，正如漫畫《小阿布納》（*Li'l Abner*）創作者阿爾‧卡普（Al Capp）所觀察到的，《花生》一開始時，所有小孩都是「渴望傷害彼此的小混蛋」，後來成為露西招牌的霸凌行為，在《花生》人物身上經常可以看到，甚至連查理‧布朗都有些卑鄙。以1951年一幅漫畫為例，他看到佩蒂在路邊跌倒時嘲笑道：「沾到泥土了喔？幸好拿冰淇淋的是我！」

　　許多《花生》早期的粉絲，深深受到漫畫這種認定社會殘酷的觀點吸引（後來習慣《幸福是一隻溫暖的小狗》這類溫馨風格的讀者可能非常意外）。漫畫《地獄生活》（*Life in Hell*）與卡通《辛普森家庭》創作者馬特‧格朗寧（Matt Groening）回憶道：「我對於《花生》時而殘忍、時而羞辱的內容感到興奮。」憑著漫畫《杜恩斯伯里》（*Doonesbury*）聞名的加里‧特魯迪（Garry Trudeau）將《花生》形容為「史上首部垮世代漫畫」，原因在於它「跟著1950年代疏離潮流起舞」。而法國漫畫雜誌《查理月刊》（*Charlie Mensuel*，《查理週刊》的前身）編輯群非常欣賞漫畫裡呈現的存在焦慮，於是以《花生》主角名字為雜誌命名。

　　《花生》的世界以查理‧布朗為中心，他代表一種新的史詩英雄類型（人生輸家），他會躺在黑暗房間裡回憶過去挫敗、細數憂愁，並謀畫下次東山再起，他的名言是：「我的憂鬱症都憂鬱了。」他將所有角色（以及他的棒球隊）凝聚在一塊，但他絕對稱得上是該漫畫笑柄。他的信箱總是空空如也，他的狗經常漠視他（晚餐時刻除外），他的橄欖球總被抽走。漫畫家湯姆‧托莫羅

（Tom Tomorrow）將他比作薛西弗斯，不斷重複徒勞無功的事，挫折已成為他的生活日常。舒茲有次被問到，最後一幅漫畫是否會讓查理・布朗踢到球時，據說他回應：「哦！絕對不可能！在經過半世紀後，這會對他造成極大傷害」。

　　雖然舒茲否認查理・布朗是分身，但許多讀者仍將他們看作同一人（事實上，查理・布朗這名字取自舒茲明尼亞波利斯藝術學校的同事，作者過去曾在這間函授學校學習並授業）。更重要的是，該漫畫成功關鍵在於，讀者從查理・布朗身上看到自己，儘管他們千百個不願意。「我渴望變成奈勒斯，充滿智慧，個性和善，還擅長用撲克牌疊出巨塔。」童書作者莫威樂（Mo Willems）在《花生》一本作品集序言裡如此寫道。但他表示：「我深知，在內心深處，我就是查理・布朗。我認為，大家都是查理・布朗。」

　　呃，別把我算在內。幸好舒茲從1952年起開始創造更多角色，提供我們更多分身選擇。他那時與第一任太太喬伊斯（Joyce）及其女兒梅芮迪絲（Meredith）搬家，從家鄉明尼蘇達州聖保羅搬至科羅拉多州科羅拉多泉，居住約一年。而1952年正是潘貝魯特姊弟登場的年度。大驚小怪的露西於那年3月亮相，她一開始便是以梅芮迪絲做為範本。而她那愛拖著毛毯四處跑的小弟奈勒斯則在幾個月後出現。他是舒茲最愛畫的角色，通常由背部後方開始下筆。

　　至於史努比則是一開始就存在（舒茲原本打算將它取名為史尼菲），之後迅速變成一隻善於表達的獵犬。他第一次完整表達內心意識（以思想泡泡形式），是為了回應查理・布朗取笑他的耳朵：

「這種天氣戴上耳罩很溫暖吧？」史努比嗤之以鼻地回應：「為何我得忍受這一切？」

我傾向認為，《花生》與美國認同政治一同茁壯成長。在1960年時，漫畫裡的主要角色（查理‧布朗、奈勒斯、謝勒德與史努比）各司其職並擁有各自追隨者，甚至連露西也有死忠粉絲。知名製片人約翰‧華特斯（John Waters）曾在《花生》作品集序言誇張地表示：

> 我愛死露西的政治哲學（「我懂所有事！」……）、她的禮儀（「滾開！」……）、她的自戀……特別是她以言語辱罵別人……露西「開戰的皺眉表情」和蒙娜麗莎的微笑一樣經典。

在漫畫裡找到個人認同，就像是發現自己屬意的政黨或族群，或是在家族裡找到立足點，這是《花生》最大魅力之一。

每個角色都擁有強烈個性，具備奇特吸引力與重大瑕疵，且所有人物（如某些聖人或英雄）持有至少一項關鍵道具或特質。查理‧布朗擁有糾結的風箏，謝勒德與他的玩具鋼琴為伍，奈勒斯隨身帶著毛毯，露西經營她的心理諮商攤位，史努比則在狗屋裡活動。

在這個幸福的實體世界，每個角色不僅與某些物品產生連結，更維持特定互動方式。這點與《瘋狂貓》主要角色相似，這是舒茲非常欣賞並看重的漫畫之一。但兩者仍有不同之處：《瘋狂貓》立基於悲劇性、不斷重複的三角戀愛，主要描述老鼠試圖朝著貓丟擲

磚塊，而《花生》聚焦於社會應對，看似簡單實則複雜。

《花生》中心人物查理‧布朗總得不到心中想望，如同演員亞歷鮑德溫（Alec Baldwin）在《花生》作品集序言所說，他發展出一種「艱辛‧詹姆斯‧史都華（Jimmy Stewart）式的正派與可預測性」。查理‧布朗總是奮力前進，日復一日放著糾纏在一塊的風箏、參與注定失敗的棒球比賽。舒茲傳記作者米夏利斯認為，1954年的一幅漫畫精準呈現查理‧布朗（與《花生》本身）的精神：他來到雪米家作客，看著他「玩著現代火車模型，軌道在他家中寬闊的客廳裡無限延伸……」過了一會兒，

查理‧布朗穿上外套走路回家……他坐在家中僅有一小圈軌道的火車旁邊……在這個時刻，查理‧布朗變成普羅大眾代表，他與我們一般人無異，在生活的折磨與苦難中獨自掙扎求生。

事實上，漫畫裡的所有角色都在掙扎，差別僅在於求生策略不同，但沒有任何人的行為可歸類於親近社會。奈勒斯知道，他可以用哲學方式因應生活打擊（他經常靠在牆上與查理‧布朗平靜談心），只要他的毛毯陪伴在旁。他也清楚，若毛毯不見的話，他肯定是會發瘋的。（1955年，兒童心理學家唐納德‧溫尼考特希望將奈勒斯毛毯做為慰藉物範本。）

露西則是氣勢凌人的代表，她在心理小攤位提供毫無同理心的壞建議。1959年3月27日，她的攤位迎來首位病人查理‧布朗，後者問道：「我內心深處有些憂鬱……／我該如何是好呢？」露西

回應：「振作起來！五美分，請付款。」基本上，她靠這一招打天下。

謝勒德靠著彈鋼琴逃避社會，忽視世界並追逐夢想。而從某個角度來看，史努比的因應方式，比起謝勒德還要反社會。史努比認清，沒人會以你看待自己的方式看你，那何不依照腦中幻想打造自己的世界，成為你想成為的人，活出精采、豐富的自我。史努比的行為與華特．米堤（Walter Mitty，《白日夢冒險王》主角）相似，他的魅力在於他拒絕社會賦予的定義。多數孩童僅是將他看成一隻狗，但他深知自己不僅如此。

而那些無法兼具社會策略或特質的角色（如骯髒成性的乒乓缺乏社會策略），最終便淪為配角或遭到淘汰。舉例來說，雪米雖是1950年首幅漫畫第一個開口說話的人物，但他在1960年代卻變成一位個性不鮮明的男孩。而製作無數泥餡餅、拒絕各方邀約的范蕾特，則是第一個抽走查理．布朗橄欖球的角色，後來也貶為一個勢利卑劣的女孩。至於早期主角佩蒂名字則回收利用，賜給更複雜的角色派伯敏特．佩蒂使用。她是一個嗜睡男人婆（上課時經常打瞌睡），1966年首度登場，1970年代成為固定班底。

一旦主要人物設定完成，他們的每日互動便能無限地發展。舒茲曾說：「所謂漫畫家，就是每天畫相同事物卻不能重複的人。」義大利小說家安伯托．艾可（Umberto Eco）1985年時曾在《紐約書評》寫道：「正是這種重複模式的無限重組，賜予這部漫畫極高品質。」每個角色試圖找出與其他角色相處的方法，觀看此過程需要「讀者持續發揮同理心」。

《花生》雖高度仰賴讀者同理心，漫畫卻經常涉及毫無同理心的戲劇情節，其中以露西為首，很愛抱怨的她，也得要有人討罵配合。米夏利斯指出，露西個性嗆辣，舒茲甚至必須動用特殊筆尖畫她。套用舒茲的話，當露西「做一些大聲斥責的動作」時，他會使用B-5筆尖繪製沉重、扁平與粗糙的線條，但若是她「火力全開」時，他則會拿出B-3筆尖。

　　基本上，露西就像是社會本身，或至少是舒茲眼中的社會。「她攻擊性很強，害別人失去平衡。」米夏利斯寫道，這導致其他角色以他們自己的方式因應或撤退。比方說，查理·布朗的回應方式是全然相信她的話，反覆地向她尋求心理建議或任她抽球欺騙。奈勒斯面對她時，內心害怕卻強裝鎮定。在我最愛的一幅漫畫裡，他為了躲姊姊而逃到廚房，當露西找到他時，他頗有針對性地表示：「我塗奶油吵到你嗎？」

　　露西與謝勒德的相處方式，則碰觸到舒茲內心傷痛。他與喬伊斯的首次婚姻於1960年代開始出現裂痕，諷刺的是，他們當時正攜手打造位於加州塞瓦斯托波爾市的豪宅。米夏利斯表示，正如舒茲躲進漫畫世界引起喬伊斯反感，謝勒德投入鋼琴演奏「冒犯露西」。露西有次再也無法忍受謝勒德不注意她，一氣之下把鋼琴扔進下水道：「現在是女人與鋼琴的戰爭！／女人不能輸！！女人必勝！」謝勒德發現後，不可置信地斥責：「你把我的鋼琴仍進下水道！！」露西糾正他：「親愛的，不是你的鋼琴……／是我的情敵！」真是一段複雜的關係呀！

在這部骨子裡反烏托邦的漫畫裡，僅有一個角色能對這個高度娛樂化的紛擾社交世界帶來破壞（部分人表示，終於有人做到），而他正是我最愛的角色——史努比。

在史努比還沒擁有招牌狗屋之前，他只是一隻受情感支配的動物。雖然無法說話（他以思想泡泡表達想法），但他與其他角色連結頗深。以1958年一幅漫畫為例，奈勒斯與查理·布朗在後頭聊天，前面的史努比賣力跳舞。奈勒斯告訴查理·布朗：「我奶奶說，我們活在悲慘世界。」查理·布朗回應：「她沒說錯……這個世界很悲慘。」史努比依然跳著舞。在第三格裡，查理·布朗表示：「這個世界充滿悲傷。」史努比動作開始變慢，臉色一沉。在最後一格裡，他躺在地上，心情比奈勒斯或查理·布朗更低落。他們兩人在遠方繼續聊著，「悲傷、痛苦與絕望……哀傷、煩惱與悲哀。」

但到了1960年代晚期，史努比開始出現變化。比方說，在1969年5月1日的漫畫裡，他開始一個人跳舞：「這是我『五月首日』的舞蹈／它與『秋季首日』之舞略有不同，而後者又與『春季首日』之舞不一樣。」史努比繼續跳著舞，最後結論：「事實上，連我都無法分辨它們的差異。」史努比依然搞笑，但有些根本性的東西已經不同。他不需要其他角色來證明他是誰。他唯一憑藉的是他的想像力。他越來越常一個人待在狗屋上頭，可能是睡覺、寫小說或寫情書之類的。這間狗屋高度不及一隻獵犬，裡頭卻裝得下安德魯·魏斯的畫作與撞球檯。事實上，史努比的狗屋如同他豐富的內心世界，人類難以一窺堂奧。

有人認為，新的史努比振奮人心，造就該漫畫的偉大與成功。舒茲自己也這麼想：「我不知道，他是如何開始走路的。我也不知道，他如何開始思考，但這或許是我做過最棒的事之一。」美國小說家強納森・法蘭岑（Jonathan Franzen）也是史努比粉絲。他認為：

　　史努比是變化莫測的魔術師，他的無拘無束，源自於他深信自己值得被愛。這位百變藝術家出於純粹樂趣，可以變身飛行員、冰球選手或米格魯童子軍隊長，但在一剎那間，在你還沒反應過來時，他又是那隻渴望主人餵晚餐的小狗。

　　但也有人厭惡這個新版史努比，並將《花生》連載五十年期間的下半段熱潮消退歸咎於他。「我們很難說從哪天開始，史努比從令人困擾的弱點變成毀了整部漫畫的致命傷。」記者兼藝評家克里斯托弗・考德威爾（Christopher Caldwell）2000年（舒茲過世前一個月時）在週刊《紐約報》（New York Press）發表一篇名為〈反對史努比〉文章時如此寫道。考德威爾表示，可以確定的是，在1970年代時，史努比便開始毀壞這個由舒茲一手打造的脆弱世界。依他看來，真正的問題在於：

　　史努比從未完全牽扯進入糾結關係，而後者是推動《花生》鼎盛發展的關鍵。他做不到：他無法說話……因此也無法與其他人互動，只是在那邊充當花瓶角色。

毫無疑問地，史努比自1960年代晚期起將該漫畫帶到新的境界。我認為，轉捩點在於1966年《萬聖節南瓜頭》的播出。在這部電視特輯裡，史努比坐在狗屋上方，幻想自己是一戰王牌飛行員，他的飛機遭到紅男爵擊落，後來他獨自一人在敵軍後方爬行。史努比是這六分鐘片段的主角，約占整集時間四分之一。他完全搶走大家目光，證明他不需要《花生》這個複雜世界也能發展得不錯。他可以獨當一面。自此以後，他也經常如此做。

　　1968年時，史努比成為美國國家航空暨太空總署（NASA）的吉祥物。隔年，阿波羅10號任務（Apollo 10）登月艙以他名字命名，指揮艙則叫做「查理·布朗」。1968年與1972年，史努比成為美國總統熱門人選。他的填充玩偶十分暢銷，連我也買了一隻。1975年時，他取代查理·布朗成為漫畫重點人物。他的魅力席捲全球、無人能敵。舉例來說，歐洲部分國家將《花生》改名為《史努比》。日本東京玩具店Kiddy Land為他設立專區，命名為「史努比小鎮」（Snoopy Town）。

　　史努比爆紅後，舒茲也開始因應調整。他為其創造了一個新的動物世界。首先登場的是糊塗塌客，這隻小鳥只能與史努比溝通（以類似頓號的小黑線條方式）。史努比家人也陸續出現，包括史派克（眼睛下垂、留小鬍子的獵犬）、奧拉夫（Olaf）、安迪（Andy）、馬布爾斯（Marbles）與貝兒（Belle）。

　　1987年，舒茲坦承指出，引進史努比家人是一大錯誤，如同神祕動物「尤金尼吉普」（Eugene the Jeep）闖進《大力水手》一樣突兀：

依我之見，在漫畫裡犯錯而不自知，因此毀了漫畫，是有可能的……數年前開始引進史努比兄弟姊妹時，我才察覺到此事……這會毀掉史努比與其他小孩的奇特關係。

他說的沒錯。史努比與孩童們最初的互動（他理解人性與深切同理心，這是孩童經常缺乏的），以及他無法說話的特色，是如此獨一無二。當史努比家人出現時，漫畫原本的設定便跑掉了。

但對於許多粉絲而言，問題並不只是史努比兄弟姊妹拖累了他。而是這個新版史努比在本質上出現崩壞，他的魅力立基於：他根本不在乎別人怎麼看他。他擁有無比自信，即使天塌下來仍可縱情跳舞的態度，令人不悅到極點，可說是道德破產。正如作家丹尼爾‧曼德爾森（Daniel Mendelsohn）在《紐約時報書評》的文章所說，史努比「代表我們內心一部分，多數人深知其存在但極力隱藏起來，像是志得意滿、貪得無厭、自以為是與自我中心等」。查理‧布朗天性深受其他人影響，看重他人眼光，對比之下，史努比只在乎自我形象，可說是自戀過了頭。批評者認為，新的史努比缺乏同理心。

對於反對者來說，史努比最可怕的地方在於背後概念，亦即：你可以塑造任何你想要的自我形象，例如人緣絕佳、成就爆表的人生勝利組，然後把這樣的形象推銷給全世界。這樣的自我吹捧不僅膚淺、更是大錯特錯。從這個角度來看，史努比代表的就是自拍或臉書文化。他可以環遊世界只為了拍張自己好看的照片，然後與所

有人分享,藉此提升社會形象。他就是愛吹牛。查理‧布朗是被疏遠的人,他自己非常清楚此狀況,但史努比則疏遠別人而不自知。他相信,他呈現給這個世界的形象,等同於他本人。史努比「完全沉浸在自己世界」,曼德爾森寫道,「他甚至沒發現自己並非人類。」

正如某些人認為,魯蛇查理‧布朗(這個充滿不安全感的男孩從未贏得紅髮女孩芳心)是舒茲漫畫家職涯初期的分身,史努比則是他成名發財後自負的代表(他終於在第二段婚姻找到小小幸福,因此做作到令人無法忍受)。1973年,舒茲與太太離婚,一個月後便娶了珍妮‧克萊德(Jeannie Clyde)為妻,兩人是在加州聖羅沙溜冰場的溫暖小狗咖啡館遇到的。兩隻腳站立的史努比,腦子裡整天幻想(無人可敵、名利雙收、志得意滿)而毀了一切。

舒茲終其一生都在擔心別人會覺得他愛賣弄。他深信,漫畫主角不能太招搖。他曾說過,自己應該多善用查理‧布朗一些。他將查理‧布朗形容成所有好漫畫都需要的主角,「你樂見他掌控全局的那種人。」

但他卻迷戀上史努比。在參加聖羅沙聖誕節冰上表演時,舒茲看到史努比溜冰,他傾身對漫畫家友人林恩‧約翰斯頓(Lynn Johnston)說:「很難想像……過去根本沒有史努比的存在!」約翰斯頓在《花生》一本作品集序言裡寫道,舒茲從這隻小獵犬身上發現自己光采的一面。

史努比就是個絕佳媒介,讓他能夠提升自我。史努比讓他可以

恣意發揮、插科打諢，任性耍笨、狂野。史努比自帶節奏、妙趣橫生、迷人可愛且充滿魅力……當他化身史努比時，失敗、挫折與缺陷都離他遠去……史努比在全球各地擁有無數粉絲與朋友。

史努比與查理‧布朗形成強烈對比，畢竟查理‧布朗是徹頭徹尾的人生失敗組。但他們兩個真有如此大不同嗎？

史努比的批評者錯了，認定史努比全然信任幻想的讀者也錯了。史努比看似膚淺（以他自己的方式），但也有深沉一面，他內心非常孤獨，絲毫不輸給查理‧布朗。他的飛行英姿看似威風，但他多次幻想結束後，總發現自己疲憊、冰冷與孤單，幸好晚餐時間到來。正如舒茲1999年12月上《今日秀》節目宣布退休時所說：「史努比喜歡把自己想成是獨立自主的狗，他可以做所有的事、過自己想要的生活，但他始終確認自己不會離盛滿食物的狗盆太遠。」他擁有動物需求且深知此事，這讓他充滿人性。

即使是史努比最狂野的白日夢，也都有著一絲感傷。當他獨自走過一戰時期的壕溝（當然是他的想像），他就像是年紀輕輕便失去家人的舒茲。舒茲在五十歲的母親過世後沒幾天就被送往戰場，母親臨終前對他說：「再見了，史帕奇。我們以後可能再也見不到了。」

最後幾幅《花生》漫畫著實令人心碎，舒茲當時已意識到自己即將死去。所有角色似乎都在嘗試道別，形成難得一見的團結氣氛。派伯敏特‧佩蒂比賽後站在雨中，她說道：「沒有人握手，然後說『幹得好』。」莎莉對查理‧布朗大喊：「你不相信手足情誼

嗎？」奈勒斯吐出一個大大的粗體「唉！」露西一如往常靠在謝勒德鋼琴上，對他說：「你不感謝我嗎？」

唯獨只有史努比，他還在處理人生大哉問，關於存在的疑問。事實上，光從思想泡泡的內容來看，你可能會把他誤認成查理·布朗。這幅漫畫刊登於2000年1月15日，史努比躺在狗屋上頭。「我最近精神緊繃。」史努比如此想著，一邊起身。「我發現自己擔心所有事……包括地球在內。」他躺回去，這次換成肚子靠在狗屋上頭。「我們無助地攀附在這個繞行太空的地球上，」然後他轉過身來，「萬一地球機翼掉下來怎麼辦？」

史努比或許時常妄想，但他最終非常清楚，萬物終有隕落的一天。他的存在似乎在說，不論我們內在或外在如何妝點自己，所有人骨子裡都是孤獨的。順帶一提，史努比最後承認自己至少有一項缺點，但他認為錯不在他。在2000年1月1日漫畫裡，所有孩童大打雪仗（看得出舒茲線條不穩）。史努比坐在一邊，艱難地握著一顆小雪球。底下文字寫著：「史努比突然意識到，爸爸沒有教他如何扔雪球。」

III.

TWO POEMS

III.

兩首詩

吉爾・比亞羅斯基
Jill Bialosky

獻給查爾斯・舒茲，我們的救世主。

第一幕

十月已近尾聲，

黑夜取代白天，

落葉緩慢落下，

萬聖夜已來到。

我們翻找面具，

試圖躲藏在後，轉換身分，

悲傷綁架了母親。
今天這場仗我們必須贏。

綠眼美女披上媽媽的粉紅色便衣，
一件短毛睡衣外套，
戴上一頂塑膠花冠，
便成了人人稱羨的公主。

若媽媽還沒回到家，
取悅我們的小丑便會代勞，
把她的臉塗白，戴上小丑帽，
畫上一個顛倒的微笑。

我披上白色床單，
挖了兩個洞方便看路，
我得償所願，
變成隱形的鬼魂。

我們是黑夜的女兒，
期待今天演齣好戲、打場勝仗，
能欺騙上帝釋放父親、復原我們的家。

跟著長長的人龍，

前面的孩童裝扮成蜘蛛人、蝙蝠俠與鬼馬小精靈，
我們順著街口方向行走，挨家挨戶走上門廊，
他們在門口懸掛可怕的蝙蝠、骷髏與傑克南瓜燈。

噢，不，前方是棟鬼屋。
我們真的需要把手浸到
番茄醬血漿與冷掉的義大利麵條裡嗎？

提高警戒，
蘋果裡可能藏有剃刀，
已拆封的糖果或許有毒，
別被迷昏拖進陌生人車裡，
不法之徒等著搶劫或殺害我們，
世界突然變得好黑暗。

轟隆一聲巨響，
天空開始打雷，
狂風侵襲樹木，
大雨滂沱。

光禿的樹木搖晃不停，
月亮轉為詭異的橘色，
門廊的南瓜被踩到爛碎，

流氓開始蛋洗各家窗戶，

該是回家的時候了。

匆忙間，經過一棟女巫住的房屋，

全年黑暗無光，

我們討糖果用的棕色購物袋，

被雨淋溼、底部破掉。

女巫突然開了門，

我們嚇得趕緊跑掉。

無法引發恐懼的事物，稱得上是邪惡嗎？

沒有為成年預做準備，還叫童年嗎？

這些辛苦囤積的糖果，顯示我們的貪婪、渴求與想望，

我們夢寐以求的戰利品，掉在路上閃閃發亮，

每一顆都象徵著我們的欲望，隨時能夠毀掉我們。

第二幕

在《萬聖節南瓜頭》裡，

露西是霸道的大姊，

她總是知道答案，

我是滿懷希望的奈勒斯，

等待南瓜大仙現身。

或許他是神，值得我們信任的對象，

或許他會將我們從欲望與羞辱的深淵中解救出來。

最年輕的是史努比，

他是一戰期間與紅男爵激戰的飛行員。

爬上俱樂部屋頂的女孩，

學泰山用手敲擊胸部。

至於我在學校暗戀的男生，

轉世投胎變成謝勒德，

他學識淵博、琴藝高超卻遙不可及，

只在乎他的鋼琴。

或者，我是查理・布朗，

無法置信自己收到范蕾特的派對邀請。

我不太會用剪刀，在白色床單剪了太多洞，

最後萬聖節袋子裡收到的是石頭。

為何衰事總接二連三呢？

又或者，我是莎莉，偷偷暗戀著奈勒斯，

我知道，我絕對不是乒乓，

也不是直率的派伯敏特・佩蒂。

我沒有自然捲女孩的長捲髮。

也許我們都是異類？

查理・布朗在掃落葉，

史努比突然闖入。

查理・布朗準備踢橄欖球，

但快要踢到時，球被抽走，他想得太美。

奈勒斯則在南瓜田埋伏，他吸著姆指、拿著毛毯，
緊張地等待南瓜大仙現身，
如同我們期盼失散已久的天父終會顯靈一樣。

第三幕
聖誕節前一天，
我們串起爆米花與蔓越莓，
掛起紅綠色玻璃燈泡與薑餅人，
直到聖誕樹枝承受不住而下垂，
顯現我們改造與裝飾的貪婪無度。
儘管如此，誰有幸為聖誕樹做最後加冕，
添上天使娃娃、水鑽寶石或金色星星？
外頭天空多雲，窗戶透進陽光，
或許奇蹟即將降臨。

我們搭乘地鐵，
從偏僻郊區來到鬧區終端塔（Terminal Tower），
除了一睹「鑰匙守護者」金格琳先生（Mr. Jingaling）的風采，
也順道參觀附近的Twigbee商店，
只見男孩與女孩排隊買禮物，
他們的父母不准進入。

可憐的聖誕老人，看起來好悲傷，

鬍子下垂，我們沒有人想坐他膝上，
向他索討我們真正渴求的事物。
渴望只會引來訕笑，
但最好還是保有一些盼望。

搭車回家路上，
膝上包裝精美的蠟燭與肥皂相形見絀，
因為店外房屋一閃而過，
裝飾五顏六色燈光，一棟比一棟華麗。
天色越來越暗，
白雪逐漸覆蓋草坪，
像是蓋上潔白的毛毯，
我們冷到瑟瑟發抖。
終於回到家，
我們拿出餅乾與牛奶，
回到樓上房間等待。
其中一人看著天空問道，
馴鹿會飛嗎？

第四幕
查理‧布朗心情鬱悶，
沒人寄聖誕卡給他。
聖誕節的意義何在？

奈勒斯開始自言自語：

野地有群牧羊人，

夜間輪流看守羊群。

突然守護天使現身，

主的榮光照耀他們，

牧羊人驚恐無比。

天使對他們說，

「別害怕，我要告訴你們好消息，

這會帶給所有人極大喜樂。

今天救世主在大衛城裡誕生了，那就是主基督。

你們會看到一個用布包著的嬰兒，躺在馬槽裡，

這是給你們的信號。」

突然間出現一群天兵，他們同那位天使一同讚美神，

「至高之處榮耀歸於神！在地上平安歸於他所喜悅的人。」

查理‧布朗一臉狐疑。

露西指使他負責學校戲劇演出並買棵聖誕樹。

同情心是否讓他挑選最不起眼的一棵？

難道我們都受制於自身命運、微小勝利與成功欲望的擺布？

我們為聖誕樹裝上紅燈泡，

那是從史努比狗屋拿來的，

裝飾過於沉重，樹垂地倒塌。

我真的是笨蛋，查理‧布朗說道。

這是一棵好樹，奈勒斯表示。

它需要的是多一點愛。

我們是我們還沒變身前的模樣。

黑夜的女兒掌控自己的傳說。

出乎意料之外，

大家最後一起去找更好的樹，

一同聽天使唱歌。

Grief

悲痛

強納森·列瑟
Jonathan Lethem

獻給奈勒斯·潘貝魯特

第一部

我看見鄰居小孩毀於血腥殘暴的漫畫，

加劇他們歇斯底里的抱怨，

清晨拖著身軀穿過諷刺街道，

只為了尋找甜筒冰淇淋宣洩，

機械放電的夜空星光熠熠，

頂著天使光環的傻瓜在外頭閒晃，

他們互打屁股，行動粗暴，眼窩凹陷，

坐在第二個童年幽冥之中嗑藥，

思緒飄過一個又一個郊區，

冥想著五顏六色的幻想，

在高架鐵路之下，

他們滿腦子都是南瓜大仙，

他們目睹金魚、馬、羊或花栗鼠在明亮屋頂上踉蹌行走，

他們穿過幼稚園，耳朵裡藏著一塊糖果，

幻想焦糖與貝多芬出現於一群所得稅學者專家之中，

他們在學校窗臺上塗抹泥餅而被趕出幼兒園，

他們僅穿尿布蜷縮在玩具房裡，

糖果棒掉在人行道上，

貼牆聆聽電視機測試畫面，

他們玩沙時被逮到把沾了沙的手伸進牛奶罐裡，

他們用草皮互相攻擊，或在天堂巷大喝檸檬汽水，

或用力擊球並遭指控殺死蛇，

每個冬天都一樣，女孩穿著靴子，

閃電與可怕的烏雲在腦中徘徊不去，

思緒飄向吃風箏的樹，

映照出靜止不動的世界，

喝清湯的羞辱，

後院綠樹墓地的黎明，

氣球本該是圓的而非方的，

兜風看到店面漫畫架，

飲料機與交通燈號相互輝映，

噢，你這顆骯髒的氣球，最好快點回到這裡，

垃圾桶蓋子發出怒吼，這是屬於城市的喧囂，

對我來說，沒有什麼比看到空的糖果袋更令人悲傷，

車聲與孩童喊叫讓他們心情一沉，

顫抖破裂的嘴唇，乾枯的腦袋靈感枯竭，

在動物園昏暗燈光下，

他們坐在那邊試圖讓大家以為有風在吹，

迷惘的柏拉圖空談三輪車隊沿著路邊騎行，

他們擲出最後一球，越過擋球網，滾進臭水溝，

那些號叫嘔吐、喃喃自語，事實、回憶、軼事與眼球刺激，

稅務衝擊、神學、蝌蚪、墨西哥粽、行程表、捲菸與

歌手田納西・厄爾尼（Tennessee Ernie），

他們坐聽海洋怒吼，本該在家打盹，源於對警察臨檢的擔憂，

他們在路邊經歷東方盜汗症與通心粉偏頭痛，

嚼口香糖緩解戒斷症狀，

他們畫出路線思索何去何從，隨後走人，不留一絲遺憾，

正當你剛開始學習新技巧時，父母馬上拿走你的安全毯，

誰研究麝鼠或鼴鼠？鯖魚或是老鼠？馬格納海圖？

他們研究馬勒心電感應與卡巴拉猶太哲學觀點，

因為腳下宇宙正本能地顫動，

他們孤獨地穿過大街小巷，地球有成千上萬的人，

而遠方小星星孤單地在那裡，旁邊有數百萬顆星星，

當三十三朵棉花糖閃耀超自然迷幻光芒時，他們覺得自己情況變糟，

他們注定要板著臉過生活，他們全都緊張不安，

不妨試著把頭躺進狗盆，世上沒什麼招式比這更能放鬆，

他們讓女生管理鹽礦，僅留下工作吊帶褲陰影，詩早已燒成灰燼，

詩應該富有情感，他們的詩無法觸動人心，讓人哭不出來，

他心情鬱悶，因為不知該如何做，

他不正經地吃著晚餐，被告知「行為要像文明人」，

卻回嘴「請定義何謂人」，

他在白色健身房裸身大哭，在冰冷的機械前發抖，

他們咬父母脖子、在娃娃床上興奮大叫，因為他們沒有犯罪，

只是彼此雞姦與吸毒，

他吃喝玩樂是一團亂，站著不動也亂，但至少前後一致，

他們允許自己被神聖的飛車黨捅菊花，什麼原因呢？你瘋了嗎？你想做什麼？敗壞門風嗎？噢，太丟人了，我們可能得搬走。

他們未被現代文明染指，他們不停打嗝試圖咯咯笑帶過，

結果卻嗚咽哭了出來，

開始細數他人罪狀，

他們沒有你的毛毯可能撐不下去，

當他的祖母帶著熱騰騰焗豆前來時，他已經快餓死了！

這個小孩好奇這些豆子打哪來的……然後他發現了某事！

他的懶骨頭沙發不見了！

若某人喜歡你，他會輕拍你的頭，

若他不喜歡你，他會踢你的身體，

他們在醫界學到如何應用精神止血法，

他們在浪漫萬聖夜哭泣，

把頭埋入滿是石頭與芭樂歌曲CD的紙袋裡，

他們說這些石頭特別適合生氣時丟擲！

他們坐在紙箱上在黑暗中呼吸，

總是對於變形蟲感到抱歉，

對於忘了餵狗卻難掩開心，

他不確定自己最後是否淪落孤兒院，

或在滿是結核菌天空下存活於人類社會，

遭滿載神學書籍的橙色大貨車團團圍住，

我有時覺得自己被掏空！

整夜聽著搖滾樂鬼畫符，

在金黃色早晨寫成沒意義的詩、拼錯的單字！

他們烹煮腐爛動物的內臟、腳蹄與尾巴，

幻想著全素王國的存在，

幸好我不是蜥蜴！

我好奇月亮上是否有狗？

他們鑽進運肉貨車下方尋找一顆蛋，他們的胃部成熟過早，

他是你唯一認識去年衰一整年的人，

他們把手錶從屋頂上扔下，希望「看到時間飛走」，

鬧鐘每天砸在他們頭上，未來十年也將如此，

看到一個人脫離苦海是世上最激勵人心的事！

他們在達文波特（Davenport）從後方開槍射他，

這是真實發生的事，

若這稱不上致命的話，那我不知道什麼叫致命，

他們必須升起某種精神圍籬，將壞消息阻隔在外，

因此他們沿著結冰街道奔跑，沉迷於閃卡組合，

它才發明三年便被迫走向商業化，

他們迅速奔向過去旅程的道路，

找尋乒乓式孤單或首片葉子凋零的手錶。

他們騎了三天三輪車，試圖查出我、你或他有幻覺，

但僅發現當空氣變得稀薄時，羞辱似乎傳得更遠。

他們容易緊張、缺乏信心、愚蠢、品味低落且毫無設計感，

但這樣的人格或許能啟發英雄交響曲的靈感，

因為它簡單到違反常理，

他們是14克拉的傻瓜、笨蛋、蠢人、白痴！

我只是想給查理‧布朗一些建設性批評！你有看過圓頭小賊嗎？

我自出生起便充滿疑惑，

從未假裝自己能解決道德難題，

我只是一個人，

若我是一隻狗，或許我會把問題推給社會！

啊，奈勒斯，若你不安全我也不安穩，你真的受困於時代潮流，

我走到哪你跟到哪，你是唯一如此做的人！

若我是地球上唯一的女生，你會喜歡我嗎？

當你是一隻狗時，你不必擔心這些事……

所有事直接了當，他們只是模仿人類，

我從沒看過日食，檸檬水裡滿是大麻，

若月亮掉在你頭上，你會怎麼做？

一個人可以拆掉未來的神祕面紗嗎？

或是一桶沙子，我的老友？

他們為可憐人類重新創造散文句構，

站在你面前每況愈下、注定失敗，

因差辱而顫抖。

在這裡寫下死後要說的話，

你拯救的生命可能不好對付，

心腸可能很軟，無法忍受看到瘋狂推銷員驚恐的臉，

從他們體內挖出生命詩心，可以吃個上千年，

錯的人會從那輛三輪車跌落！

第二部

糾結風箏線與鋁金屬組成的人面獅身像是從哪裡來的？

這個怪物敲開了他們的頭顱，吃掉了他們的大腦與想像力。

馬勒！孤獨！謀殺！搶劫！汽車車禍！

垃圾蓋與求而不得的糖果棒！

孩子們在樓梯下尖叫！男孩們在棒球場外野哭泣！

別忘了踢狗！

大家總不會忘記踢狗！

馬勒！馬勒！馬勒的夢魘！

軟弱的馬勒！瘋癲的馬勒！開明的馬勒！

馬勒是令人無法理解的休息！馬勒的樹充當裁判！

馬勒是令人失望的巨大風箏！馬勒是慢慢逼近的厄運！

馬勒的心智是純粹的機械！

馬勒那邊沒有蟲，只是人行道記號罷了！

馬勒，它說今日年輕人沒有信念！馬勒聽到事實總令我吃驚！

馬勒沒有什麼職業比寫歌更神聖！

馬勒我猜你不懂家庭生活其實是數學題！

為何光是神學意涵就如此驚人？

馬勒的愛是數不盡的石油與岩塊！

馬勒我聽到有人說話但我沒看到靈魂！馬勒的貧窮是天才的恐懼！

馬勒你是我認識的人當中，唯一可忍受別人吃棉花糖聲音的人！

我孤獨地坐在馬勒上！我夢到天使在馬勒裡！

在馬勒中瘋狂！在馬勒中得肺病！在馬勒中沒人愛也沒人作伴！

馬勒早就進到我的靈魂！

我在馬勒中是沒有形體的意識！馬勒無法阻擋自己愚蠢玩遊戲！

我拋棄了馬勒！我在馬勒中甦醒！

暴風雨肆虐，捲起千層浪襲向船隻！

馬勒！馬勒！機器人的呆板公寓！看不見的郊區！

每個人都有可能變成英雄或狗熊！

他們使盡全力把馬勒高舉送往天堂！

人行道，樹木，廣播，疲弱的腳踝！

哎呀！咻一聲！大力一踏！全都是強說愁的狗屁！

你指望我相信太陽是火球？

河水暴漲吧！漫過河堤！嘗嘗鞭打與釘刑！

這是為了盛夏夜晚哪！也是為了寒冬清晨哪！

這是為了謊言與背棄的承諾！

這個花生三明治邊緣有果醬！

你用刀切開我的三明治，刀上沾了果醬！

河裡傳來聖潔的笑聲！他們全都看見了！

那睜大的眼睛！神聖的號叫！

他們開始道別！從屋頂一躍而下！

奔向孤獨！揮手致意！手裡捧花！走入河裡！走入街道！

若我站在這張椅子上，你猜我能否碰到太陽？

這些石頭釋放了我壓抑已久的情感！

第三部

奈勒斯·潘貝魯特！我和你同在一等醫院（Ace Hospital）

你在那裡比我還瘋

我和你同在一等醫院

除非遊戲屢戰屢勝否則你不會開心

我和你同在一等醫院

在那當老二太久令你胃疼

我和你同在一等醫院

那裡的糖不曾好吃過

我和你同在一等醫院

只要你還失眠便不能出院

我和你同在一等醫院

我們這兩位好作家用同一臺可怕打字機

我和你同在一等醫院

你相信二十三見鍾情

我和你同在一等醫院

廣播傳來你病況惡化的消息

我和你同在一等醫院

你的鋼琴黑鍵才剛上色

我和你同在一等醫院

你的幽默太隱晦，一般讀者難以理解

我和你同在一等醫院

跑步健將如你卻無處可跑，想必挫折萬分

我和你同在一等醫院

這首歌令我憂鬱症發作，你沒聽過威力比它強的作品

我和你同在一等醫院

這裡僅有一件事物比昨日報紙更沒用

我和你同在一等醫院

你的口袋裡裝滿水

我和你同在一等醫院

雲朵也變得美麗些

我和你同在一等醫院

若你沒話說也不需要亂吼

我和你同在一等醫院

我們討厭查理·布朗的點都一樣

我和你同在一等醫院

你有時覺得自己知道一切……

幻想的城牆倒塌……

你有時覺得自己什麼都不知道……

噢，瘦弱病患紛紛往外逃……

你有時覺得自己知道一些事……

噢，滿天星星都在憐憫永恆戰爭於此發生，

你有時連自己幾歲都不清楚……

噢，勝利忘記你的內衣束縛，我們已經自由了

我和你同在一等醫院

在我的夢裡，你帶著風箏、戴上帽子跨越美國本土

在一個西岸的夜晚，淚眼來到我屋前。

2018年，寫於加州克萊蒙特

改編自詩人艾倫·金斯堡1955～1956年或舒茲1952～1959年作品

IV.
OFF THE PAGE

IV.

扉頁外的體悟

瑞克・穆迪
Rick Moody

　　1960年代我常穿一件史努比毛衣：毛衣上是史努比在衝浪的樣子，印象中那是件淺藍色毛衣，我記得史努比從右向左衝浪，浪不算高，對話框寫著（現在讓我們一起為史努比和那些對話框歡呼）：「卡哇邦嘎！」（COWABUNGA!）

　　我在網路找到的再版中，史努比的衝浪板是黃色，搭配紅色的賽車條紋，但我記憶裡我那件毛衣的衝浪板有兩三種刷色，不是黃色或紅色。我不記得那件毛衣怎麼來的，只記得它被穿得很舊。

　　這件毛衣還有兩件事值得注意。第一，史努比從右邊衝浪到左邊，有違西方由左至右的閱讀方向；以及第二，那個「卡哇邦嘎！」顯然來自於1950年代電視節目《好迪嘟迪秀》（*The Howdy*

Doody Show）。《好迪嘟迪秀》主持人明顯扮演成原住民（白人飾演）的角色，也就是美國原住民或稱「印地安人」。平心而論，這非常詭異而且政治不敏感。身為康乃狄克州（Connecticut）郊區的孩子，我完全不認識《好迪嘟迪》，不過我知道節目中會出現玩偶。史努比把《好迪嘟迪》中雷霆酋長（Chief Thunderthud）的「卡哇崩嘎！」（Cowabonga!）改成「卡哇邦嘎！」（Cowabunga!），也許我不懂背後原因，但這肯定是故意為之。（巧妙批評《好迪嘟迪》的意思？）我甚至完全沒辦法理解衝浪，因為離住處最大片的水域就是長島海灣（Long Island Sound），那裡有漣漪而非海浪。

不過我還是很尊敬史努比。我會讀《花生》故事始於我的祖父，他是紐約市大都會區報紙高層主管，而報紙週末會刊登大篇幅的漫畫。他任職的《紐約每日新聞》（*New York Daily News*）雖然在很多方面會引發政治異議，但無可否認有很精采的漫畫。多虧我祖父，雖然他讓人畏懼而且常發表保守派言論，但他真心愛漫畫，或至少會密切關注漫畫，就像他關心《紐約每日新聞》上所有文章一樣。

後來我開始用最快的速度看《花生》漫畫，還有《迪克崔西》（*Dick Tracy*）跟1960年代初中期聯賣（syndication）的其他漫畫，例如《家庭馬戲團》。我很快就喜歡上史努比的無拘無束，還有他不受限的想像力、隨心所欲與自我主見。史努比自由自在的風格充滿童趣，他像孩子般不願受到限制，他也像孩子般裝扮並蛻變成不同身分（例如一次大戰的王牌飛行員）。對我來說，要愛上史努比簡直輕而易舉。

我喜歡史努比，可能是他不會讓大人想到自己跟查理‧布朗有多像。查理‧布朗身上所有可悲又糟糕的拙劣之處就像我自己的缺點，像是不擅社交、運動表現平平之類的。換句話說，擁有史努比的強勢特色令人嚮往，我後來才明白，查理‧布朗是個憂鬱的倒楣鬼角色。

　　若說《花生》現象在1960年代末期和1970年代初期達到巔峰，我完全生逢其時。這篇連載漫畫逐漸發展成反主流文化，此時加入名為糊塗塌客的小鳥，他的臨時登場彰顯包容與多元性（參考下方富蘭克林），這一切事情發生時，我的朋友自顧自地長大成人，而當時也開始醞釀美國革命（Revolution）。我們在某種程度上成為最佳觀眾，也許剛好助長《花生》中的核心概念成為一種文化力量：那就是電視特別節目。

　　有兩集《花生》特別節目對我極為重要而且我再熟悉不過，那就是《查理‧布朗過聖誕》及《萬聖節南瓜頭》。他們依舊是經典，這些節目也無可非議，但對我們來說不只是經典，這兩集對於當年一起看電視的我們堪稱是難以置信的藝術里程碑。對我來說，這兩集跟披頭四一樣重要。

　　容我列舉《花生》電視特別節目中發現的一些精采面向吧？電視節目之所以重要，在於我們終於能夠看到《花生》夥伴稍有進展，而且還能聽到人聲，無論是誰配音，配音員的低沉鼻音成為一大特點，而且緩慢讀稿的風格也定義了未來數十年的兒童演員。此外，還有原版《花生》電視特別節目的音樂。若沒有文斯‧葛拉迪（Vince Guaraldi），《花生》就不會是我們現在熟知的《花生》。

這是因為葛拉迪了解每一篇分隔漫畫的主題並努力用音樂傳達。他找到完美音樂搭配舒茲故事的堆疊發展、寬闊無垠的想像、《花生》白日夢節奏，以及查理·布朗與夥伴的藍色憂鬱。不知何故，葛拉迪完全掌所有精隨，一部分歸功於他合奏中的寬廣領域、爵士三重奏的樂聲，而且爵士三重奏追隨小喇叭手切特·貝克（Chet Baker）以及《酷派爵士的誕生》（*Birth of the Cool*）的西岸風格。其中的音樂空間與調整彈性配合葛拉迪自身的作曲用詞，不僅極具旋律性、膾炙人口，而且情緒豐富容易感染。他似乎信手拈來就是流行樂、節奏藍調（R&B）、藍調、爵士和拉丁音樂。

〈奈勒斯與露西〉（Linus and Lucy）音樂主題的簡單性就是這一切指標，葛拉迪與舒茲的作品融合為德國作曲家威廉·理查·華格納（Wilhelm Richard Wagner）所謂「整體藝術」（gesamtkunstwerk）的完美卡通。不過你需要更大的音樂樣本，例如《查理·布朗過聖誕》原聲帶，才能看出葛拉迪驚人地掌握到舒茲原版中的感傷與脆弱。對我來說，我還是無法將〈聖誕節到了〉（Christmas Time Is Here）從《查理·布朗過聖誕》原聲帶中除名。這首歌繽紛繁複，但又如此遼闊無垠，樂聲流動有如任何年紀的孩子所感受到的美麗事物。

1960年代播放的卡通中，另一大進展就是對成人的描繪。在這些早期《花生》特別節目中，老師和大人用長號般的低沉聲音敘述我們長大後所知所感的事情，家長的對話模糊難懂，陌生又可笑，但劇情卻從未清楚說明。當然在四格漫畫中，家長根本不存在，不過在更長篇的故事中，劇情難免變得複雜，因此必須想辦法解釋家

長令人費解的話，而家長的話又以低沉的聲音呈現，顯得完美又無懈可擊。

就故事內容來說，《萬聖節南瓜頭》和《查理・布朗過聖誕》都是幽默的傑出悲喜劇。我們可以想到一些時刻，像是莎莉斥責奈勒斯讓她整晚待在戶外等待南瓜大仙卻一無所獲；或者查理・布朗害死他的聖誕樹樹苗，但其實是他誤以為自己害死那棵樹苗，這些情節轉折往往是我們對1960年代孩童與節日的認識。奈勒斯在《查理・布朗過聖誕》中大聲朗誦聖路加（St. Luke）描述第一個聖誕節的故事，奈勒斯開頭就說：「當然，查理・布朗，我可以告訴你聖誕節是怎麼一回事。」比起其他作品，這段話更教我們在這個焦慮節日中，想起更多本來要做的事情。

考慮到我家對週日漫畫的依戀，我會對1966年到1973年左右的《花生》一切內容充滿熱情，也不算很奇怪。令人更訝異的是，我成為青年後卻對《花生》感到厭惡。

1970年代末期和1980年代初期的舒茲讓我失望了嗎？還是我讓他失望了？不知為何，漫畫中單純、往往無聲的笑點，以及對話主題的重複性，像是史努比與他的無拘無束、露西與她的虛榮、查理・布朗和他永無止盡的衰事，在我看來，1980年代《花生》漫畫中這些都是可預測的內容，這也說明舒茲大不如前，不若以往那樣完全了解文化。因此他無法同我對話，那陣子我剛從大學畢業，穿著二手店衣服，頂著一頭剪壞的髮型，閱讀法國哲學家雅克・德希達（Jacques Derrida）和法國文學家羅蘭・巴特（Roland Barthes）的作品，觀賞法國瑞士籍導演尚盧・高達（Jean-Luc Godard）和德

國導演道格拉斯・塞克（Douglas Sirk）的電影，並且聽龐克和硬蕊（hardcore）歌曲。真令人吃驚！

不過《花生》一如既往，再度回到之前我喜歡的模樣。舉例來說，1979年到1980年的漫畫作品集，展現過去疊疊層層的故事劇情，相同笑話變得比較不像哏，反而更像心靈智慧，而且偶爾會出現大爆炸的劇情，但內容不會重複，例如派伯敏特・佩蒂和乒乓在1980年曾短暫談過戀愛！若真要說，舒茲變得更有趣，而且似乎比較少出現他不知道如何收尾的內容。

但是1980年代中期有一項無法忽視的特色，那就《花生》系列大量商品化，尤其是與大都會人壽（Metropolitan Life）保險公司展開合作關係。將舒茲盡心盡力描繪的角色交給大企業的這項決定，對於舒茲繼承人以及這個品牌可能是正確的做法；但對於漫畫的早期追隨者，看到大都會人壽無所不在的廣告活動，容易讓人覺得，查理・布朗和他的夥伴所創造的美好回憶變成可買賣的商品。若不是2009年發生了一件事，或許我本來會一直這麼認為。

那就是，我當爸爸了。

大家都知道教養孩子很諷刺的一點，那就是孩子會拒絕你傳給他們的部分或所有東西，談到音樂時尤其如此。舉例來說，我很努力讓我的女兒認識美國搖滾樂團海灘男孩（Beach Boys），在某個階段，她可以說出樂團所有原團員的名字，還可以仔細描述她暗戀的鼓手。但最近她的世界全都是亞莉安娜・格蘭德（Ariana Grande）和凱蒂・佩芮（Katy Perry）。同樣情況也發生在我童年讀過的許多書，我從繪本《野獸國》（*Where the Wild Things Are*）感受到的

啟發從未在我兩個孩子身上重現。目前我的孩子都對《最後的麻鷸》（*The Last of the Curlews*）不屑一顧。我試圖把《飛天萬能車》（*Chitty Chitty Bang Bang*）和《孤雛淚》（*Oliver!*）變成令我孩子難以忘懷的老節目，但這些DVD顯然在文化和科技上遭到忽略，可能沒幾個人真的看過。

但是我女兒跟《花生》之間發生了某件事。她的閱讀首選總挑有圖片的小說或漫畫，因此她早就開始看《加菲貓》之類的作品。我從某個時候開始給她看《花生》特別節目後，滿懷喜悅看著她完全沉浸並養成觀賞這系列作品的習慣，甚至是1980年代每週播放的電視動畫《查理‧布朗與史努比》（*The Charlie Brown and Snoopy Show*），雖然大家未必從此開始認識《花生》。我女兒經常會這樣，一旦她找到喜歡的節目，就能看上無數遍直到倒背如流。所以我也剛好重溫《感恩節大餐》（*A Charlie Brown Thanksgiving*）與它的奇怪系列作《五月花號航海家》（*The Mayflower Voyagers*），這是後期談美國歷史事件的實驗性作品。

碰巧我自己也在我的小說《冰風暴》（*The Ice Storm*）中撰寫過頗為知名的感恩節場景，該書後來由李安導演執導，翻拍成相當精采的同名電影。我完成此書後，後續的每本小說幾乎都會加入感恩節場景，我的小說《死亡的四指》（*The Four Fingers of Death*）中談到在太空過感恩節。看到我女兒深受《花生》感恩節作品的吸引，令我有種奇特或許還有種滿意的感覺。但更有趣的是，如今在我看來，《花生》作品相當優秀。

《感恩節大餐》涉及許多《花生》的經典主題，但在描述節慶

的內容中，有一些精采片段值得一提。舉例來說，有一個場景是史努比在奈勒斯鼓吹下，從車庫拉出一堆垃圾，以便做出一張桌子舉行戶外感恩節大餐。這段劇情持續三分鐘，並搭配葛拉迪的爵士／靈魂歌謠〈小小鳥〉（Little Birdie），曲調美麗而慵懶，歌詞也大略符合劇情動作。葛拉迪經典的《花生》管弦樂伴奏在1973年經過多處修改，重點是加入許多喇叭。葛拉迪也親自獻唱〈小小鳥〉，歌聲有點像美國傳奇音樂人比爾‧威德斯（Bill Withers）。

我女兒喜歡史努比和某張躺椅打架的片段。史努比想把那張躺椅放到乒乓球桌旁邊，準備擺設餐桌迎接感恩節饗宴。由於躺椅本身外型設計，躺椅不知怎地變得像人類一樣活蹦亂跳，而且開始攻擊史努比，讓史努比不得不努力制伏那張躺椅。他們打鬥良久，爭鬥雙方最後平分秋色！史努比狠咬躺椅，躺椅也用帆布椅座巴史努比的頭。雙方都想趁虛而入擊敗對方！最後幾經波折與扭打，並搭配一次次的精采聲效，史努比終於獲勝。

稍後有一個類似的片段，我想內容大量取材於1930年代與1940年代的默片與華納兄弟（Warner Brothers）卡通，這個片段描述史努比化身大廚準備感恩節大餐，而大餐似乎只有四種食物：吐司、爆米花、蝴蝶餅和糖果。廚房裡不斷爆出爆米花，並占滿大半空間；吐司越疊越高，還不停搖晃。糊塗塌客一度還不小心把史努比的耳朵放進烤吐司機，並試圖幫焦黑的耳朵塗抹奶油。

這段情節是《花生》電視節目重要經典鬧劇，足以捕捉到我那善變的現代女兒的注意力；但對於我這個抗拒《花生》約三十年的中年觀眾，會有什麼過於感動的衝擊時刻？《感恩節大餐》中有什

麼令人鼻酸的時光？

　　就在史努比展現糟糕的廚藝後，所有小夥伴就坐準備享受感恩節大餐，其中派伯敏特‧佩蒂、瑪西和富蘭克林等人為了大餐不請自來，露西和奈勒斯也前來參加。這時派伯敏特看到史努比供應的餐點菜單大驚失色。她發表一段惡意言論，大談吐司、蝴蝶餅棍和爆米花不適合當作感恩節餐點，還說合適的餐點必須包括蔓越莓，這令查理‧布朗感到非常羞愧。然後瑪西企圖為查理‧布朗打氣，她說：「感恩節不只是吃大餐，查理。」她談到《花生》這一整集的重點：「那些早期清教徒對於親身遭遇表示感恩，如果當時他們都能夠抱持感激之心，那我們也該感恩。」

　　《感恩節大餐》的這段劇情一點也不有趣，反而是輕描淡寫說出舒茲筆下主角非常易受傷害的個性，而且與其說是道德規範，不如說在重新調整過節時膚淺的層面，並以最溫柔的方式引領主角心中常懷感激之心。後來查理‧布朗跟自家聲音低沉的奶奶達成協議，要帶所有孩子到奶奶家享用真正的感恩節大餐，猜想可能會是蔓越莓大餐。孩子們搭上旅行車離開後，留下史努比和糊塗塌客一起吃火雞慶祝；在片尾中，就跟其他主角吃鳥禽一樣，糊塗塌客也吃了一些火雞。

　　《感恩節大餐》DVD推出後，很快又出了相當奇妙而且類似風格的《五月花號航海家》，由製作所有《花生》經典電視特別節目的比爾‧門勒德茲（Bill Melendez）執導；其中《花生》夥伴穿著清教徒服裝，並將葛拉迪〈奈勒斯與露西〉安排成文藝復興嘉年華式的曲風。我女兒也一直想看這部影片，也許是為了看清教徒與原

住民共享餐點的時刻。《五月花號航海家》劇情誇張奇特，因為有很多《花生》主角暈船而且差點餓死，不過綜合來看這兩部特別節目，無論現代人是否對歷史根源感到焦慮，內容皆力倡感恩節飲水思源的深遠意義。兩部特別節目的效果逐漸堆疊，最後引導到這個節日的核心概念。

誰重新看我描述的《感恩節大餐》特別節目時，可學到這番體悟？是我那首度認識舒茲悲喜劇的女兒，其中呼應美國喜劇演員巴斯特．基頓（Buster Keaton）和威廉．克勞德．杜肯菲爾德（William Claude Dukenfield）的悲傷？是我那還在學習的女兒？還是那個初出茅廬時拋棄舒茲與其天賦，直到再度用我的童年視角才看清《花生》夥伴大智慧的我？我就是那個學到經驗，然後在追求時髦的過程中忘記所學的人，但如今我重溫時，幼年的我替我上了一課。我在此談論的故事是舒茲作品的概述，結局令人動容，因為兩部感恩節作品同樣充滿人情溫暖，並談到保持謙卑之心。無論幾歲，能有學習的機會都值得感恩，自傲不願學習向來只能搏得同情一笑。

里奇・科恩
Rich Cohen

　　每一個美國世代都有自己的信仰，常見的信仰來自迷信、隊伍、事件、玩笑、俚語、電影和流行文化。以我父親來說，他於1933年出生，那一代的信仰是兩名法蘭克的經典作品，分別是美國歌手法蘭克・辛納屈（Frank Sinatra）和義大利裔美國導演法蘭克・卡普拉（Frank Capra）。在我人格塑造的那些年，從1970年代中期到1980年代中期，當時有美國脫口秀主持人大衛・萊特曼（David Letterman）和美國搖滾歌手布魯斯・史普林斯汀（Bruce Springsteen），不過信仰核心是《花生》，漫畫家舒茲描繪的世界中有露西、奈勒斯和查理・布朗；查理・布朗就像約伯（Job），遭受苦難以撫慰我們承受的痛苦。《花生》透過寓言傳達信仰，電視特

別節目《萬聖節南瓜頭》中出現許多經典臺詞。

　　我們現在想到《花生》時會覺得熟悉安心又過時，但昔日相當新潮。《花生》從報紙漫畫起家，由來自美國明尼蘇達州（Minnesota）一名可愛的金髮天才所繪，該州也是美國作家費茲傑羅和美國歌手巴布‧狄倫（Bob Dylan）的家鄉；這名天才將童年遇到的日常麻煩變成圖像詩、諧歌劇。這部從《聖保羅先鋒報》（*The St. Paul Pioneer Press*）開始的漫畫最初名為《小傢伙》，後來改名為《花生》，它橫跨數十年與數百扉頁，每日漫畫最後的刊登時間是2000年1月3日，也就是舒茲逝世前五週。《花生》在1950年代完全定型，包括所有角色與他們的個性：查理‧布朗不出意料老是失敗，露西總帶著自信，謝勒德與他的音樂，還有髒兮兮的乒乓。那些充滿焦慮的角色也許做了一切事情，營造出現代美國人的童年記憶，而在那個世代，這樣的童年感受將席捲世界。從《花生》到《辛普森家庭》，他們的故事雖然曲折但不隱諱。

　　《花生》的黃金年代始於1965年，第一部電視特別節目《查理‧布朗過聖誕》在哥倫比亞廣播公司（CBS）播映；結果不僅相當成功，而且還出現奇妙又瘋狂的影響力。欣賞節目時，聆聽美國音樂家文斯‧葛拉迪的爵士樂曲，觀察這些人物的動作、談話和舞蹈，當然還有其中赤裸裸傳遞的宗教訊息，這在現在簡直無法想像；商業主義、小樹苗和小狗，這一連串衰事促發一個超越性的時刻，那就是奈勒斯朗誦《路加福音》中的〈向牧羊人報佳音〉（The Annunciation of the Shepherds）：

在伯利恆之野地裡有牧羊的人，夜間按著更次看守羊群。

有主的使者站在他們旁邊，主的榮光四面照著他們，牧羊的人就甚懼怕。

那天使對他們說：「不要懼怕！我報給你們大喜的信息，是關乎萬民的；因今天在大衛的城裡，為你們生了救主，就是主基督。你們要看見一個嬰孩，包著布，臥在馬槽裡，那就是記號了。」

忽然，有一大隊天兵同那天使讚美神說：「在至高之處榮耀歸於神！在地上平安歸於祂所喜悅的人！」

哥倫比亞廣播公司在1966年播映第二部《花生》特別節目《查理‧布朗打棒球》（*Charlie Brown's All-Stars*）後，也在同年排映第三部特別節目，製作人李‧曼德森（Lee Mendelson）和執導人比爾‧門勒德茲幾乎可全權使用各種方式反轉傳播媒介。他們偏好拿萬聖節當主題，更勝感恩節或聖誕節，然後把故事主軸建立在舒茲數年前畫下的奇怪連環漫畫。其中，《花生》中最敏感的奈勒斯、團隊中的藝術家，這個探索家抱著安心毯時有如牧師抱著聖經一樣，他寫信向南瓜大仙求助，就像其他人可能會向聖誕老人或耶穌求助一般。舒茲顯然憑空捏造了南瓜的神聖性，他在萬聖節拜訪孩童，可能是在模仿聖誕節，也可能是暗喻某種信念。

而這成了信仰。這份信仰似乎只有奈勒斯這位信徒，他想達到「真誠」的完美狀態，這個詞被一用再用；奈勒斯像在尋找客西馬尼園（Gethsemane）一般，他想在破曉前數小時找到最真誠的南瓜田來事奉，等南瓜大仙現身就會予以獎賞，南瓜大仙將在南瓜田上

方徘徊，有如四字神明（Tetragrammaton）行在水面上。奈勒斯解釋：「每年南瓜大仙都會從他認為最真誠的南瓜田上現身。」這份信仰使奈勒斯淪為笑柄，變成一個遭唾棄的可憐人物。如果你有任何深信的事物，就會變得脆弱，而且看起來愚蠢，這就是節目的重點。奈勒斯滿懷熱情，面對逆境與羞辱，仍不願屈服。

　　這個萬聖節特別節目在1966年10月27日首播時取代美國情境喜劇《我的三個兒子》（*My Three Sons*），後者是一部精采又令人困惑的節目，值得有專文注解。結果萬聖節特別節目大獲成功，獲得市調研究公司尼爾森（Nielsen）近50％的收視率，這表示美國幾乎一半開著的電視都轉到《花生》首播。當時另一半的電視頻道轉到西部電視影集《牧野風雲》（*Bonanza*），其他競爭節目包括科幻電視影集《星際爭霸戰》（*Star Trek*）和相親節目《愛情乒乓球》（*The Dating Game*）。《花生》節目一開始，奈勒斯帶了一顆南瓜回家，露西切開那顆南瓜並挖空，這讓奈勒斯不禁大叫：「我不知道你打算殺了它！」這個節日最終希望南瓜大仙現身，卻是從行刑一顆普通南瓜開始。換句話說，這是死亡與復活。從一開始，你就知道節目與眾不同，別出心裁。描述秋季的方式近乎是表現主義的藝術：色彩與參差不齊的筆觸，十月天空逼真流動，呈現如瘀青一般的顏色。許多之後為人熟知的場景，在這集電視特別節目中首度登場。露西把查理・布朗要踢的美式足球拿走，還有露西咬蘋果。這也是史努比在漫畫中出場的時候，此時這隻米格魯在節目中變得更重要，這段內容出現許多電視的次要角色。想想情境喜劇《歡樂時光》中的次要角色亞瑟・方茲雷利（Arthur Fonzarelli），又名方

茲;他就是後來變成明星的背景人物，只要他出場，就會受到觀眾歡迎。故事一開始，史努比身穿一次大戰王牌飛行員的服裝現身，他的變裝模仿出每名粉絲心中的進攻精神與喜悅之情。這隻小狗觸碰到我們心中的某一塊，那就是身心差異，獸性與心靈之別。重點時刻是史努比站在謝勒德的鋼琴旁，隨著進行曲和華爾滋等琴聲跳舞，樂聲由喜轉悲。音樂趨於格外情緒化之際，史努比忍不住放聲長嚎，但接著他又迅速害臊摀嘴。他違背獵狗天性，那藏在飛行員帽和護目鏡底下的獸性。此時此刻，史努比就像是方茲，方茲模仿「貓王」艾維斯·普里斯萊（Elvis Presley）唱歌時根本就像貓王本人。史努比是小孩國版的貓王，《萬聖節南瓜頭》特別節目就是小孩國版的綜藝節目《艾德·蘇利文秀》（*The Ed Sullivan Show*），而貓王在節目上獻唱。沒錯，之後的劇情變得有些誇張，就像穿上緊身衣、戴上飾鍊和頭冠後卻漸走下坡，但其中要表達的純粹信念仍在，就算隱晦但仍貫穿整個劇情。

當然，節目重點是奈勒斯，他寫信給南瓜大仙時遭到嘲笑，但他說：「大家都說你是假的，但我相信你。順帶一提，如果你是假的，也別告訴我，我不想知道。」他的姊姊露西跟其他人去搗蛋要糖時，還有他們出發去萬聖節狂歡節（Mardi Gras）時，奈勒斯則走到野外的南瓜田，整晚進行某種禱告，希望信仰虔誠到能夠召喚出南瓜大仙。只有莎莉跟奈勒斯一起，但她的動機不純。莎莉這麼做是為了奈勒斯，奈勒斯則是為了自己的神。最後，莎莉也背叛了奈勒斯，留下他一個人在冷天中瑟瑟發抖，等著永遠不會出現的南瓜大仙。

露西在凌晨四點找到弟弟，帶他回家再把他安置到床上。電視上最溫馨的時刻之一就是露西幫弟弟脫掉襪子，這完全是因為雙足自由了，心靈才能得到安歇。雖然奈勒斯很失望他的神並未浮現，但他睡了一場問心無愧的覺。這就跟《老人與海》（*The Old Man and the Sea*）最後漁夫睡的那場覺一樣。老人付出努力，鯊魚吃掉那隻大海鱺，獎勵從未到手。那是追求、努力與受苦。在最後一幕，查理・布朗告訴奈勒斯，他可以抹去難堪與羞恥之心，獎賞就是他的信仰。奈勒斯選擇承受恥辱，而非背離信仰。

對許多人來說，這個特別節目呈現出異教徒的視野。舒茲在主日學校教書，他在建構劇情（客西馬尼園；死亡與復活）時顯然融入基督教信仰，他本人也一度形容這是一部「褻瀆」的特別節目。畢竟，如果萬聖節不是崇拜偶像的異教，那麼萬聖節是什麼？如果奈勒斯的信不是泛神論教徒寫給古代自然神的信，那它又是什麼？美國小說家約翰・厄普代克批評《萬聖節南瓜頭》：「如果不是褻瀆上帝，那就是拙劣的模仿。」我偶然看到「完整福音」（The Entire Gospel）網站的布道，其利用這部特別節目來說明那些信錯神者的命運。奈勒斯追隨自然神而非耶穌，然後看看他被神拋棄在南瓜田裡，獨自在寒冷中顫抖。「有些人以為真誠信仰任何事物便足夠，」艾蜜莉・詹寧斯（Emily Jennings）寫下，「有些基督徒認為，成功的基督徒生活關鍵在於更信耶穌。兩者皆錯。信仰跟芥末籽一樣小，植入正確的信仰對象，那就是上帝需要的一切信仰。無論你有多虔誠，萬聖節時坐在南瓜田也不會製造出南瓜大仙。除了忠誠信仰，我們還需要更多，我們需要真相。唯一真神才是真相。」

但對我來說，南瓜大仙的重點在於真誠（sincerity），而這個詞就是關鍵。到頭來，你相信的事物以及你對這份信念保持真誠，才能賦予你的生命意義。真誠信仰可以整頓原本紊亂無序的日子，而這些有意義的日子疊加起來，便構成有意義的人生。

How Innocence Became Cool

Vince Guaraldi, Peanuts, and How Jazz Momentarily Captured Childhood

酷派天真的由來

文斯‧葛拉迪、《花生》 以及爵士樂如何短暫抓住童年

傑拉德‧埃利
Gerald Early

一、天真與經驗之歌

　　世上好聽的流行樂就像鑽進腦中的小腦蟲，你會永遠會記得第一次聽到這些歌的當下在做什麼：我們在吃什麼食物、聞到什麼味道、嘗起來的口感，以及那個時刻跟誰在一起。這些歌曲成為我們生命中永恆紀錄的一部分。

　　——美國作家德里克‧班格（Derrick Bang）2012年的《文斯‧葛拉迪彈琴》（*Vince Guaraldi at the Piano*）[1]

1.　Derrick Bang, *Vince Guaraldi at the Piano* (Jefferson, NC: McFarland & Company, 2012), 102.

技師：好，我在錄音了。你要取什麼名字？

葛拉迪：〈將命運交給風〉（Cast Your Fate to the Wind），第一試。

技師：交什麼？

——1963年紀錄片《解析暢銷曲》（*Anatomy of a Hit*）中談論〈將命運交給風〉如何獲得商業成功的虛構對話

　　那一定是1962年11月，至少我記得是這個時候。那是賓州的一個陰冷週日下午，收音機播著WDAS廣播電臺的節目。我剛從教堂回來不久，很開心牧師路易斯・威廉斯（Louise Williams）的福音秀終於結束了。在多數週日的非裔AM電臺中，隨便哪個週日，大家多半會聽到非裔福音音樂。我不討厭這類音樂，長大後我發現我在不知不覺中，幾乎是違背我個人意願的情況下，吸收了大量福音音樂。我無視它，我覺得這是虔誠非裔女性聽的音樂，她們會去浸信會和五旬節教會。我當時年幼，而且跟年輕人一樣，自認與眾不同。WDAS電臺節目已改播非裔節奏藍調（R&B）和當下年輕人流行樂。在搖滾歌手恰比・卻克（Chubby Checker）、賓州R&B團體the Orlons、女子團體the Marvelettes、靈魂音樂家雷・查爾斯（Ray Charles）、流行樂與福音歌手山姆・庫克（Sam Cooke）這些音樂家活躍之際，我第一次聽到文斯・葛拉迪的〈將命運交給風〉。我震驚到無法言語。

　　確實，一般人很少會從非裔AM廣播電臺聽爵士器樂，或者這也

適用於白人的前四十強電臺。但當時我對爵士音樂再熟悉不過。身為嬰兒潮世代，我屬於最後一群會從廣播聽爵士樂的美國世代，我小時候還有爵士廣播電臺，也會在電視上偵探節目中偶爾或不注意時會聽到爵士樂。例如美國導演布萊克·愛德華（Blake Edwards）的電視連續劇《彼得崗》（*Peter Gunn*, 1959-1961），作曲家亨利·曼西尼（Henry Mancini）創作該劇主題曲時，其實受到搖滾樂的啟發比爵士還多，這首令人著迷的流行爵士樂後來廣受歡迎；在由美國演員李·馬文（Lee Marvin）主演的犯罪連續劇《特警組》（*M Squad*, 1957-1960）中，主題曲由美國爵士樂手貝西伯爵（Count Basie）創作，而爵士作曲家兼薩克斯風手貝尼·卡特（Benny Carter）也常為該劇製作配樂；又或者在偵探連續劇《強尼·斯塔卡托》（*Johnny Staccato*, 1959）中，主角偵探就是在夜店工作的爵士樂鋼琴手。（我記得這些連續劇格外受到非裔大人歡迎，而且構成了我的童年世界；這些劇的魅力是否與爵士配樂有部分關係，值得思考。）我也記得一些有爵士表演的綜藝節目，我印象深刻的是爵士樂鋼琴手艾羅·嘉納（Errol Garner），他曾坐在電話簿上演奏，然後當然還有音樂無所不在的爵士音樂家路易斯·阿姆斯壯（Louis Armstrong），以及多次登上《艾德·蘇利文秀》並展現王者風範的爵士作曲家艾靈頓公爵（Duke Ellington）。當然爵士或類似爵士的音樂也出現在電影原聲帶，尤其是犯罪或黑色電影，還有我年輕時到電影院看而且現在還繼續播映的B級片。我突然想到這個例子，1960年的黑幫電影《謀殺公司》（*Murder, Inc.*）中，爵士歌手莎拉·沃恩（Sarah Vaughan）飾演夜店歌手，我小時候看了這部電影四、

五遍。所以成長過程中，我聽了大量爵士樂，一聽到就能立刻認出這是爵士樂，但我的反應卻相當冷淡。酒吧音樂、夜店音樂、深夜音樂，總之最糟的成人音樂似乎是一連串接近音效和無聊獨奏的抽象聲音，而這對我沒什麼意義。

　　我對非裔和前四十強電臺的器樂音樂也很熟悉。加拿大作曲家珀西・費斯（Percy Faith）的〈避暑勝地〉（Theme from A Summer Place）成為美國導演狄瑪・戴維斯（Delmer Daves）1959年電影的經典配樂；美國鋼琴演奏家戴夫・寶貝・科爾特斯（Dave "Baby" Cortez）的〈快樂風琴〉（The Happy Organ，1959）；美國吉他手杜安・艾迪（Duane Eddy）的〈煽動叛亂者〉（Rebel Rouser，1958）；美國搖滾樂團香樹麗舍樂團（The Champs）的〈龍舌蘭酒〉（Tequila，1958）；以及奧地利裔導演奧托・普雷明格（Otto Preminger）1960年電影中由恩斯特・戈德納（Ernest Gold）作曲的主題曲〈出埃及記〉（Theme from Exodus），經過斐倫與泰契（Ferante and Teicher）詮釋的鋼琴二重奏版本；這些獲得高度商業成功的作品都是我耳熟能詳的器樂。我母親喜愛美國流行音樂鋼琴家羅傑・威廉斯（Roger Williams）精心編曲的〈瑪麗亞〉（Maria）版本，這首歌來自《西城故事》（*West Side Story*），也是我知道母親唯一喜歡的音樂劇。她買了單曲，有陣子一直播放這首曲子；威廉斯的演奏在1961年《告示牌》百大單曲榜排第四十八名。我也有自己的流行器樂經驗。其實，小學時我和另一名男孩被要求帶好跳舞的唱片，讓全班休息時間可以跳舞，我們都帶了當時非裔廣播的熱門器樂：我帶了萊斯・庫珀（Les Cooper）與他的樂團靈魂搖滾手

（The Soul Rockers）的〈搖擺晃動〉（Wiggle Wobble）；我同學則帶布克T（Booker T.）與MG樂團的〈青洋蔥〉（Green Onions）；兩者都是1962年的器樂。但是我在AM廣播上聽過的器樂中，沒有一首可以讓我聽到〈將命運交給風〉時做好心理準備，它聽起來完全不像我之前聽過的器樂。

我覺得非常不知所措又出奇不意，我第一次聽到時簡直不敢相信我聽到了這樣的音樂，或不敢相信我聽到的音樂本身。我甚至沒聽到唱片名稱或作曲人名字，因為我沒意料能聽到它。我馬上想再聽一次，我知道如果我耐心等待，這首器樂會在接下來兩個小時內重播；所有歌曲都會這樣輪播。我苦熬重聽所有R&B暢銷曲，在我聽到這首陌生又迷人的曲子前，我本來覺得還好的R&B暢銷曲，現都成了惱人音樂。果不其然，大約九十分鐘後，音樂主持人又播一遍，然後二到三小時後再播一遍。我知道這首歌的名字與作曲人文斯·葛拉迪，一個陌生的名字。他是黑人嗎？聽起來不像黑人的名字，更像是跟我一起住的義大利人名字。不過因為我身邊的非裔太喜歡這首歌的曲調，所以有一段時間我們都認為葛拉迪一定是非裔。然後我很詫異非裔廣播電臺播放白人作曲家的歌，雖非前所未見，但卻很罕見。等到〈將命運交給風〉1963年2月在《告示牌》百大單曲榜排第二十二名，它首度在1962年12月8日登上流行榜，[2]這

2.　　Joel Whitburn, *Joel Whitburn Presents Across the Charts: The 1960s, Chart Data Compiled from Billboard's Singles Charts, 1960–1969* (Menomonee Falls, WI: Record Research, 2008), 167.

時我大約每隔一小時能從廣播聽到一次這首歌。

　　我不知道這首歌對巴薩諾瓦（bossa nova）的影響或說法，我先前從未聽過巴薩諾瓦，我也不曉得這首歌來自名為《黑人奧菲歐之爵士印象》（*Jazz Impressions of Black Orpheus*）的專輯。這點之後變得很重要，我幾位姊姊跟很多年輕人一樣參與民權運動，後來她們愛上法國導演馬賽爾・加謬（Marcel Camus）1959年以巴西為背景、講述奧菲歐故事的音樂電影，因為電影中有極美的非裔與美妙音樂。年輕、受過大學教育的非裔活動人士喜歡《黑人奧菲歐》（*Black Orpheus*），絕對更勝奧托・普雷明格大預算從蓋西文兄弟（Gershwin brothers）民謠歌劇改編而成的電影版《乞丐與蕩婦》（*Porgy and Bess*）；雖然普雷明格的兩部作品都是1959年上映，但有些人認為兩部電影都蒙上某種異國的原始主義。對非裔美國人而言，《黑人奧菲歐》承擔的政治包袱與歷史有別於《乞丐與蕩婦》；而且因為《黑人奧菲歐》在外國拍攝，看起來就是比較新潮。我不懂、甚至沒注意到低音提琴的旋律對營造情緒有如此效果。我確實認出這是福音弦律，或許這就是我把這弦律跟週日非裔電臺聯想在一起的原因。我不知道的是，中間那段我不喜歡的即興創作，三重奏變成標準4/4拍的爵士搖擺樂，如何加強我聽到當下所渴望的旋律觸動。而我知道的是，我從沒聽過任何可以深觸我內心的器樂或樂章，它似乎完美理解我對生命的感受——在學校的痛苦與喜悅、我生活的城市社區結構、我的希望、我的抱負、我的恐懼與我的悲傷。觸碰我心的旋律既安寧，但又悲傷感人、漫不經心、淒美惆悵、燦爛輝煌，令人同時百感交集。這首歌並非以開心曲調

打動我，而是其中的樂觀，這對於生活在勞動階級世界的我有重大意義。每次我聽到廣播播放這首暢銷流行曲時，心中同時滿懷喜悅與心碎。這是第一首真正感動我的爵士樂。在我短暫人生中，這是我聽到第一首能親密並感同身受地與孩子的我對話，它並未重申我的天真，而是傳達失去這份天真與不得不學習經驗時的喜與悲；音樂沒有任何居高臨下的態度，它似乎能理解孩子的本性，也懂孩子心中對於孤獨碎裂童年的感受。那年我十歲。

二、酷派惹人愛

毫無疑問，這名鋼琴家製作〈奈勒斯與露西〉時重溫了〈將命運交給風〉，許多細節如出一轍。「命運」的主要論述是強烈、切分甚至是八分音符的旋律，與左邊飄揚出的風笛和低音提琴和諧構成自然音三和弦，之後則是回應呼喚的福音和弦，搭配左方爵士樂鋼琴家霍拉斯・西爾弗（Horace Silver）彈出的低頻音。〈奈勒斯與露西〉也追隨這樣的整體安排，甚至降到相同的降A大調。

——爵士鋼琴手伊森・艾弗森（Ethan Iverson）2017年11月30日在《紐約客》（*The New Yorker*）發表的〈靠文斯・葛拉迪裝飾大廳〉（Deck the Halls with Vince Guaraldi）

創作永遠沒辦法乾淨俐落或一清二白，永遠不會像我們期望或想像那樣突然閃過某種靈感。葛拉迪聲稱在1958年寫下〈將命運交給風〉，遠早於該曲1961年的版權日期；而且顯然他並非獨自創

作。[3] 少有樂章是在無他人的建議或貢獻下所完成，而這些人可能會，也可能不會因此得到好評（這在整體爵士樂和流行樂界格外受爭議）。其實葛拉迪寫或創作這首曲子的時間，早於該首歌在1962年2月被唱片公司「幻想紀錄」（Fantasy Records）收錄的時間，這表示葛拉迪在俱樂部與他的三重奏夥伴一起演奏，因此曲子成調與塑形才會遠早於他進到錄音室演奏。換句話說，這首歌並非單純作曲而來，而是逐漸雕塑而成。爵士樂的矛盾之一就是爵士樂為即興創作，爵士音樂家第二次演奏同一首歌曲時，可能永遠不會有相同的演奏方式；你可以這麼說，爵士的編制、安排與設計具有高度彈性，但這並非亂無章法的音樂。有人會覺得，爵士樂極度抽象、紊亂，或更糟的是任意妄為，爵士樂狹隘的目標顯然只是為了演奏的音樂家，這種想法令許多人對爵士樂興趣缺缺。對許多人來說，爵士樂像是某種教派，音樂家的音樂只為了音樂家而做。也許這就是為什麼會有教派與商業主義之爭，而這份爭議當然就是現代人對於真實性的著迷。

美國製作人李·曼德森於1963年決定製作一部紀錄片《史努比：小英雄擂臺鬥智》（*A Boy Named Charlie Brown*），描述卡通家查爾斯·舒茲與其廣受歡迎的連環漫畫《花生》；該紀錄片是這部連環漫畫的動畫片，起初曼德森找鋼琴家戴夫·布魯貝克（Dave Brubeck）和顫音琴師卡爾·特亞得（Cal Tjader）負責配樂，但皆遭兩人拒絕。這時有另一名演奏家找上門。

「我開到金門大橋（Golden Gate Bridge），聽著爵士樂臺

KSFO，那是阿爾伯特‧爵士迷‧柯林斯（Al 'Jazzbo' Collins）主持的節目。」曼德森回憶道。「他經常播葛拉迪的音樂，就在那時，他播了〈將命運交給風〉。」音樂寬闊充滿旋律性，宛如海灣微風輕拂而來。此時我驚覺，或許這就是我要尋找的音樂。[4]

這邊有兩件事要說：雖然舒茲覺得爵士樂「很糟」，但曼德森絕對希望找到爵士配樂；[5] 而且他肯定想找西岸（West Coast）爵士樂，尤其是要北加州爵士音樂家來作曲。後續工作安排可說是扮演了要角，因為曼德森是舊金山（San Franciscan）當地人。不過西岸爵士樂還有某種聲音或情緒，這是曼德森在有意無意中想要帶入電影的風格。

《史努比：小英雄擂臺鬥智》搭配葛拉迪的音樂後大功告成，包括之後動畫特別節目中辨識度最高的知名主題曲〈奈勒斯與露西〉。不過這部紀錄片從沒在在電視上播映；就算這部片已經刪減至一個半小時，還是沒有電視臺或贊助商有足夠興趣。葛拉迪1964年為「幻想紀錄」唱片公司，錄製完整的爵士樂曲與主題曲，專輯名為《史努比：小英雄擂臺鬥智之爵士印象》（*Jazz Impressions of A Boy Named Charlie Brown*）。這張專輯幾乎所有音樂皆呈現出多種音樂面貌、長度和安排，並用於未來的動畫特別節目中。曼德森賣不

3.　　Bang, *Vince Guaraldi at the Piano*, 101.
4.　　同上，頁160-161。
5.　　David Michaelis, *Schulz and Peanuts: A Biography* (New York: Harper, 2007), 348.

出這部紀錄片的時候，可口可樂公司對於查理·布朗聖誕節的特別節目頗感興趣，於是曼德森便用不到一年的時間製作出來。有趣的是，曼德森還是想要用葛拉迪的爵士樂當配樂；其實曼德森從沒想過要製作查理·布朗動畫特別節目，這類節目本來就對孩童有莫大吸引力。（當然也吸引很多成人觀眾，《花生》連環漫畫在這群人中廣受歡迎。）這種堅持顯示，他認為音樂有某種固有的吸引力，或至少這不會令孩童感到不快。

《花生》特別節目在1965年12月向廣大觀眾播映後，葛拉迪的《花生》音樂廣為世界所知，遠超過先前「幻想紀錄」唱片公司為他發行的爵士樂版本。葛拉迪將一些特別節日／冬天音樂，加進他本來寫好的主題曲中，包括〈溜冰〉（Skating）和〈聖誕節到了〉（Christmas Time Is Here）；這兩首幾乎已變成節日經典歌曲。葛拉迪請兒童合唱團來為特別節目演唱〈聖誕節到了〉和〈聽啊！天使高聲唱〉（Hark, the Herald Angels Sing），加強音樂與孩童的連結，而小孩稍微走音更可有意突顯表演的真實性。

1967年，葛拉迪與《舊金山男孩合唱團》（*San Francisco Boys Chorus*）一起錄製一張專輯。「我尋求與兒童合作，」葛拉迪說，「他們的聲音，也就是音色，唱同樣內容時比成人更傑出，他們仰賴聲音的純粹性，沒有其他裝飾。」[6] 這集聖誕節特別節目，跟之後所有查理·布朗電視節目一樣，利用兒童配音員為角色配音，讓節目洋溢以孩子為主的情感。

這邊非得提到，當時一些最受歡迎的兒童電視動畫中主角通常不是孩童：這適用於《摩登原始人》，當弗萊德和威瑪的女兒

佩絲（Pebbles），還有班尼和貝蒂的兒子班班（Bamm-Bamm）加入卡通時，他們本來沒有臺詞，只有大人配音的娃娃聲；也適用於《無敵神貓》（Top Cat）；《哈客狗》（Huckleberry Hound）；《瑜珈熊》（Yogi Bear）；《洛基布威冒險兄弟》（Rocky and Bullwinkle），但不包括皮巴弟先生（Mr. Peabody）領養的小男孩薛曼（Sherman）；《猩猩馬其拉》（Magilla Gorilla）；《快槍手麥格羅》（Quick Draw McGraw）；《田納西州燕尾服》（Tennessee Tuxedo）；《霍普蒂‧胡伯》（Hoppity Hooper）；《赫克與捷克》（Heckle and Jeckle）；和《太空飛鼠》（Mighty Mouse）。當然有些以孩童為主角，像是《喬尼大冒險》（Jonny Quest）、《傑森一家》、《小奧黛麗》（Little Audrey）、《寶寶休伊》（Baby Huey）、《鬼馬小精靈》（Casper the Friendly Ghost）、《小富豪瑞奇》（Richie Rich）和《溫蒂女巫》（Wendy the Witch）；這些當然都是由成人配音。

許多知名的電影短片首次在電影院播映，例如《兔巴哥》、《達菲鴨》（Daffy Duck）、《火爆山姆》（Yosemite Sam）、《傻大貓》（Sylvester the Cat）、《臭鼬佩佩》（Pepé Le Pew），裡面也幾乎沒有兒童。大力水手卜派有三個姪兒，偶爾會在卡通中亮相，跟迪士尼的唐老鴨的三個姪兒一樣。動畫絕對會考量並鎖定兒童，但主角卻未必是兒童，可能是因為多數卡通中的動物和成人角色表

6.　　Bang, *Vince Guaraldi at the Piano*, 213.

現得像孩子一般。就這點看來，查理‧布朗特別節目系列顯得與眾不同。

　　葛拉迪的專輯以聖誕節特別節目《查理‧布朗過聖誕》為本，於1965年12月出版，2009年12月獲得三白金認證，這表示已售出逾三百萬張專輯。[7] 這張專輯獲得歷久不衰的商業成功，一部分可歸因於《查理‧布朗過聖誕》自1965年首播以來，年年播映無中斷。

　　基本上，葛拉迪的職涯就是典型專業爵士音樂家在二戰後的美國生涯。他在家鄉舊金山許多小酒吧中，擔任伴奏樂手、聽眾或中場鋼琴師，並與許多音樂家和歌手合作，包括爵士薩克斯風演奏家斯坦‧格茨（Stan Getz）、爵士單簧管演奏家伍迪‧赫爾曼（Woody Herman）、單簧管演奏家班尼‧古德曼（Benny Goodman）、藍調歌手吉米‧威瑟斯龐（Jimmy Witherspoon）和流行音樂創作歌手強尼‧馬賽斯（Johnny Mathis），但最聞名的是顫音琴師卡爾‧特亞得，他後來成為拉丁或者非裔古巴爵士樂的先驅之一。1948年，二十歲的葛拉迪從美國陸軍退伍後，幾乎每天都花數個小時練琴，雖然他不時得重新上路，但他待在北加州某處找到工作謀生。爵士音樂家的最後陣地是小而不起眼的俱樂部，而非舞廳或演場會舞臺；隨著經濟、文化變動與品味改變，爵士樂遭到邊緣化，甚至這些窩點迅速在搖滾樂猛攻下減少；但在這段短暫時間，大樂團搖擺樂受到強烈歡迎，這也是爵士樂成為美國流行樂翹楚的唯一時代，最後隨著節奏藍調、搖滾樂、當代成人榜與前四十強市場的崛起而結束這段榮光。

葛拉迪自然也受到咆勃爵士樂（bebop）促成的革命性變動而影響。就算他沒受到影響，他的同儕和他自己也不會覺得他新潮或現代。但他也受到作曲家米亞地・拉克斯・路易斯（Meade Lux Lewis）和爵士鋼琴家皮特・約翰遜（Pete Johnson）的布基烏基（boogie-woogie）音樂影響，最後使葛拉迪獲得放克博士（Dr. Funk）的小名；他也受到爵士樂演奏家邁爾士・戴維斯（Miles Davis）夥伴鋼琴手紅色加蘭（Red Garland）的塊狀和聲風格影響，葛拉迪相當欣賞紅色加蘭，而且可在葛拉迪多張專輯中清楚聽出其影響，包括〈將命運交給風〉。葛拉迪從特亞得那裡學會拉丁節奏點（kick）和裝飾樂節（lick），或至少是特亞得的拉丁風格，不過葛拉迪的音樂後來被認為更偏向巴西巴薩諾瓦的溫柔曲調，而不是有強力律動的非裔古巴或曼波爵士樂。當時巴西作曲家安東尼奧・卡洛斯・裘賓（Antonio Carlos Jobim）和若昂・吉爾伯托（João Gilberto）的巴薩諾瓦席捲美國；裘賓的音樂與巴西作曲家路易斯・邦法（Luis Bonfa）的音樂恰好一同成為《黑人奧菲歐》的音樂。有人可能會說，比起非裔古巴音樂，巴薩諾瓦更具旋律性、打擊樂器較少，傾訴更多思慕與「思鄉」情懷。巴薩諾瓦就是酷派拉丁音樂。這點在葛拉迪1960年代與巴西吉他手博拉・塞特（Bola Sete）合作的唱片中顯得一清二楚，除了〈將命運交給風〉，《花

7.　Joel Whitburn, *Joel Whitburn Presents Top Pop Albums*, 7th Edition (Menomonee Falls, WI: Record Research, 2010), 329.

生》電視特別節目的配樂依舊是他對爵士樂最長久的貢獻。1960年代爵士樂進行三次大嘗試，企圖使爵士樂更受歡迎或更商業化，巴薩諾瓦就是其一，另外兩次分別為靈魂爵士樂，以及融合搖滾爵士樂。1962年斯坦・格茨／查理・博德（Charlie Byrd）的專輯《爵士桑巴》（*Jazz Samba*）獲得驚人的商業成功，在《告示牌》流行榜拿下第一名，其中熱門單曲〈走音的快感〉（Desafinado）在1962年9月在《告示牌》百大單曲排名拿下第十五名；接下來在1964年發行的《格茨／博德》專輯不僅拿下第二名，其中由艾斯特・吉芭托（Astrud Gilberto）以淡然方式演唱的〈來自伊帕內瑪的女孩〉（The Girl from Ipanema）更一舉奪下《告示牌》百大單曲排行第一名，證明就算大眾口味變化萬千，仍對有高度旋律性的新酷派音樂保有高昂興趣。[8]

　　葛拉迪屬於西岸爵士樂派，雖然他與西岸爵士樂關係不大，後人對他屬於該派系印象不深，不若爵士樂小號手切特・貝克、爵士鼓手謝利・梅恩（Shelley Manne）、卡爾・特亞得、爵士貝司手霍華德・魯姆西（Howard Rumsey）、爵士薩克斯手保羅・戴斯蒙（Paul Desmond）和戴夫・布魯貝克（尤其是他早年）等其他音樂家，不過葛拉迪最成功和難忘的音樂卻擁有這個音樂派系的情緒。美國爵士樂評家泰德・吉奧亞（Ted Gioia）在他影響深遠的研究《西岸爵士樂》（*West Coast Jazz*）中寫道：

　　批評家假裝［西岸風格爵士樂］從沒存在過，這展現一種罕見的惡劣信仰。這種音樂絕對從未代表當時西岸演奏的所有音樂，

甚至或許也不是當時最常演奏的音樂，但是它著名到足以得到我們的認同。這種西岸音樂聽起來如何？它約莫會有一個強烈的作曲重點；它把玩音符對位法；它比《大鳥與迪吉》（*Bird and Dizzy*）專輯的咆勃爵士樂有更酷派的態度；鼓手不像麥斯‧羅區（Max Roach）和雅特‧布雷奇（Art Blakey）那麼耀眼；喇叭手不像索尼‧史蒂特（Sonny Stitt）和桑尼‧羅林斯（Sonny Rollins）那樣深植於咆勃爵士樂。西岸音樂作曲乾淨，流暢剔透。[9]

爵士樂評吉奧亞在不止一個例子中表示，葛拉迪的音樂就是這類酷派或更柔和爵士樂風的典型例子。[10] 如上，製片人李‧曼德森絕對發現西岸爵士樂中某個明顯的東西，而且格外覺得〈將命運交給風〉以溫柔思念的旋律與「思鄉」之美，捕捉到爵士樂中某種獨特新鮮感。將葛拉迪所有演奏特徵都歸於此類並不公平；他可以是精力充沛的鋼琴家，不然他也不會有放克博士的別稱；在1960年代末期和1970年代初期，晚年的他願意甚至渴望嘗試搖滾樂和電子樂。聽眾發現，他的演奏中不再有酷派或溫柔，幾乎是震耳欲聾的聲音。不過，〈將命運交給風〉的抒情感性、像歌曲般的可親性（其實歌中加進了歌詞）讓歌聽起來具有清新的「酷派」本質，這

8.　　Joel Whitburn, *Joel Whitburn Presents Across the Charts*, 158.

9.　　Ted Gioia, *West Coast Jazz: Modern Jazz in California, 1945–1960* (New York: Oxford University Press, 1992), 362.

10.　　同上，頁362、368。

些使葛拉迪得以連結大眾，而非僅為另一名以此為業的爵士鋼琴家。〈將命運交給風〉的特色，以及他與同為「酷派」的博拉‧塞特合作，使得葛拉迪為《花生》特別節目帶來這樣的音樂：抒情、高度可歌唱、輕爵士樂，其中具有「酷派」與活潑的優勢，使歌不會變得「甜膩」或只有感性。幾乎不用說的是，這樣的音樂也吸引許多成人，尤其是和孩子一起看《花生》的大人。這些大人會受到舒茲連環漫畫的吸引，在於《花生》描述每一個成人心中那個的祕密小孩，因為漫畫中的孩子根本就是大人替身。但更重要的是，這類音樂、這類取材自〈將命運交給風〉技術與情感元素的音樂，受到小孩歡迎的程度。若以為嬰兒潮世代童年未曾接觸爵士動畫，那就大錯特錯了。兒童節目播映的舊卡通電影使我們大量接觸爵士樂：早期的《貝蒂娃娃》（Betty Boop）、差不多同期的《大力水手》、一些華納兄弟卡通、米高梅的《湯姆貓與傑利鼠》與動畫家沃爾特‧朗茲（Walter Lantz）的作品。尤其是任何跟種族和非裔有關的動畫幾乎總有爵士樂。甚至《摩登原始人》也有好幾集談到爵士，例如〈紅脣漢尼根〉（Hot Lips Hannigan，1960）和〈暢銷曲作家〉（The Hip Song Writers，1961）中，都有美國通俗作曲家霍奇‧卡麥可（Hoagy Carmichael）的音樂。《花生》對嬰兒潮世代的重要性並非透過兒童節目讓他們接觸爵士樂，而是接觸到有感性訴求的特定爵士樂。

葛拉迪的「酷派」風格完美捕捉到兒童浪漫幻想，他們渴望只有孩子才有的純潔，因為這份純潔已逐漸離他們而去。這樣看來，成長是一種永久的鄉愁。一如舒茲所寫：「接觸任何新事物，知道

你不夠了解那個主題……這感覺很差。」[11] 這也是孩子經常提醒我們的事：當任何事物的新手。人生在世，經常有人教你、告訴你那些你不夠了解的事物，這件事在孩童時期比生命任何階段，更容易被社會接受和讚賞。查理・布朗這個角色攫獲這種不安全感，而且格外慘痛。

對於《花生》的兒童讀者，就像我當年一樣，連環漫畫實現了邊緣化成人的幻想世界，這世界基本上沒有大人的存在。我以跟多數成人恰好相反的方式來看這部連環漫畫：這些角色代表每個孩子心中的大人，以孩童角度表達出，我們之後會永遠跟大人一樣。不像大人往往所見，童年關乎的不只是鄉愁，還有生命中偶爾的喜悅與挫折，這時候的我們還可以無條件相信生命本身的奇妙。也不像許多成人所想，童年並非與真實生活分離的事情，而是另一個級別的真實生活，其中有深刻感觸但經驗廣度不足。葛拉迪在《花生》特別節目中的酷派主題使童年純真不像英國浪漫主義詩人威廉・華茲渥斯（William Wordsworth）般華麗地結束，而是某種酷派風格，當你搞砸事情後如何繼續走下去，以及工作偏離常軌時要如何堅持不懈。葛拉迪《花生》中的樂觀美學不是說孩子很棒，而是說孩子與童年呈現出酷派風格。

11.　　Charles M. Schulz, *My Life with Charlie Brown*, ed. M. Thomas Inge (Jackson: University Press of Mississippi, 2010), 21.

V.
TRUE STORIES

V.

真實故事

先生，您真奇怪

珍妮佛・芬尼・博伊蘭
Jennifer Finney Boylan

　　我們在看一部闡述不忠的舞臺劇。「他愛我，」女演員葛倫・克蘿絲（Glenn Close）在臺上這麼說，「他想用他的痛苦懲罰我，但我感覺不到該有的罪惡感。那多累人又無趣，你永遠不會想寫這個，你呀。」

　　「什麼？」男演員傑瑞米・艾恩斯（Jeremy Irons）表示。我女友貝絲（Beth）和我握著手，坐在觀眾區。這部戲是英國劇作家湯姆・史塔佩（Tom Stoppard）的《真正的東西》（*The Real Thing*）。我們從那時起一起住了幾年，就在紐約市108街和阿姆斯特丹大道（Amsterdam Avenue）的性虐待地牢樓上一樓。

　　「好幾加侖的墨水和數英里長的打字機色帶，都給這名得不到

回應的悲慘情人給用了。」克蘿絲如此答覆,「沒有一個字談到單相思的乏味。」

一年後,在1985年的秋季,我與愛爾蘭作家夏倫(Shannon)坐在沙發上,一起聽俄羅斯作曲家穆索斯基(Modest Petrovich Mussorgsky)的《圖書展覽會》(*Pictures at Exhibition*)。有一個樂章叫做〈地下墓穴〉(Catacombs),樂聲漸轉黑暗。我看著夏倫,她也回望我,那一刻我們對即將造成的一切麻煩達成無聲協議。

接下來幾週,我必須負責清洗被單。因為夏倫養了一隻貓,而貝絲會過敏。我想貝絲第一次打噴嚏時,就知道發生了什麼事。

在我成長的過程中,我一直相信愛具有改變的力量,別人的熱情能改變我自認的慘況,並讓我蛻變成散發光芒又優雅的人。我雙親令人欽羨的婚姻就是如此。他們就像《阿達一族》(*The Addams Family*)基督教徒版的魔帝女和高魔子‧阿達(Morticia and Gomez Addams)。

身為一名未出櫃的跨性別孩子,我曾希望類似的愛情會降臨在我身上,這麼一來便可治癒大概五、六歲起就祕密占據我心中、無法理解的渴望。我有兩個祈禱,一個是白天醒來後神奇地變成我自我認識的那名女性;另一個是包容一切的愛能完全抹除這種渴望。

我從沒想過,萬一我欺騙任何一名毫無戒心的女人愛上我,而我無法長期對她保持忠誠。我的理念是愛會讓我自我脫離,一旦獲得解放,我就能成為世上最棒的男友,並對我的愛人澈底拯救我的人生,全心全意抱持感激之情。

結果這只是痴人說夢。但這世界充滿不實希望,除了被愛改變

的希望，還有許多更愚蠢的願望。

　　我同樣不曉得的是，小時候我爸媽甜蜜恩愛的關係是例外中的例外。

　　不過，如果我一直對單戀普遍性的證據感興趣，以及找到酷兒身分的神祕之處，那麼我當初就不會細看我爸每晚帶回家的《費城公報》（*Evening Bulletin*）。《詢問報》（*Inquirer*）也有不錯的漫畫，但最棒的漫畫都在《費城公報》刊登，包括《布蘭達》、《幻影》、《特里與海盜》和《杜恩斯伯里》。

　　我最喜歡的連環漫畫是《花生》，如果我認真看，裡面有一些我能從眼前世界學到的有用教誨。《花生》就是一則接一則的傷心故事。

　　查理・布朗喜歡一個讀者從未見過的紅髮小女孩。查理・布朗的妹妹莎莉愛上奈勒斯，並說：「難道他不是最可愛的小東西？」但奈勒斯的愛卻留給他的毛毯。露西喜歡謝勒德，但謝勒德卻喜歡貝多芬。瑪西喜歡派伯敏特・佩蒂，但佩蒂喜歡查理・布朗；諸如此類的。

　　小男孩的我被公認是個笨蛋、班上小丑和怪胎，悲哀的我照顧自己的主要方式就是不斷阿諛奉承。我會模仿，有些模仿逼真到可在電話上冒充他人。我可以即興創作諷刺歌曲，並用鋼琴演出，或者以我出乎意料的女高音進行無伴奏合唱。我用襪子做出假鬍子；我把寶藏埋在後院，畫好藏寶圖後，再把寶藏藏到我姊妹可能發現的地點。我這麼愛找樂子別無他因：我感到悲傷。

　　我的天哪！

我在我爸媽賓州新鎮廣場郊區家中，躺在鋼琴下方的地板上，那時我第一次見到可怕真相的證據：我可愛的父母住在卡通宇宙中。查理・布朗和他的夥伴反而住在真實世界中，這群孩子生活的世界滿是得不到回應的愛。

你能聽到查理・布朗悲痛欲絕地朝天吶喊：「難道沒有任何人可以告訴我愛是什麼嗎？」

先生女士，讓我們歡迎乒乓。

請打燈。

而在同一個國度，骯髒的人在沙坑徘徊，整晚監看他們的汙水。

在《花生》宇宙的所有角色中，乒乓似乎是對人生最隨遇而安的人：當然，他渾身髒汙，能夠「引發一團沙塵暴」。小惡霸佩蒂和范蕾特不斷找機會讓乒乓出糗，但乒乓不願屈服。「你不會感到可恥嗎？」范蕾特讓乒乓照鏡子後這樣問他。「相反，」乒乓回應，「我沒想到我看起來這麼棒。」

在1954年9月的連環漫畫中，佩蒂提著水桶，打算「親自幫乒乓好好洗乾淨」。（在另一個世界，這可能被稱作「修復療法」。）不過當她找到乒乓時，他跟往常一樣坐在沙坑裡，而且乾淨得亮晶晶。佩蒂離開時還說「我想他終究還是有希望的」，然後你可以看到乒乓只有一半的身體保持乾淨，背對佩蒂的另一面仍然滿是髒汙。

雖然說舒茲晚年厭倦乒乓，一部分是因為除了這個基本笑話，難有乒乓的書寫材料，但也不難理解乒乓歷久不衰的魅力（在一項

《花生》民調中，他在受歡迎角色名單中排第五名）。他是這部連環漫畫中最接近整體禪意精神的人。「光是想到這件事，」查理·布朗在1959年11月的連環漫畫對范蕾特說，「遠方地面的沙塵吹到這邊，並落在『乒乓』身上！／這件事震驚了想像力！他可能帶來所羅門王（Solomon）、巴比倫國王尼布甲尼撒（Nebuchadnezzar）或成吉思汗（Genghis Khan）踏過的泥土！」

「說得對，難道不是嗎？」乒乓回答，「我突然覺得好像皇族！」

我躺在鋼琴下看著《費城公報》，心想如果能過這樣的生活也很好。

這使我對《花生》羨慕不已。

不過我仍舊想知道：乒乓從沒渴望保持乾淨嗎？或者他逐漸接受，無論他希望保持多麼純淨，這就是無法在短時間內發生？乒乓怡然自得的祕密在於他活在無欲無求的世界？或者他跟所有其他人都有相同追求，卻在小小年紀逐漸接受這種渴望只會帶來悲劇、苦難並遠離上帝？

我懷疑，就算這樣，我的靈魂永遠無法跟乒乓一樣純潔。

我跟貝絲坐在普利茅斯劇院（Plymouth Theatre）觀賞湯姆·史塔佩的戲劇時，我還未欺騙過她，至少如果你用相當高的出軌標準來看，還沒。除了在我心裡，我在各方面都對她保持忠誠；這樣說來，這跟乒乓確保佩蒂只看到他乾淨的一面，兩者並無太大區別。

早晨我躺在那裡，聽她睡覺時緩緩呼吸。這個時候，我想像自己以女人模樣敲貝絲房門，看著她吃驚的表情，然後她明白眼前這

個陌生的女人是她早就認識的人。我明白她會有什麼反應，不過：**你不會對自己感到可恥嗎？她肯定會想把我好好洗滌一番。**

相反，我可能會這麼回答，**我沒想到我看起來這麼棒。**若乒乓是你與自己奇怪面和諧相處的例子，那麼派伯敏特·佩蒂會是更好的案例。她和瑪西就讀的學校跟查理·布朗與他的朋友不同，她們的學校在小鎮另一頭。無論聲音低沉的老師為查理·布朗帶來什麼磨練，這些跟派伯敏特·佩蒂一比就顯得黯然失色了。她跟我一樣，幾乎各科都拿D-的成績，

她在校表現遜色的原因之一，就是她上課時幾乎都在睡覺。（以我來說，我小學時會保持清醒，但沒辦法拿獎學金，因為我醒著的時候都在看漫畫特技，包括一堂令人難忘的課，我在那堂課上假裝有大腦動脈瘤。）不清楚派伯敏特·佩蒂的苦難跟她家境是否有任何關係，但她跟我不同，她獨自生活，家中還有經常旅行的父親；她的母親在她年幼時就過世了。

她跟查理·布朗學校穿裙裝的女孩不一樣，我想可委婉稱呼派伯敏特·佩蒂是「男人婆」。她穿短袖上衣和長褲，或者也穿短褲；她是運動員，其實她每次都在查理·布朗的棒球隊打球，而且贏了（包括一場令人心碎的比賽，最終成績為51分比50分）。

派伯敏特·佩蒂跟其他女孩有鮮明差別，加上她的成績差以及家庭狀況，你會覺得她會很辛苦，並認為她會跟查理·布朗一樣，需要經常接受露西的心理治療；但佩蒂幾乎總是笑臉迎人、樂觀知足。除了乒乓（可能還有史努比），她是所有角色中最常保持樂觀的人。

而她的態度可能部分來自她無視周遭世界。我媽也會這樣，當我們以時速70英里在公路上與其他車道合併時，我媽通常不會看側鏡，因為她堅信「好心人永遠會讓道」。派伯敏特‧佩蒂相信一切事物並不如眼睛所見，多年來她始終認為史努比不是小狗，而是「那個長得很有趣的大鼻子小孩」；她認為史努比的狗屋是「查理‧布朗的賓館」；她認為「資優生」（gifted children）學校表示，她上學會收到禮物（gift），後來她還去上了小狗管訓課。

　　她那忘卻世界而自得其樂的模樣，非常像遺世獨立的乒乓，但她又跟乒乓不一樣，派伯敏特‧佩蒂的喜樂與平靜可能是因為她跟好朋友瑪西幾乎形影不離，瑪西對她有無條件的愛。瑪西是個奇怪的角色，在某些方面她是個好學生，跟她喜歡的對象不同；同時，派伯敏特‧佩蒂的不為所動，似乎又消磨了她的心。瑪西稱佩蒂為「先生」（sir），可能是出於尊敬，但也可能有其他意思。

　　瑪西戴眼鏡讓人看不到她的雙眼，我猜她看到其他人看不到的派伯敏特‧佩蒂。

　　在《蓋酷家庭》（*Family Guy*）中，爸爸葛痞德（Peter Griffin）拜訪朋友，也就是長大後的派伯敏特‧佩蒂，葛痞德說：「天哪佩蒂，這些年妳過得不錯嘛！」佩蒂回應：「這得歸功於我更棒的另一半。」而瑪西從左邊走出來並詢問：「先生，這是誰？」然後親啄一下佩蒂的臉頰。這是佩蒂和瑪西在20世紀應有的快樂結局，雖然回到我還在看連環漫畫的1960年代時，我沒想到她會有這樣的結局，佩蒂自己也沒料到會有這樣的結局。

　　在1980年2月的漫畫中，佩蒂終於在情人節約會當天獲得一吻，

吻她的人是《花生》宇宙中，除了瑪西之外似乎唯一了解她的人。

這個人自然就是乒乓。

後來查理·布朗和乒乓在討論派伯敏特·佩蒂的個性。「派翠西亞（Patricia）是個不一樣的女孩，」乒乓這麼想，「你知道她從來沒批評過我的外表嗎？」

而在佩蒂這頭，她深夜打電話給瑪西。「嗨，瑪西！是我！我知道現在是凌晨三點，但我睡不著……妳知道為什麼我睡不著嗎？／我戀愛了！」

這系列漫畫的最後一格，瑪西平躺在床上，滿臉疲憊與悲傷，「我確定妳會很開心的，先生。」瑪西回答，這肯定是漫畫史上最令人心碎的臺詞之一。

吻了夏倫之後，我與貝絲的關係並未持續超過一年。但那之後，我跟夏倫的感情在我吻了桑德琳（Sandrine）後並未維持太久，而在她之後，還有薩曼莎（Samantha）、南西（Nancy）和娜迪尼（Nadine）。我吻了所有這些女人，每次都知道我背叛了前一位，但同時又盼望能在這些關係中的某一段，找到勇氣讓別人認識我自己。

「我記得事情如何開始看起來不太一樣，」傑瑞米·艾恩斯在史塔佩的劇中說道，「在聖經希臘文中，了解是為了**做愛**。誰了解某某某。性知識。這就是情人間得以信賴彼此之事。不是認識彼此的身體，而是透過身體認識彼此，認識自我，認識那個真實的他和真實的她，**緊要關頭時就會脫下面具**。」

我跟貝絲分手後，長達三十三年沒再見過她。後來在2017

年，我在曼哈頓的晨邊高地（Morningside Heights）散步，接著準備返回河濱（Riverside）公寓，我妻子在那等我。她是迪爾德麗（Deirdre），今年我跟她一起慶祝結婚三十週年，其中十二年我們是夫妻，十八年則皆為妻子。

這時一張臉孔經過。

「貝絲？」我吶喊道，「貝絲？」

那名陌生人停下腳步，回頭看向我。我站在那裡，那名她愛過的二十四歲男孩，現在已經變成五十八歲的女人。她見到我後似乎很高興，我只是微笑以對。

「妳看起來很棒。」她說，我回答類似的臺詞，這得歸功於我更棒的另一半。我的婚姻排除萬難，雖然有兩個陰道，但最後跟我爸媽的婚姻差不多幸福。愛具有的改變力量並未治癒我變成女性的渴望，但別人完全了解我後，最終讓我脫下面具，踏上冒險並逐漸明白：迪爾德麗對我的愛將長存，就像瑪西對派伯敏特・佩蒂的愛。

大家一直想知道迪爾德麗如何適應這項變化。但以跨性別身分出櫃後，在某些方面反而是我面臨改變；我好不容易向我的愛人揭櫫的那神祕一面，結果卻幾乎是她早已知悉的一面。與乒乓的觀察如出一轍，迪爾德麗真的是不一樣的女孩，她從未批評過我的外貌。

貝絲和我站在116街和百老匯大街的轉角，就在巴納德學院（Barnard College）大門不遠處。我們談了各自的孩子，她的眼睛出了些毛病，我則戴著助聽器。我們在聊天時，哥倫比亞大學

（Columbia University）的學生魚貫經過我們，我三十年前欺騙這名甜美和藹的女人時，這些學生一個都還沒出生。

貝絲和我擁抱後各自離開，我的心非常充實。

我想到最後一次見到她時，那是我父親的喪禮，雨水沿著父親的骨灰罈滴落。

在乒乓吻了派伯敏特‧佩蒂後，他去找查理‧布朗；他身上揚起一波波沙塵。突如其來的愛情震撼了他的世界，但還是沒辦法將他變乾淨。

「我知道我不算非常潔淨，」乒乓表示，「看來我是沒辦法改了。」

Bar Nuts

酒吧與花生

LESLIE STEIN

萊斯莉・史坦

在酒吧工作，同樣的對話我
會重複很多遍……

很久以前，有人給我一些
當酒保的不錯建議：
找你喜歡的話題來聊，跟
裡面的人互動！他們只想
要一些可以分心的事。

今天天氣真差，
是吧？

是啊

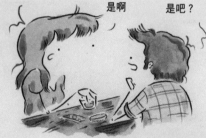

你最喜歡《花生》
裡的哪個角色？

卡通？
為什麼說這個？

只是好奇。

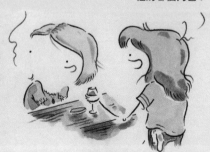

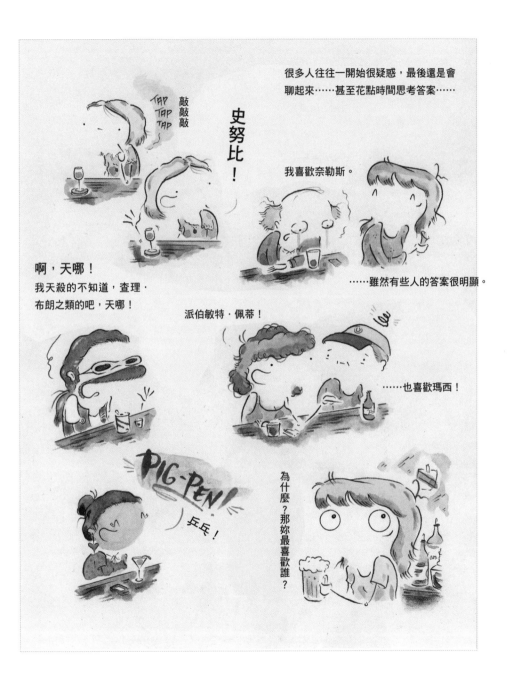

真實故事

幾年前我在曼哈頓中城約
會……我們沒做啥，就亂逛
一整天……

不然我們逛一下這間書店？

嘿萊斯！
那裡有一些花生公仔，
要買一隻嗎？

當然要！

你想要
哪個角色？

我不知道！
你挑！

才怪！
這是個考驗！

如果他挑露西，
我們就玩完了！

是糊塗塌客！

WOODSTOCK！

從小到大，
我最喜歡的一直都是
糊塗塌客。

他是 1967 年孵出來的小鳥，
不太會飛，
逗留下來後，
變成史努比的朋友和長久夥伴……
他經常外出自己冒險。

他在花生夥伴中最可愛最愜意，
他確實偶爾也會跟史努比吵架……
但他們最後總會來個和好大擁抱……

怎麼樣？喜歡嗎？

Two Ponies

兩隻小馬

強納森・法蘭岑
Jonathan Franzen

在1970年5月，美國國民兵（National Guardsmen）在俄亥俄州肯特州立大學（Kent State University）殺害四名示威學生的幾天後，我爸跟我哥湯姆（Tom）開始吵架。他們爭執主題不是越戰，這點他們兩人都反對；這次吵架可能同時牽涉很多不同事情，但最迫切的問題是湯姆的暑假工作。他是優秀的藝術家，天性一絲不苟，我爸鼓勵他，甚至可說是強迫他從那少數幾間有頂尖建築項目的學校做出選擇。湯姆故意從這幾間學校中選了最遠的德州萊斯大學（Rice University），第二年才從休士頓回家，而他在1960年代末期打滾於休士頓的年輕文化，促使他主修電影研究，而非建築。不過我爸幫他找了一份令人稱羨的暑假工作，是聖路易斯市（St. Louis）一間大

型土木工程公司「斯維德魯普與帕斯」（Sverdrup & Parcel），該公司資深夥伴萊夫‧斯維德魯普（Leif Sverdrup）上將在菲律賓時可是位陸軍英雄工程師。這對我爸來說並不容易，在斯維德魯普找人套關係，令他感到很不好意思。但是這間辦公室整體意識型態偏鷹派又一板一眼，往往不利於穿著喇叭褲的左派電影研究生；而且湯姆不想去。

他跟我待在樓上臥房分享心情，窗戶敞開，空氣中飄著每年春季就會出現的悶熱木屋味。我比較喜歡想像吹著沒味道的冷氣，但我媽個人的溫度體驗尤其符合便宜的暖氣和電費帳單，她自稱熱愛「新鮮空氣」，而窗戶通常會敞開直到美國國殤日（Memorial Day）。

我的床頭櫃上放了一本《花生珍藏》（*Peanuts Treasury*）的厚精裝書，其中彙整漫畫家查爾斯‧舒茲每日與週日的趣味作品。我媽前一年聖誕節把這本書給我，此後我睡前就會看這本書。就像美國多數的十歲小孩，我對這隻卡通米格魯史努比有豐富的個人情感。史努比是不像動物的孤獨動物，他與一大群不同物種一起生活，這或多或少也是我在家裡的感受。我兩個哥哥比較不像手足，反而更像是多出來的一對風趣準家長。雖然我有很多朋友，而且還是遵守規章的童子軍，但很多時候我都獨自一人跟動物說話。我很著迷英國作家艾倫‧亞歷山大‧米恩（A. A. Milne）、納尼亞（Narnia）和杜立德醫生（Dr. Dolittle）的小說，一讀再讀，而我收集絨毛娃娃的行為也逐漸與我的年齡不符了。我對史努比感到很親切，另一個原因是他也喜歡動物遊戲；他扮成老虎、禿鷹和山獅，還扮成鯊魚、

海怪、巨蟒、牛、食人魚、企鵝和吸血蝙蝠。他是完美又快樂的個人主義者，擔任自己荒謬幻想的主角，並沉浸於眾人目光之中。在這部充滿兒童的連環漫畫中，我把這隻小狗當成兒童看待。

我上樓睡覺時，湯姆和我爸在客廳談話。在深夜甚至變悶熱的時刻，我把《花生珍藏》放到一旁睡著後，湯姆突然衝進我們的房間。他諷刺大喊：「你們會度過這個難關！你們會忘了我！這樣更簡單！你們會忘記這件事！」

我爸在樓下某處，大聲嚷著聽不清楚的話。我媽在湯姆身後，靠著他的肩膀啜泣，求他住手、停下這一切。他拉開櫃子抽屜，重新收拾他最近才拿出的行李。「你們覺得自己想要我留在這，」他說，「但你們能熬過去的。」

那我呢？我媽懇求道，那強納森呢？

「你們會忘記我的。」

我是個微不足道而且很可笑的人，就算我當時敢從床上坐起來，我又能說什麼呢？「不好意思，我想要睡覺？」我身體平躺，睫毛也維持這樣的動作。之後還有進一步的激烈爭執，直到後來我可能真的睡著了。最後我聽到湯姆重步下樓，我媽崩潰哭喊，近乎尖叫的聲音在他背後逐漸轉弱：「湯姆！湯姆！湯姆！拜託！湯姆！」然後前門被用力甩上。

我家從沒發生過這樣的事情。我看過最嚴重的吵架是兩個哥哥在討論美國創作歌手弗蘭克・扎帕（Frank Zappa），湯姆很欣賞他的音樂，但有天下午大哥鮑勃（Bob）用某種高人一等的輕蔑態度反駁，讓湯姆也反脣相譏鮑勃最愛的樂團「至上女聲組合」（the

Supremes），最後演變成言語衝突。不過，我家從未上演哭天搶地和勃然大怒的場面。我隔天早上醒來後，前一晚的事情好像已經是好幾十年前的記憶，宛如夢境無法言喻。

我爸已經出門上班，我媽則不發一語幫我準備早餐。桌上的食物、廣播的短曲和走路去上學都顯得平凡無奇，但當天一切都沉浸在害怕之中。那週在學校尼布拉克女士（Miss Niblack）的課堂上，我們要為五年級的戲劇排演。那是我寫的劇本，其中有大量次要角色，還有一個我憑著自己記憶力創造出來的超級慷慨角色；場景在一艘船上，船上有一個沉默寡言的壞人叫做史苦巴先生（Mr. Scuba），他缺乏最根本的幽默、觀點或道德觀。我必須負責大部分對話，但就連我也不想演這個角色，我得對他的劣根性負責，而他的惡劣成為我當天整體恐懼的一部分。

春天本身就讓人感到害怕，生物界的暴動、「蒼蠅王」（Lord of the Flies）嗡嗡鳴響，還有不斷冒芽的泥土。那天放學後我沒在待在外面玩，我循著我的恐懼回家，到餐廳陪伴我媽。我問她，接下來我的課堂表演，爸會到鎮上嗎？鮑勃呢？鮑勃那時會從大學回家嗎？那湯姆呢？湯姆也會來嗎？我問了一連串貌似天真的問題，我就是一個渴望注意力的貪心小孩，永遠試圖將對話轉移到自己身上，有那麼一下子，我媽也給了我貌似天真的回答。然後她跌坐在椅子上，臉埋入雙掌間，開始低聲哭泣。

「你昨晚沒聽到任何聲音嗎？」她問。

「沒啊。」

「你沒聽到湯姆和爸爸在大吵大鬧？你沒聽到用力關門的聲音

嗎？」

「沒！」

她把我攬到她懷裡，或許這是我最害怕的事情，她抱我時我僵直站在那。「湯姆和爸爸大吵一架，」她說，「在你睡著之後。他們吵得很嚴重，湯姆拿了他的東西就離開家，我們不知道他上哪去了。」

「噢。」

「我以為我們今天可以得到他的消息，但他沒打電話，不知道他去哪，讓我快急瘋了，我真的要瘋了！」

我在她的懷抱中扭動。

「但這完全不關你的事，」她說，「這是他和爸爸之間的事，與你無關。我敢說湯姆不能去看你的表演，一定會覺得很遺憾。或者誰知道，說不定他週五就會回來看你的表演。」

「好吧。」

「但直到我們知道他的下落前，我希望你別跟任何人說他不見了，你能答應我不要告訴任何人嗎？」

「好，」我回應，一邊脫離她的擁抱，「我們可以開冷氣嗎？」

我沒注意到，但全國開始蔓延一種大流行病，在像我們這樣的市區中，許多青春後期的人突然變得狂暴不已，紛紛跑到其他城市做愛、不念大學，吃任何他們可以弄到手的東西，他們跟家長起衝突，還拒絕並破壞有關父母的一切東西。有一段時間，許多家長感到恐懼、疑惑並引以為恥，以致於每戶家庭，尤其是我家，皆自我

隔離並默默承受痛苦。

　　我上樓後，我的房間就像一間太過溫暖的病房。湯姆留下最顯眼的東西就是他貼在櫃側上的紀錄片《別回頭》（*Don't Look Back*）的海報，海報中巴布・狄倫迷幻搖滾的髮型總無法入我媽挑剔的眼。湯姆的床已經整理乾淨，那張床上的孩子已被這波大流行帶走。

　　在那個不安的季節，所謂的世代鴻溝撕裂了文化地景，當時舒茲的作品格外受到喜愛。前一年12月時，有五千五百萬名美國人收看《查理・布朗過聖誕》特別節目，而且尼爾森收視率還超過50％。音樂劇《查理・布朗是好人》（*You're a Good Man, Charlie Brown*）則是第二年在百老匯熱賣一空。阿波羅10號（Apollo X）太空人為第一次登月全面彩排時，便將太空船的指揮艙與登月艙分別命名為「查理・布朗」和「史努比」。刊載《花生》的報紙，讀者群超過一億五千萬人，《花生》系列也占滿熱銷榜，如果拿我自己的朋友當作指標的話，美國幾乎每間兒童房內都會有《花生》包裝廢紙、《花生》床單或《花生》牆壁掛飾。廣義來說，當時舒茲是地球上最知名的在世藝術家。

　　以非主流文化觀點來看，這部連環漫畫的方格才是唯一公平的事物。一隻戴護目鏡的米格魯坐在狗屋上想像在駕駛飛機，然後遭德國王牌飛行員「紅男爵」擊落，他跟經典小說《第22條軍規》（*Catch-22*）中划著橡皮艇到瑞典的約翰・約塞連（John Yossarian）上尉擁有相同的滑稽傻勁。比起美國前國防部長羅伯・麥納瑪拉

（Robert McNamara），難道美國聽奈勒斯‧潘貝魯特說話不會更好嗎？這是個戴花環小孩（嬉皮）的年代，而非戴花環成人的年代，不過這部連環漫畫同樣吸引美國成人。這部連環漫畫從不冒犯人（史努比從沒抬起單腳），而且背景是在一個安全吸引人的郊區，這裡的孩子都很乾淨、談吐文雅而且穿著保守，除了乒乓，他的形象受到美國搖滾樂團「感恩至死」（Grateful Dead）的歌手羅恩‧麥克南（Ron McKernan）愛戴。嬉皮與太空人、叛逆孩童與被拒絕的成人，在《花生》這裡都秉持一條心。

但我家是個例外。就我所知，我爸一生中從未看過連環漫畫，我媽對連環漫畫的興趣僅限於單格漫畫《女孩》（*The Girls*），漫畫中描述的對象與她同為中年已婚婦女，她們有體重問題、小氣、開車技術爛、不擅長在百貨公司討價還價，我媽從中得到源源樂趣。

我沒買漫畫書，甚至也不買《瘋狂》（*Mad*）雜誌，但我臣服於華納兄弟卡通以及《聖路易郵電報》（*St. Louis Post-Dispatch*）的連環漫畫版。我會先讀黑白頁面的連環漫畫版，跳過冒險漫畫《史蒂夫‧羅珀》（*Steve Roper*）和《朱麗葉‧瓊斯之心》（*The Heart of Juliet Jones*）的彩色版，然後看諷刺漫畫《小阿布納》，只為了印證自己看法，該部漫畫依舊不值一顧又令人討厭。而在背面全彩頁面，我會嚴格依照相反的喜好順序來看連環漫畫，我盡可能喜歡漫畫《白朗黛》中主角白大梧（Dagwood Bumstead）的深夜零食，並努力忽略《泰格》（*Tiger*）中的泰格（Tiger）和南瓜頭（Punkinhead）是現實生活中我不喜歡的那類骯髒又魯莽的小孩，最後我才會享受我最喜歡的連環漫畫《公元前》（*B. C.*）；這套由

強尼‧哈特（Johnny Hart）創作的漫畫有穴居人的幽默。哈特描繪一隻不會飛的鳥與一隻烏龜的友誼，從中擠出好幾百次惡作劇，而這隻烏龜老是因企圖獲得不屬於烏龜的敏捷與靈活而苦；債務總以貝殼支付，晚餐總是某種動物的烤腿。每次我看完《公元前》，也把這份報紙看完了。

我爸媽沒買另一份聖路易報紙《聖路易環球民主報》（*St. Louis Globe-Democrat*），所以上頭的漫畫對我來說似乎乏味而陌生。《女巫希爾達》（*Broom Hilda*）、《放克‧溫克賓》（*Funky Winkerbean*）和《家庭馬戲團》都倒人胃口，就像是內褲半露的小孩，褲頭上還刷上「卡提爾」（CUTTAIR）的字樣，我們家遊覽加拿大國會時，我全程都盯著那個字樣看。雖然《家庭馬戲團》完全不有趣，但內容顯然來自某些真實家庭，他們的居家生活滿是溼黏黏的寶寶，而且目標讀者也擁有相同的體會，這讓我認為所有人都覺得《家庭馬戲團》很歡鬧。

當然，我很清楚《環球民主報》上的卡通很遜色的原因：刊登《花生》的那份報紙不需要任何其他優秀的連環漫畫了。說真的，我當時願意把整份《郵電報》拿來交換舒茲每日一篇的漫畫；只有我們看不到的《花生》才談論真正重要的事情。我一直相信《花生》中的小孩是真的小孩，他們比我任何街坊鄰居都更鮮活又更有趣，但我還是相信他們的故事屬於童年宇宙的故事，而且比我自己的童年更充實更具說服力。《花生》小孩不像我跟我的朋友玩兒童足球和手球，他們有真的棒球隊、真的足球設備和真的打架。他們與史努比的關係更精采，不像我被鄰居小狗追逐和被咬的關係。那

些難以置信的小災難天天降臨到他們身上，這些災難通常牽扯到新單字。像是露西「被青鳥排擠（blackball）」；她把查理・布朗的槌球打得太遠，害查理・布朗必須到電話亭打電話給其他球員；露西給查理・布朗一份簽署文件，裡面提到她發誓不會趁查理・布朗踢足球時把足球拿起來，但最後一格露西卻說，「這份文件的奇怪之處」就是「它從未獲得公證」。當露西把謝勒德玩具鋼琴上的貝多芬像打碎時，讓我覺得又奇怪又好笑的是，謝勒德有一個櫃子擺滿一模一樣的貝多芬像以供替換，但我盡可能相信這是人之常情，因為舒茲把它畫出來了。

除了《花生珍藏》，我很快又加入另外兩本一樣厚重的精裝書選，分別是《重溫花生》（*Peanuts Revisited*）和《花生經典》（*Peanuts Classics*）。一個好心的親戚曾送我一本美國牧師蕭脫特（Robert Short）的暢銷書《花生福音》，但我的興趣依舊不減。《花生》並非福音的入口，它就是我的福音。

第一章第1～4句談幻滅：查理・布朗經過紅髮女孩家門口，那是他永遠無法開花結果的暗戀對象，他坐在史努比旁邊說：「我希望我有兩匹小馬。」他想像牽一隻小馬交給紅髮女孩，與她並騎到鄉間，然後與她共坐在樹下，接著他突然皺眉問史努比：「為什麼你不是兩隻小馬？」史努比翻了翻眼睛，心想：「我知道我們會找時間辦到的。」

又或者在第一章第26～32句描述禮節的奧妙：奈勒斯向社區每個人炫耀他的新手錶。「新手錶！」他驕傲地告訴史努比，而史努比猶豫一下子後舔了錶。奈勒斯怒髮衝冠，「你舔了我的手錶！」

他大喊，「它會生鏽！它會變綠色！你毀了它！」史努比則看起來有些疑惑，心想：「我以為不舔手錶才顯得失禮。」

在第二章第6～12句談論小說：奈勒斯一直煩露西，不斷哄騙並懇求她念故事給自己聽，為了讓奈勒斯閉嘴，露西抓了一本書隨便翻到一頁說道：「有一個人出生，他活著，他死了。結束！」露西把書丟到一旁，而奈勒斯則心懷敬意拾起這本書，「多麼吸引人的故事，」他說，「幾乎讓人想要認識這個人。」

像這樣完美的愚蠢、如佛教心印般的奧祕，深深吸引著只有十歲的我。但很多更精心安排的橋段，尤其是查理·布朗遭羞辱與孤單的心情，只讓我留下同病相憐的印象。查理·布朗參加他很期待的班級拼字比賽，他要拼的第一個字就是「迷宮」（maze），他帶著自信微笑，拼出同音但無意義的「M-A-Y-S」。全班哄堂大笑，他轉身回到位置將臉埋進書桌，老師問他怎麼回事時，他朝老師大吼，最後被送到校長室。從舒茲的《花生》可充分意識到，每場有贏家的比賽，若沒有二十人或兩千人輸掉比賽，總會出現一名輸家，但我個人喜歡獲勝，而且我不懂為什麼要對輸家感到大驚小怪。

在1970年春季，尼布拉克女士班上在教同音異義字，並準備舉行她的「同音字拼字大賽」。我跟我媽亂無章法地練習一些同音字，迅速念出英文同音的「雪橇」（sleigh）跟「殘殺」（slay），或者「泥坑」（slough）跟「沼地」（slew），學習方式就像其他小孩七零八落地把壘球丟到中外野一樣。對我來說，過程中唯一有趣的問題就是誰會在拼字大賽拿下第二名。那一年有一個新孩子來到我們班，一個身材矮小的黑髮認真狂人克里斯·托茲科（Chris

Toczko），在他看來，他跟我是學業競爭對手。只要你不來招惹我，我就是個十足乖巧的好男孩。困擾的是托茲科並不曉得，基於自然權利，我才是班上最優秀的學生，不是他。在拼字比賽那天，他還來嘲笑我，他說他做了很多準備，他會打敗我！我低頭看著這個煩人精，不知如何回應，顯然，我對他的重要性高過他對我的重要性。

拼字比賽開始後，大家都站在黑板旁邊，尼布拉克女士念出一組同音字的其中一個，班上同學答錯就會坐下。托茲科一臉蒼白一邊發抖，但他知道他的同音字；他是最後一個還站著的孩子，除了我，這時尼布拉克女士念出「騙子」（liar）。托茲科一邊發抖一邊試著拼字：「L……I……」我知道我已經打敗他了，我不耐煩地等著，而他咬牙擠出最後兩個字：「E……R？」

「很遺憾，克里斯，沒有這個字。」尼布拉克女士說道。

我帶著勝利的張狂大笑，我甚至沒等托茲科坐下，就邁步向前念出：「L-Y-R-E！七弦琴，這是一種弦樂器。」

我沒真的懷疑自己能贏，但托茲科比賽前對我嘲弄一番，讓我熱血沸騰。我是班上最後一個發現托茲科崩潰的人，他的臉漲紅然後開始哭泣，生氣堅稱「lier」是個單字，那是一個字沒錯。

我才不管那是不是單字，我知道自己的權利。不管理論上「liar」有多少個同音字，尼布拉克女士顯然想聽到「lyre」這個字。托茲科的淚水讓我覺得困擾又失望，我拿起班上字典讓他看清楚「lier」這個字不在其中。最後就是托茲科和我都被送到校長室，

我之前從沒去過。我對於校長巴內特先生（Mr. Barnett）的

辦公室有一本《韋伯國際未刪減版字典》（*Webster's International Unabridged*）很感興趣。托茲科體重幾乎只比那本字典重一點點，他用雙手翻開字典，翻到「L」字詞的頁面，我與他並肩站著，看著他那顫抖的小食指指著的地方：lier，名詞，**躺著的人**（等人中埋伏）。巴內特先生當場宣布我們倆並列拼字大賽贏家，這種妥協對我來說似乎不太公平，因為再比一輪，我肯定能宰掉托茲科。不過他突然爆哭嚇壞我了，所以我覺得這樣也好，就這麼一次，讓別人一起贏吧。

拼字大賽幾個月後，暑假才剛開始，托茲科跑到格蘭特路（Grant Road）上被車撞死了。我當時對世間的殘酷所知不多，主要認識來自幾年前的一次露營，當時我把一隻青蛙丟進營火，看著牠蜷縮再從木頭平坦的那面滾落。我對那隻青蛙枯縮和滾動的記憶自成一格，有別於我的其他記憶。那就像是我心中一顆討厭的原子，滔滔不絕地指責著我。我媽不清楚我和托茲科的競爭，當她告訴我托茲科過世的時候，我感受到類似的指責。她在哭泣，也為幾週前湯姆的不告而別哭泣。她要我坐下來，寫封慰問信給托茲科的媽媽。我很不習慣思考除了我以外的人心情如何，但不可能不考慮到托茲科太太。雖然我從未見過她本人，但接下來幾週我不斷想像她受苦的模樣，鮮明到我幾乎見到她一樣：一個嬌小瘦弱的黑髮婦女，哭泣的樣子與她兒子如出一轍。

「我做的一切事情都讓我感到罪惡。」查理・布朗說道。他在海邊，剛丟了一顆小圓石到水中，而奈勒斯發表意見：「丟得

好……那顆石頭花了四千年才上岸，現在你又把它扔回去了。」我對托茲科感到愧疚，我也對那隻小青蛙感到愧疚。

我對我媽似乎最需要我時逃避她的懷抱感到愧疚。我對亞麻衣物衣櫃那些堆疊在底部的毛巾感到愧疚，那些是很少使用而且比較舊薄的毛巾。我對於偏愛我最棒的兩顆射擊彈珠感到愧疚，一顆是紅色硬瑪瑙，另一顆是黃色硬瑪瑙，它們是我的國王和皇后，我愛它們更勝嚴格階級底層的其他彈珠。我對我不喜歡玩的桌遊感到愧疚，像是威利叔叔（Uncle Wiggily）、美國總統選舉（U.S. Presidential Elections）、美國州遊戲（Game of the States），有時我朋友不在時，我會打開紙盒查看裡面的紙卡，希望不會忘記這些遊戲太多。我對於無視四肢僵硬而且粗糙掉毛的熊先生娃娃感到愧疚，它不會發聲，與我其他絨毛動物娃娃放在一起也格格不入。為了避免對他們產生罪惡感，我會依照嚴格的每週計畫，每晚輪流跟其中一隻娃娃睡覺。

我們會嘲笑臘腸狗在我們的腳上騎乘，但我們這個物種本身甚至比想像中更自我中心。一個物體再怎麼像「其他物種」（Other），還是可以將之擬人化並迫使它與我們對話；不過有些物體更能通情達理。熊先生的問題在於，它比其他動物娃娃更逼真更像熊，它有鮮明可怕的野獸模樣，不像我其他沒有臉的絨毛娃娃，它絕對是「其他物種」，難怪我很難對它談心。一隻舊鞋都比英國演員卡萊・葛倫（Cary Grant）的相片，更容易注入漫畫性格；版面越空白，越容易注入我們自己的形象。

我們的視覺皮質讓我們可以迅速辨識出臉孔，並迅速刪除表情

上的大量細節，把焦點放在重要訊息上：這個人快樂嗎？憤怒？還是害怕？每張臉可能有很大差異，但一個人臉上的傻笑跟另一個人的傻笑卻很相似；傻笑是種概念，而非圖像。我們的大腦就像漫畫家，漫畫家也像我們的大腦，那些經過簡化、誇大的次要臉部細節呈現出漫畫重要概念。

美國漫畫家史考特・邁克勞德（Scott McCloud）在他的卡通論述《理解漫畫》（*Understanding Comics*）中指出，談話時你對自己的形象跟你溝通對象對你的印象有很大差異。你的溝通對象可能出現一般的笑容與皺眉，這可能有助你辨識對方的情緒，但對方同時也有著特定形狀的鼻子、膚色和頭髮，這些特徵不斷提醒你對方是「其他人」。相對而言，你會覺得自己的臉充滿漫畫般的表情；你覺得自己在笑的時候，會想像這是漫畫般的微笑，不會想到整體的皮膚、鼻子和頭髮。確切來說，卡通人物的表情具有簡單與普遍性，沒有其他人的獨特特色，這讓我們愛上這些卡通人物，一如愛我們自己。現代世界最受歡迎（最多獲利）的臉孔往往是相當基本又抽象的卡通：《米老鼠》、《辛普森家庭》、《丁丁歷險記》，以及其中最簡單的人物，差不多一個圓、兩個點和一些橫線，他就是查理・布朗。

舒茲一直以來只想當漫畫家。他1922年出生於美國明尼蘇達州聖保羅市，他是家中獨子，父親為德國裔，母親則出身自挪威世家。與舒茲有關的現有文學作品中，多半在描述他早年經歷過查理・布朗的創傷：他的身形瘦小、有青春痘、在校不受女生歡迎，

他的大批繪圖莫名遭拒，不能放在高中畢業紀念冊上；以及幾年後，他向現實生活中的紅髮女孩唐娜‧強森求婚遭拒。舒茲以幾近憤怒的語調談論他的年少時期，「我花了很長的時間才變成人類。」他在1987年這麼告訴訪談者。

很多人認為我很女性化，但我討厭被這樣看待，因為我真的不是娘娘腔。我不算強壯，但……我很擅長任何丟擲、打擊、接住之類的運動。我討厭游泳和翻滾那類的運動，所以我真的不是娘娘腔。〔……但是〕教練很沒包容心，不是每個人都有課上。所以我從來不覺得自己有多厲害，我從來不覺得自己好看，高中也從沒約會過，我心想，誰會想跟我約會呢？因此我就不費心想了。

舒茲也「不費心思考」上藝術學校，他說，待在很多比他更會畫畫的人周圍，只會讓他失去信心。

舒茲入伍陸軍前夕，他的母親死於癌症；舒茲後來描述他痛失母親後，這項創傷幾乎未曾復原。基本受訓時，他的心情陰鬱、孤獨而悲傷；不過長期下來，陸軍卻有利於他，他後來回憶，他服役時還是個「什麼都不是的人」，而他結訓時成為中士，負責管理機關槍中隊。「我心想，天哪，如果這樣還不算男人，我不知道怎樣才算。」他說，「我覺得自己很棒，大概維持了八分鐘，之後我又變成現在的我。」

戰爭結束後，他回到兒童時期的社區與父親同住，他逐漸密集參與基督教青年團隊，並開始學習畫小孩；在他的餘生，他幾乎未

曾畫過成人。他避開成人惡習，不飲酒、不抽菸也不罵髒話，他花越來越多時間著作，描繪他想像的院子和他童年時期的玩樂空地。他保有絕對的顧慮與克制，這點也很像孩子。即使他後來成名有影響力，他還是不願意要求《花生》有更彈性的安排，因為他認為這對忠實讀者不公平。他也覺得畫諷刺漫畫不是公正之舉。（「如果某人有個大鼻子，」他說，「我想他們一定很懊惱自己的大鼻子，那麼我要在討人厭的諷刺漫畫中向誰說這件事呢？」）他不滿意《花生》的名字，這是他的編輯在1950年為這部連環漫畫取的名字，直到他晚年依舊討厭這個名字。「把這部畢生努力的作品取為像《花生》這樣的名字，真的很羞辱人。」他在1987年這麼告訴訪問者。當被問到也許經過三十七年能緩解這份侮辱感，舒茲回答：「不，不，我耿耿於懷呢，孩子。」

舒茲的漫畫天賦來自他的心理創傷嗎？當時這名中年藝術家肯定滿懷憤恨與恐懼，看起來似乎可歸因於早年創傷。他越來越常受到憂鬱和孤寂所苦（「只要提到飯店就讓我發冷。」他曾這樣告訴他的攝影師），他最後終於離開家鄉明尼蘇達州，開始在加州複製他的舒適圈，他自己打造一座溜冰場，那邊的零食吧就叫做「溫暖小狗」（Warm Puppy）。到了1970年代，他甚至不願意搭飛機，除非有他的家人陪同。這似乎是創造絕佳藝術的典型病理學案例：我們的英雄在青少年時期受創傷，他在《花生》的孩童世界尋求永久庇護。

但如果舒茲選擇當一名玩具商，而非藝術家呢？他當時還會過上如此孤獨而且情緒紊亂的生活嗎？我想不會。我猜舒茲若成為玩

具商，他會找到正常的生活方式，就像他在軍中服役時一樣。他會盡一切力量幫助家庭，他會請醫生開鎮定劑煩寧（Valium）給他，也會在飯店酒吧小酌幾杯。

舒茲不是因為受苦才成為藝術家，而是因為他是藝術家才受苦。他持續選擇藝術而非舒適的生活，五十年來每天絞盡腦汁畫一篇連環漫畫，並為此付出高昂精神費用；而這恰好與脆弱相反，只有精神支柱和聖人才會做出這樣的選擇。舒茲早期的悲傷宛如是他晚年豐收的「來源」，這是因為他保有天賦與彈性，能從悲傷中發現幽默。幾乎每名年輕人都有悲傷的體驗，舒茲童年的特別之處不在於他承受的苦難，而是他早年就愛上漫畫，又有繪畫天分，而且有愛他的父母全心全意的關照。

每年2月，舒茲畫一篇查理．布朗沒收到任何情人卡片的連環漫畫。謝勒德在其中一段，痛斥范蕾特試圖在情人節過後幾天才把不要的情人節卡片，拿來搪塞查理．布朗，這時查理．布朗把謝勒德推到一旁，一邊說：「別插手，我接收了！」但是舒茲談論他自己童年的情人節卡片時，卻有相當不同的體驗；他說一年級時，母親幫他準備情人卡給班上每名同學，這樣就不會有人沒收到卡片而被冒犯，不過他太害羞不敢在班上同學面前把卡片放進信箱，最後他又把所有卡片帶回家交給母親。這個故事乍看像是1957年的連環漫畫，查理．布朗從籬笆縫偷看游泳池充滿快樂的小孩，之後自己慢慢走回家坐在一個水桶裡面。但舒茲跟查理．布朗不同，舒茲有個全職母親，她讓他選擇交出整個水桶。一個小孩若因沒收到情人節卡片而深受傷害，長大後可能沒辦法畫出可愛的漫畫，闡述總是收

不到情人節卡片的痛苦。這讓人聯想到美國漫畫家羅伯特‧克朗姆（R. Crumb），若有像這樣的孩子，他可能反而會畫出如同女陰的情人節箱子，先吞噬掉他的情人節卡片，然後再吞掉他。

　　這裡不是說這些角色都不是舒茲的化身，包括憂鬱又頻頻失敗的查理‧布朗、自私愛欺負人的露西、哲學怪咖奈勒斯，以及對琴如痴如醉的謝勒德（他在一架八度的玩具琴上實現他的貝多芬抱負）。只不過他真正的第二個自我顯然是史努比：這個變化多端的頑皮蛋之所以自由自在，因為他衷心相信自己令人喜愛；這名變化萬千的藝術家基於純粹的喜悅，搖身變成一架直升機、曲棍球球員或米格魯老大（Head Beagle），但又在那一剎那，在他的精湛演技還沒來得及讓你出神忘我前，他又變成那隻只想吃晚餐的小狗。

　　我從沒聽我爸說過笑話。有時他回想一名業務同事7月在德州達拉斯（Dallas）一間餐廳點餐時，要了一杯「蘇格蘭威士忌和可樂」和一份「福蘭德」（flander）魚片〔音似「比目魚」（flounder）〕；他可以笑自己的尷尬、笑他在辦公室的失言、笑他在居家裝潢犯下的愚蠢錯誤，但他骨子裡一點也不糊塗。他會畏縮或皺臉來回應別人說的笑話，我小時候告訴他一個我編造的故事，一間垃圾運送公司宣稱自己「香味違規」（fragrant violations）〔音似「公然違規」（flagrant violations）〕。他搖了搖頭，面無表情地說：「不太合理。」

在另一個經典的《花生》漫畫中，范蕾特和佩蒂分站在查理‧布朗兩邊齊聲辱罵：「回家！**我們不希望你在旁邊！**」他眼睛盯著地上拖著步伐離開，范蕾特則評論道：「查理‧布朗有一點很奇怪，你幾乎從沒看他笑過。」

我爸陪我玩丟球的次數屈指可數，他丟球時像是想要甩掉一塊爛水果一樣，他接我丟回的球時手掌會成呈現奇怪姿勢。我從沒看他碰過足球或飛盤，他的兩大娛樂是高爾夫球和橋牌，而他享受娛樂時，也不斷重複確認他對其中一項不拿手，另一項則老走霉運。

他只希望別再當個孩子。他的父母是19世紀的斯堪地那維亞人（Scandinavians），他們相信英國政治哲學家湯瑪斯‧霍布斯（Thomas Hobbes）提出的奮鬥觀，並克服明尼蘇達州中北部的沼澤。他的哥哥受歡迎又有魅力，年輕時在一次狩獵意外中溺斃；而他那古怪又被寵壞的漂亮妹妹有個獨生女，那名女孩在二十二歲時因車禍身亡。我爸的雙親也死於一場意外車禍，不過卻是在不斷禁止、要求並批評他的五十年之後。他從未以嚴厲字詞來描述他的父母，但也從沒說過好話。

他很少跟我聊他的童年故事，他談到他的小狗叫蜘蛛（Spider），也說了他在帕利塞德（Palisade）的朋友，帕利塞德是他的父親叔伯一起在沼澤地所興建的迷人小城市。地方高中距離帕利塞德八英里，為了上學，我爸在供膳宿舍住了一年，之後換開他父親的福特A型汽車（Model A）通勤；他下課後就是變成社會上隱形的無名小卒。他班上最受歡迎的女孩羅梅勒‧艾瑞克森（Romelle Erickson）本來預計擔任畢業生代表，但我爸告訴我好多次，當時學

校的「社交咖大吃一驚」，因為最後由「鄉村男孩」「哪位艾爾」（Earl Who）奪得這個頭銜。

我爸1933年註冊明尼蘇達大學，他的父親與他一起前去，並在入學登記的隊伍前面宣布：「他將成為土木工程師。」而我爸餘生因此坐立不安；他三十幾歲時苦惱是否要讀醫學；他四十幾歲時有機會成為一家承包公司的合夥人，但我媽一直很失望的是他沒有足夠勇氣接受；他五、六十歲時勸告我，永遠不要讓企業剝削我的天賦。但是到頭來，他卻花了五十年光陰做著他父親要他做的工作。

他過世後，我發現他的幾箱文件，多數文件令人失望地未揭露更多內容，他的童年僅留下一包棕色信封袋，裡面放了厚厚一疊情人節卡片。有些卡片單薄未署名，有些比較精緻，有些是皺紋紙硬卡或立體折疊卡片，有幾封來自「瑪格麗特」（Margaret）的卡片裝在完整的信封裡，風格涵蓋鄉村維多利亞風格和1920年代的藝術裝飾。卡片署名多半來自跟他同齡的男孩女孩，有些來自堂表親，有一張署名他的妹妹，全都是小學生生硬的字跡。感情最豐富的卡片來自他的摯友瓦特・安德生（Walter Anderson），但任何箱子裡都沒有來自他父母的情人卡片，也沒有父母寫給他的卡片或紀念品。

我媽說我爸「太敏感」，她的意思是很容易傷到他的心，但這份敏感度也包括我爸的身體。我爸年輕時，一名醫生對他進行針刺檢測，發現他「幾乎對一切東西」過敏，包括小麥、牛奶和番茄。另一名辦公室在五格長階梯上方的醫生幫我爸量血壓，並立刻宣布他不適合對抗納粹（Nazis）。當我問我爸為何沒從軍參戰時，他大概都這樣回應我，一邊聳肩怪笑，好像在說：「我能怎麼辦？」甚

至在我青少年時，我就注意到他因為未服役，而加深他的社交尷尬感和敏感度。不過他來自愛好和平的瑞典家庭，他很開心能免役。他很開心我跟我哥大學延畢，而且籤運很好。在他那些參加戰爭的同事中，他像是邊緣人，不敢談起越南的話題；私下在家他會一再表明，如果湯姆抽到爛籤，他會親自把湯姆載到加拿大。

湯姆是家中老二，跟我爸宛如同一個模子刻出來的。湯姆有次碰到有毒常春藤，嚴重到像得了麻疹；他的生日在10月中，經常是班上年紀最小的那位。湯姆高中時唯一的約會，緊張到忘記帶棒球票券，他跑到室內時把汽車放在街上空轉；車子滑下山坡、撞過路邊緣石，掃掉兩層露臺花園，最後停在鄰居家門前草地上。

在我看來，這只會增添湯姆的神祕性，這輛車竟然還可以開，而且毫髮無傷；在我眼裡，他和鮑伯都不可能犯下任何錯。他們是吹口哨和西洋棋專家，修繕和文筆都超級棒，而且是唯一會跟我說各式各樣的趣聞和數據的人，讓我可以拿來跟朋友說嘴。湯姆在學校的《青年藝術家的畫像》（*A Portrait of the Artist as a Young Man*）書上頁邊空白，畫了兩百頁的翻頁動畫，一個拿著竿子的撐竿跳高選手跨欄後以頭著地，後來被筆繪線條簡單的急診人員用擔架抬走。這對我來說就是電影藝術與科學的巨作，但我爸告訴湯姆：「你會成為很好的建築師，這裡有三間學校讓你選。」他又說：「你接下來要去土木工程公司斯維德魯普工作。」湯姆消失了五天後，我們才收到他的消息，我們週日禮拜後接到他的電話，當時我們坐在有窗戶的門廊，我媽一路跑進屋內接電話。她聽起來欣喜若狂又鬆了一口氣，我都有點為她感到尷尬。湯姆搭便車回到休士

頓，他在連鎖教堂炸雞（Church's fried-chicken）店炸東西，希望存夠錢去科羅拉多州（Colorado）找他的好友。我媽不斷問他什麼時候回家，並向他保證家裡歡迎他，而且他不用去斯維德魯普工作；但就算沒聽到湯姆的回答，我也感覺得出來，他現在完全不想和我們有交集。

舒茲常這麼說，這部連環漫畫的目的就是賣給報紙，讓大家笑開懷。乍聽之下，他可能是自我謙虛，但實際上這是忠誠誓言。波蘭裔美國籍作家以撒·巴什維斯·辛格（I. B. Singer）發表諾貝爾演講時表示，小說家的首要使命是當個說故事的人，他沒說「只是名說故事者」，而舒茲也沒說「只是要讓大家笑」。舒茲忠於想要從有趣版面找樂趣的讀者，抗議全球飢餓，聽到像「性交」（nooky）這樣的字就哈哈大笑，幾乎任何事情都比真正的喜劇還輕鬆。

舒茲從未停止嘗試營造幽默感，不過他大概從1970年開始，從積極營造幽默感轉變成憂鬱的白日夢。這時的史努比世界出現乏味插曲，不好笑的小鳥糊塗塌客和不討喜的米格魯史派克都紛紛出場；還有一些不斷出現的沉重安排，例如瑪西堅持要稱派伯敏特·佩蒂為「先生」。到了1980年代末期，這部連環漫畫安靜到許多像我這樣的年輕朋友，似乎都對自己成為粉絲感到疑惑。後來《花生》選集再版忠於原著，納入許多史派克和瑪西，但也無濟於事。那三本在1960年代充分展現舒茲天賦的精裝版已經絕版。

對舒茲名譽傷害更大的是他自己媚俗的周邊商品。即使在1960年代，你也必須奮力撥開這隻溫暖小狗的相關產品才能接觸到喜劇；後來《花生》電視特別節目營造的可愛感讓我覺得焦慮困惑。《花生》一開始之所以為《花生》是因為其中的殘酷與失敗，但是每張《花生》問候卡、廉價飾品和太空船，卻呈現某個人皺巴巴的甜甜笑容。嚴格來看，在這個價值數十億美元的《花生》產業中，一切事物都違背舒茲身為藝術家的身分。舒茲遠超過一開始就大量生產媚俗產品的迪士尼工作室，他逐漸被視為藝術界的商業貪腐象徵，遲早會將笑臉畫在所有觸及之物上。粉絲本想看到身為藝術家的他，卻看到一名商人。他為什麼不是兩隻小馬呢？

但是如果你對《花生》的記憶比你自己的人生回憶更鮮明，實在很難拒絕這部連環漫畫。查理・布朗去夏令營時，我想像自己也跟著去了。我聽到他試圖和夏令營夥伴聊天，對方躺在沙坑不發一語，除了「閉嘴讓我自己待著」。我看著他終於再次返家，他向露西大喊：「我回來了！我回來了！」露西給他一副很無聊的表情，反問：「你有出門嗎？」

我在1970年暑假自己去夏令營。當時出現一起個人衛生的驚人情況，似乎是因為我在某種有毒藤蔓上尿尿，導致接下來幾天我以為我有致命腫瘤或青春期發育，但除此之外，我的夏令營體驗跟查理・布朗不相上下。夏令營最棒的一部分是我要回家時，在基督教青年會（YMCA）停車場看到鮑勃坐在他的福斯卡門（Karmann Ghia）新車內等我。

當時湯姆也已經返家，他成功抵達科羅拉多州的朋友家，但他

朋友的爸媽對收留別人逃家的兒子感到不滿，又把湯姆送回聖路易斯市。表面上我很興奮他回家，其實我在他身邊感到難為情，我怕如果我跟他說出他的毛病和我們的隔離狀態，可能會讓相同情況重演。我想，生活在《花生》世界，憤怒但很有趣，不安也很可愛。我擁有的《花生》書中，年紀最小的孩子莎莉‧布朗有段時間不斷長大，後來長到一個程度就沒再成長。我希望我家中每個人都能共處，不要有改變；但湯姆逃家後，我們一家五口好像突然之間面面相覷，不曉得為什麼我們要待在一起，然後找不到好的答案。

在接下來的幾個月，我爸媽的爭執第一次變得清楚可聞。我爸在涼冷夜晚回家後，抱怨家裡「很冷」；我媽反擊，如果你整天做家事，就不會覺得家裡冷了。我爸走到餐室調整恆溫器，大幅調動至淺藍色弧度的「舒適區」，介於華氏72度到78度之間（約攝氏22.2度到25.5度）；我媽說這樣她會太熱。我懷疑舒適區溫度是指夏天的冷氣，而非冬天的暖氣，但我一如以往決定不說話。我爸把溫度調到華氏72度就回去休閒室，那裡恰好位在壁爐上方。一片平靜之後，接下來是大爆炸。無論躲在家裡哪個角落，我都能聽到我爸咆哮：「不要碰那該死的恆溫器！」

「艾爾，我沒碰！」

「妳碰了！又碰！」

「我甚至沒想要去動它，我只看了它一眼，我沒打算調動！」

「又來了！妳又動它！我把它調到我想要的溫度，現在你又把它調降到華氏70度！」

「好，就算我稍微調動溫度，我肯定是無心的，如果你整天在

廚房忙碌，你也會很熱。」

「我在漫長工作一天後，只求溫度能調到舒適區。」

「艾爾，廚房很熱，你不知道，因為你從不待在廚房，但這裡太熱了。」

「舒適區的**最低溫度**！中間也不行！最低溫度！這不是太過分的要求！」

我開始思考為什麼「像漫畫」會是個貶抑詞，我花了大半輩子才把我爸媽的互動當作漫畫般看待，並更巧妙地把這變成我的個人卡通：這真是一大勝利。

我爸最後靠科技處理溫度的問題，他買了一臺小型電暖器放在休閒室的椅子後方，他冬天坐這時經常抱怨背後的八角窗會漏風。一如我爸過去買的設備一樣，這臺電暖器是個可悲的便宜小物，耗電不說，電扇低聲隆隆，橘色開口處像微笑般亮著黯淡光線，每次運轉時都會遮蓋對話聲並傳出燒焦味。我高中時，他又買了另一臺比較安靜、昂貴的機型。有一天傍晚，我媽跟我開始回憶起那臺舊電暖器，嘲諷我爸對溫度的敏感度，開玩笑談著那臺小電暖器的問題、冒煙和隆隆聲，我爸憤而離席。他覺得我們聯合起來對付他，他覺得我很過分，確實如此，但我也一直寬容待他。

看不清的露西

麗莎・比恩巴赫
Lisa Birnbach

　　1967年3月音樂喜劇《查理・布朗是好人》在紐約東村（East Village）80劇院首演，這部音樂喜劇演出四年後才進入百老匯。在這部音樂喜劇成為地方劇院和全球中學的主要演出前，它就已經很酷了，那種外百老匯音樂劇的酷。《花生》不再只是你爸幫你從晚報留下的連環漫畫，它也在鬧區獲得聲望。原班人馬中，由美國演員格里・布爾霍夫（Gary Burghoff）飾演查理・布朗，他後來也參演美國電視喜劇《外科醫生》（*M*A*S*H*）；鮑勃・巴拉班（Bob Balaban）飾演奈勒斯；雷瓦・蘿絲（Reva Rose）飾演露西。

　　同一年，一名法定失明的三年級學生在紐約上東城二流女校蘭諾斯學校（Lenox School）登上大禮堂，在《花生的完美世界》（*The*

Wonderful World of Peanuts）一系列無音樂小喜劇的某一幕中飾演露西。這部劇有一次整裝彩排的演出，另一次則是在學校集會演出。這是那名女孩第一次在臥房以外的地方拿下眼鏡，蘭諾斯的觀眾認出這名有點面熟的女孩時大吃一驚，她就是那名通常會戴著厚厚眼鏡的害羞三年級生。也就是我本人。

1960年代的《花生》夥伴是一群同校朋友，看似容易相處卻難以企及，即使查理·布朗老是出局，或者奈勒斯被觸殺，他們還是熱愛運動。他們在我們稱為國家的地方生活。（他們的家是透天厝，不是公寓大樓。他們被允許在社區到處走動，不用大人監管。）我生活的大城市中，到哪都需要大人陪同。查理·布朗家、露西和奈勒斯等人的家，都澈澈底底是美國人。（我父親在德國出生，說話有個腔調。）就算他們不會時刻關心彼此，但卻互相接納。雖然他們住在小小的兒童身體，說話卻像大人，每個人都獨一無二但又不會遮蓋其他人的光芒。

在蘭諾斯學校，我是唯一戴眼鏡的低年級女生，也是必須穿綁帶鞋的其中一名低年級生。學校規定要穿制服：冬季和春季無袖連衣裙、運動用上衣和燈籠褲，甚至還有藝術課專用的工作衫。（我們的母親必須在一間叫做「青春期玩樂」的店面才能買到那種法式藍的畫畫工作服。）我們會把工作服套在制服外，當時任何人都不會大驚小怪，這不過是單性別學校中日常的嚴格規定，當然，我們學校的女孩看起來差不了太多，多元性還沒進駐東區70街的校園。

如果你是小孩，眼鏡在1960年代中期不酷也不復古，也不是聰明或具有風格的指標；女生眼鏡只有兩種類型：貓眼款和超人克拉

克‧肯特（Clark Kent）款；而且只有兩種顏色：淺粉紅和玳瑁色。

在《花生》世界，大家都有自己的特色打扮。露西的藍洋裝；查理‧布朗的黃黑曲折條紋短袖上衣；謝勒德的條紋短袖上衣；奈勒斯的紅色短上衣和藍色毯子；史努比身上偶爾出現的飾品；這些衣物皆透露穿戴者的資訊。另一方面，我們的制服只透露我們上哪一間學校，無袖連身裙能迅速有效遮掩我們的個別身分。大家只能利用襪子和大衣表達意見，或者更可能的情況是表達她們母親的看法；我們自己的故事沒那麼重要。

我家有三個孩子，大人教我不能自私；自私是我能想像最糟的事情，我還未曾聽聞過任何更惡劣的事情。我是家裡唯一的女孩，所以可想而知，我不太需要跟其他人共享東西，我試著不要太關注自己。

但另一方面，露西很享受自我中心的感覺，她很戲劇化，她想要謝勒德的愛與尊重，而且輕鬆做出這樣的要求，她充滿自信。露西可能生來就沒有罪惡感，她在查理‧布朗的腳要踢到足球時拿起足球，她可以很壞，她也可以很過分。她並未真的面臨任何後果，除了我們對她感到厭惡，我很難對她有同理心。

露西不僅提供諮商服務，還堅持要對方付費，她老愛頤指氣使，自以為是無所不知的人，這最早可見於約1952年的連環漫畫。我最近才知道，露西的角色在1954年才終於定型。（經過數十年，其實一直到舒茲過世許久之後，露西的強烈自我才被視為現代女性的正面特質。她不太友善嗎？**我的天**。你不能一邊擔心交朋友，一邊踩著成功階梯晉升。）

跟我所見與體驗不同的是，《花生》裡的小孩不會突然跑走，把所有事情都告訴雙親，身為讀完舒茲所有作品的年少讀者，我想見這些角色的家長。當時我把我爸媽視為我年少生命裡的英雄。的確，這些角色會接到要吃晚餐的電話，或者必須在特定時間上學，但他們相當獨立。他們解決自己的問題，做自己的事情，他們不像真的小孩，不會執著於受傷或不滿，不像比恩巴赫家的孩子。

　　我們的戲劇老師布朗特太太（Mrs. Brandt），決定由我飾演露西，跟凱倫·克林岡（Karen Klingon）飾演的謝勒德對戲。她在想什麼？

　　在臺下，我更像查理·布朗而非露西，綁帶鞋和眼鏡無法守住的東西，我的個性可以。查理·布朗的試驗場是他的投手丘，我的考驗則是每一天：首先是搭乘木色旅行車，那其實是我們的**校車**，接著到蘭諾斯學校要熬九年。我注定是個不受歡迎的人。整個年級只有十六人到二十一人，多數人十二年來會毫不停歇，保持原樣。每一件糗事、每一件尷尬事件都會被記下、分類和列索引。我沒辦法真的讓我的名聲有所突破，我不受歡迎，我也不願和我自己當朋友。我的眼鏡就像是查理·布朗曲折條紋的衣服。大多數在校的日子，會有人問我是不是真的瞎了，我永遠沒辦法乾脆回答。

　　1960年代中期我還是個年幼女孩時就在這間學校受教育，回顧起來卻宛若1940年代。（記得我說過我們會穿燈籠褲上體育課嗎？我們會在**衣帽間**更換衣物。）我們的老師多半記得大蕭條和二次大戰，她們大多已接近中年末期，不是未婚，就是遺孀或寡婦；她們

自己也沒生孩子。她們表面上對學生感到驕傲，但多數人似乎不太喜歡小孩。對當時受過大學教育的女性而言，教師是最棒的工作之一，尤其是私校教師。（當時女性還不能在城市公眾場合穿褲裝。）我們的老師穿裙裝、絲襪和跟鞋，她們擦脣膏，頭髮會梳成1950年代流行的安全帽式髮型。

我們學生要行屈膝禮，學校有屈膝禮的規定，還規定大人進來教室時就要站起來。只要看到我們的女校長，即使她還在最遠端的角落，就會被建議站起來。我們一週要背誦主禱文好幾次，有一堂手作課時，我們在教戒指與雞尾酒戒的差別。很多同學的名字也很過時，我們這個年級除了有不可或缺的凱倫（Karen）和南西（Nancy）和佩蒂（Patty），還有一名維吉尼亞（Virginia）、馬里昂（Marion）、法蘭西斯（Frances）、瑪莉（Mary）和瑪格麗特（Marguerite）。我記得大我幾個年級的人中還有艾瑪（Alma），低年級則有愛蓮娜（Eleanor）。這些都歸功於我們的母親。至少在我還沒上低年級時，我就知道這聽起來不有趣。確實不有趣，我最棒的時光是在家中臥房自己看書，我又飢渴又懶散地讀著書。我讀的書很「生硬」，我也讀好幾冊的《花生》選集。當時沒有臉書提供照片，證明其他人生活的美好時光，這得靠直覺。我懷疑班上同學彼此一起玩樂的時候，我正聽著小型音樂播放機重複播放的四十五秒音樂。

只要我兄弟踏進我房間，我也喜歡朝他們大吼。

滾出我房間！滾出我房間！

等一下！在家我就是露西，聰明又愛發號施令；在校我就是查

理‧布朗，可悲又沒信心。現在我們總算有些進展了。

　　露西是《花生》部落裡的勇士王后，她害怕，但她如願以償，受歡迎的病態渴望似乎無法影響她，這種疾病在1960年代和1970年代影響二十歲以下的多數美國人。無線電視──當時僅有的電視類型──加速即時傳遞熱門事件。家庭節目不斷對家庭重複這項訊息──無論是得知被酷小孩霸凌的男孩其實……本人很酷，或者是某大姊把衣服借給妹妹穿，結果妹妹成為街舞熱門人物。

　　如你所知，露西愛謝勒德：身為三年級中的高個兒，我原本以為能扮演《花生的完美世界》中的男生角色，但就算我是飾演露西的三名演員之一，我為何不能當「治療請付五美分」那一幕的露西？這有點尷尬，因為我演的那幕是露西和謝勒德的愛情場景，我必須向他表白。由於這是個黑暗年代，這幕一定會害我們兩人被嘲笑；在我們之中，我的演出更糟糕，因為凱倫飾演謝勒德時可以彎下身玩她的玩具琴，並試圖忽略我。

　　我們排練完畢。我不記得排練的內容，除了我趴在地上用雙肘撐住自己，我凝視凱倫／謝勒德的雙眼。我不記得有人覺得搞笑或有人笑出聲。這時面對我的角色戲分，我本來仍打算戴眼鏡演露西。我們在討論的當下，「戴眼鏡」總是有某種風險，但是我參加二年昆蟲大會時，我戴著眼鏡飾演「蝴蝶破繭舞出」，當時沒人對我的眼鏡說一個字。我參加一年級聖誕節盛會時，我飾演的約瑟（Joseph）戴著貓眼眼鏡，而且沒人對此抱怨。

　　你知道我要說什麼了吧，在整裝彩排時，布朗特太太告訴我不

准戴眼鏡演出時，讓我大吃一驚，我很驚慌。我覺得我一定會掉下舞臺，我腦中鮮明地想像這個畫面，我會跌倒然後滾下臺階，附近就會再度傳來羞辱聲。

我無法擺脫明天我會跌下舞臺的恐懼，但我必須努力演好露西‧潘貝魯特；當晚我沒戴眼鏡練習。由於一切都變得更模糊，我也失去注意焦點，我看不到，或者說沒辦法看太清楚。離我一英尺以外的人看起來像是隔著起霧的浴室窗戶：變成彩色的馬賽克。

隔天我站上舞臺，有趣的事情發生了。我看不到謝勒德或她的小鋼琴，讓我卸下我那無聊、沒自信、像查理‧布朗的那一面。身邊環繞著視覺薄霧，讓我覺得自己是另一個人，不像我自己。不是那個依法失明又不酷的渺小女孩，她曾在蘭諾斯嘔吐過（而且還兩次）；不是班上分組時經常剩下的小女孩；也不是那個只想要某個人——或任何人——詢問她是否也喜歡電影《紳士密令》（*The Man from U*N*C*L*E*）的女孩。這一切都不再重要。在舞臺上我突然覺得自己是卡通中的八歲蛇蠍美人，我望向凱倫‧克林岡的眼睛附近。「謝勒德，深望我的雙眼，告訴我，你愛我。」我命令道。這是誰的聲音？又是誰的自信？我真的變成女演員寶拉‧普倫蒂斯（Paula Prentiss）了嗎？（她是我唯一知道名字的女演員。）那個聲音是觀眾在笑嗎？是在笑我還是跟我一起笑？

我沒跌倒，

觀眾在歡呼。

讀者們，我在《花生的完美世界》大獲成功，但我沒犯下大頭

症，每天還是有人問我是不是失明，一樣有人會提醒我在合唱團嘔吐的事蹟，而且排球分組還是最後被挑入隊。但我確實覺得我的演出是一大勝利，看不見的露西讓我在蘭諾斯有更多參演機會，包括《春風不化雨》（*The Prime of Miss Jean Brodie*）中沒沒無聞的女學生，之後又再以法定失明狀態飾演《唐吉訶德的世界》（*The World of Don Quixote*）的隨從桑丘·潘薩（Sancho Panza）。（後者可能是由《花生》劇作家所撰寫。）

我知道我永遠不會是寶拉·普倫蒂斯，但我也下定決心，我不用一生當查理·布朗，我可以戴隱形眼鏡。

用四格漫畫逐談
二十世紀歷史

大衛・坎普
David Kamp

「為什麼麥考維（McCovey）不能把球再打高那麼三英尺？」

等等，誰是麥考維？我們在討論哪一場球賽？而且為什麼這個話題讓查理・布朗激動得仰天長嘯，他張開的嘴以大片黑墨水塗滿，眼淚還從他看不見的雙眼噴濺而出？

我小學時——基本是1970年代——是個認真的《花生》粉絲，我看日報連環漫畫，也讀每幾個月就出版的查爾斯・舒茲作品集平裝書。那篇提到麥考維的連環漫畫最初在1962年12月22日刊出，那是我出生前四年，所以我一定是在後來出版的作品集中看到。但是查理・布朗的失望哀號讓我久久不能自己，他苦求更棒的賽事結局讓我感同身受。所以我有滿腹問題。

我還想問，謝勒德在1963年的連環漫畫中罕見地暴怒，他朝露西大喊：「瑞秋‧卡森（Rachel Carson）！瑞秋‧卡森！瑞秋‧卡森！／妳老是談瑞秋‧卡森！」露西則冷淡回應：「我們女孩需要女英雄！」

　　誰是瑞秋‧卡森？為什麼她是英雄？

　　在那些日子裡，小孩沒有谷歌（Google）或Siri可以查問。瑞秋‧卡森的問題，我從我媽那得到答案，這恰好是她擅長領域：我媽喜愛戶外活動，也是維權人士與環保分子，她讀過《寂靜的春天》（Silent Spring），卡森1962年在該書中大力指控大型化學公司的殺蟲劑對自然界造成破壞。卡森勇敢成為海洋生物學家短短一個世代後，我母親也大膽成為微生物學家，我媽就是露西談論的那種女孩。因此，她非常樂於告訴我有關瑞秋‧卡森的一切事蹟。

　　我不記得是誰告訴我麥考維的事了──他的名字叫威利（Willie），首先，他是舊金山巨人隊（San Francisco Giants）強打一壘手，在1962年世界大賽與洋基隊（Yankees）對決的第七戰九局下半，巨人隊兩人出局兩人在場上的情況下，他打出的平飛球本可讓巨人隊拿下冠軍，但被洋基隊二壘手鮑比‧理查森（Bobby Richardson）接個正著。

　　但我追查有關麥考維和卡森的資料，單純是因為受到舒茲的驅使。他經常丟出一些神祕的名字，激起我的好奇心，還提供我有關20世紀的絕佳補充教材，若非如此，在新澤西州中部無可挑剔的公立學校中，歷史和社會研究課才不會教這些主題。我第一次聽到英國女模特兒崔姬（Twiggy），再延伸了解她所代表的「搖擺倫敦」

（Swinging London），因為史努比在1967年連環漫畫中宣布，他認為他愛上崔姬了。這在美國演員法拉‧佛西（Farrah Fawcett）當紅的1970年代背景下，完全是天外飛來一筆，只讓我更加好奇。我第一次聽到美國新寫實主義畫家安德魯‧魏斯，因為史努比在1966年得到一幅魏斯的畫作，在那之前史努比的狗屋慘遭火舌，並失去他的梵谷原作。（梵谷就像是謝勒德深愛的貝多芬一樣，他們都是已故的權威藝術家，而且我本來就很熟悉。）

舒茲的連環漫畫也與時俱進地描繪退伍軍人節大遊行，史努比穿上他的舊陸軍制服「走過美國編輯漫畫家比爾‧莫爾丁（Bill Mauldin）的住家，痛飲幾口根汁啤酒」，我透過非教科書的角度一窺二次大戰；其中舒茲的同期夥伴莫爾丁替美軍報紙《星條旗報》（Stars and Stripes）繪圖。莫爾丁的連環漫畫也讓我有效洞察打仗軍人間的祕密連結，他們覺得自己的經驗只有一起打仗的同袍才能完全理解。我爸和爺爺本身也是退役軍人，他們從不向家人談論他們的當兵經歷，他們有自己的比爾‧莫爾丁。

而且，我還學到「痛飲」這個字。

或許我沒辦法妥善描述當時自己有多仔細、多誠心鑽研舒茲的所有作品。《花生》是我的快樂泉源與庇護所，它充滿幽默、憂傷與親切，神奇融合了我孩提時的羞赧和孤獨。新選集一出版，我就會立刻拿零用錢和爺爺給的小錢去購買，例如《輕聲細語，但帶隻米格魯》（Speak Softly, and Carry a Beagle），這本書的標題促使我爸效法前總統小羅斯福（Teddy Roosevelt）的外交策略〔即輕聲細語，

但要拿根大棒子〔Speak softly and carry a big stick〕〕。我有錢但沒有新的《花生》書籍可買時，我會從舒茲先前作品挑一些主題，甚至是1950年代的作品，我覺得當時作品比較遜色，因為舒茲當時的繪圖風格更拘謹制式，而且早期作品中的雪米、范蕾特和（不是派伯敏特）佩蒂，跟後期角色相比顯得無聊。

我甚至還買我看不懂的書籍，例如《查理‧布朗與舒茲》（*Charlie Brown and Charlie Schulz*），這是李‧曼德森（他與比爾‧門勒德茲製作動畫版的《花生》電視別節目）1970年出版的精裝書，這本書基本上是給大人看的《花生》歷史，紀念這部連環漫畫邁入第二十年，並引述舒茲接受治療後談論憂鬱和焦慮的鬱悶對話。幾年後我看美國漫畫家加里‧特魯迪的《杜恩斯伯里》時，又把我的寶貝零用錢拿去重蹈覆轍，買了《在倒映池中飛蠅釣》（*Trout Fishing in the Reflecting Pool*），這本難讀的選集由記者尼古拉斯‧馮‧霍夫曼（Nicholas von Hoffman）創作，類似亨特‧斯托克頓‧湯普森（Hunter S. Thompson）談論水門案的諷刺性文章；我買這本書單純是因為特魯迪為該書繪製插畫。

我不會怠慢我的《花生》書籍，不會丟在地上或隨便放在架上。不會！我貢獻出小臥室的一隅，將書籍擺設得宛如兒童圖書館展覽一般。我拿柳條編織的野餐籃，再用寶寶羽絨毯包覆，我跟奈勒斯都有一條自幼便隨身攜帶的毛毯，然後將書以不同的藝術性角度擺在毯子上方，接著拿我收到而且印有《花生》角色圖案的赫曼公司生日卡來進一步裝飾。這樣強迫症又有點瘋狂的擺設完全只供我自己欣賞。讓我們這麼稱它：查爾斯‧舒茲的聖壇。

《花生》專有名詞是我的人生指南，這純粹是舒茲追隨個人靈感的意外結果；對於在其連環漫畫夾帶任何訊息或大道理，他著名地小心。他解釋糊塗塌客名字由來，大概是他最明顯暗示創作目的的時候，而且即使在當時，他仍一如既往語帶模糊而且態度不明地表示：「我想對這隻小鳥來說，糊塗塌客是個好名字，而且能吸引喜歡這類事物的讀者注意。」

　　舒茲不只獲得非主流文化人士的關注，這群人還剽用史努比戰機飛行員的圖案，製成未授權的「不要吃黃雪」縫紉補丁，從東岸紐約華盛頓廣場（Washington Square）到西岸加州人民公園（People's Park）都可見於民眾的牛仔外套上。舒茲還激起這個困惑男孩的好奇心，我在1970年6月22日第一次在報紙讀到這篇四格連環漫畫時，我抓不到其中好笑的點。故事如下：(1)史努比的朋友頂著蓬鬆羽毛上下顛倒飛入眼簾；(2)史努比在第一個對話框說：「我終於知道這隻笨鳥的名字……」；(3)史努比在第二個對話框指出：「你絕對不會相信……」；(4)小鳥降落在狗屋屋頂，臉上帶著快樂微笑，史努比第三和第四個對話框飄在小鳥頭上指出：「糊塗塌客！」

　　等等，這個哏怎麼來的？這不算特別有趣的名字。我知道其中的解釋一定涉及時事，即使還是個孩子，我了解舒茲沒打算推銷某種達達主義，也就是難笑到變好笑的幽默，這是《南希》作者厄爾尼‧布希米勒擅長的風格。大我四歲的哥哥泰德（Ted）向我概述必知的社會大事：嬉皮、泥土、福斯汽車、搖滾樂團鄉村喬與魚

樂團（Country Joe and the Fish）、美國吉他手吉米・亨德里克斯（Jimi Hendrix）身穿麂皮流蘇，彈奏美國國歌〈星條旗〉（The Star-Spangled Banner）。

長大成人後，由於我身為記者與作家，我曾訪問過美國歌手史萊・史東（Sly Stone）、加拿大音樂人羅比・羅伯森（Robbie Robertson）、美國歌手格雷厄姆・納許（Graham Nash）與美國歌手大衛・克羅斯比（David Crosby）；他們都曾在胡士托音樂節（Woodstock）表演過。但我對那個音樂節的存在，第一想法卻是「那隻笨鳥」。這種評論可不是出自「哇，生命帶你兜了一圈，不是嗎？」那種老掉牙的精神，而是向舒茲領我踏上求知之路表達敬意。

之前有人提到，《花生》默默假裝為兒童健康連環漫畫，其實點亮了先前美國主流文化中鮮少談論的廣泛爭議概念，例如婦女從事體育的效力，以及談話療法的價值等。類似的情況是，《花生》巔峰時期每天有高達約一億名讀者，培養了大量死心塌地的追隨者，他們把舒茲著迷的事物和興趣納為己有。好吧，或許沒有大量，但如果你是那種會在房間保留查爾斯・舒茲聖壇的粉絲，你就會認真研究這個男人腦袋在想什麼。

1970年代末期和1980年代初期，有些事情改變了。我年紀漸長，而且我也順利追上舒茲談的流行文化；他談到鄉村女歌手奧莉薇亞・紐頓－強（Olivia Newton-John）、英國籍搖滾樂唱作人艾爾頓・強（Elton John）和美國男網運動員約翰・馬克安諾（John

McEnroe）時，我會點頭認同，不會感到著迷與疑惑。舒茲也老了，有時候他談論的時事題材令我畏縮：舉例來說，派伯敏特‧佩蒂嘗試美國女星寶黛麗（Bo Derek）的串珠辮子髮型；以及史努比裝扮成「全球知名的迪斯可舞者」。接近六十歲的舒茲似乎一直抓住熱門話題，而未交由他那古怪又冷靜的明尼蘇達州腦袋主導這一切。1978年10月19日我真的震驚到發抖，那天史努比身穿白西裝搖擺身體，對話框寫著「搖擺起來！」這讓我感到痛苦，就像要面對並處理父母的不可靠一樣。

自那時起，時間與看事情的觀點已治癒這項精神創傷。說實在話，如果舒茲的品味更酷一點，會更好嗎？或者他某個孩子暗示他了解英國龐克衝擊合唱團（The Clash），然後突然搭起與《花生》的橋梁，史努比身穿迷彩服，頂著仿莫霍克髮型，心想：「我是主唱喬‧斯特魯默（Joe Strummer），準備迎接正宗迴響搖滾的精采表演了嗎？」這樣會更好嗎？

現實是我很幸運，因為我出生在舒茲的創意巔峰期，而且單純因為能在他創作不懈時與他共同生活在同個年代。他最擅長他所做之事，他在漫畫界的成就永遠不會止步。至於他無心插柳的課程——就稱作用四格漫畫逐談20世紀歷史——這不過是舒茲在漫畫界超越他人的另一種方法罷了。期望舒茲任何其他成就將徒勞無功，就像是希望麥考維再把球打高三英尺一樣。

「我的天哪！」

出自珍妮絲・夏皮羅（Janice Shapiro）《我的心碎暗戀人生》（ *Crushable-My Life in Crushes* ）

"GOOD GRIEF"

我在 1960 年代長大，當時《花生》超紅，厲害到不只報紙每天刊登在歡樂版，我的家鄉報紙《洛杉磯時報》（*Los Angeles Times*）更在頭版給它一個榮譽專區。

因為我每天都要看《花生》裡的小孩，他們像我的朋友。我想知道他們每一天要幹麼，就像我也好奇我家街區的真實小孩在忙什麼。我對《花生》裡的每個角色的感覺都不同。

你可能會好奇，為什麼我愛奈勒斯？

由於《花生》放在頭版，也就是報紙的「成人」區，我幾乎總要等到下午，我爸媽看完當天的報紙之後才能讀《花生》。

我開始跟風《花生》時才五歲，本來還看不太懂，但幾年後我更識字了，《花生》放在頭版卻出現一些意外的負面後果。

我不看《花生》的話，可能就不會發現這八名護理師在深夜被入侵者殺害了。但我現在知道了，也體會到這起驚悚犯罪對我九歲的心靈造成可怕影響。

我想多數小孩認為雙親可以保護他們免於壞事，但我盡力試了，我不太確定我爸媽可以挺過這樣的事情。

如果我姊伊芙莉跟我一樣害怕焦慮，我可能還放心一點，但護理師謀殺案完全不會讓她感到困擾。她繼續享受她的正常夏日活動、游泳、和朋友玩樂，還有盡可能想辦法貶損我的信心與自我價值。實際上，其他小孩似乎都不擔心這起可怕犯罪。我想唯一能理解並同情我黑暗困擾的小孩就只有奈勒斯。

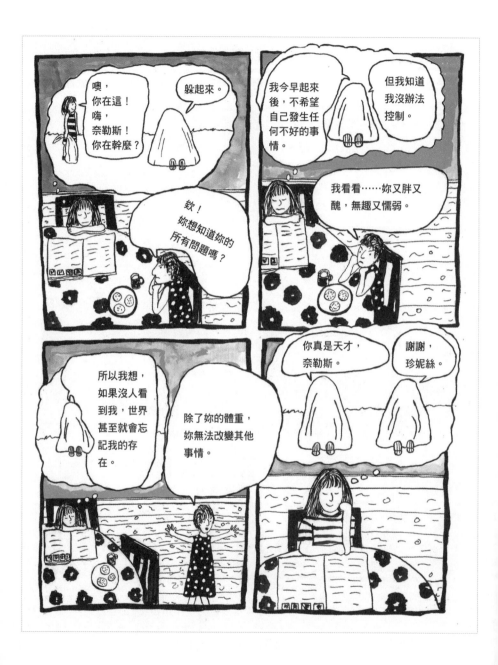

我試著照我姊的說法，忘記大人世界發生的事情，像個正常小孩一樣玩樂，但在護理師遭謀殺兩週後，德州大學塔樓有個狙擊手射殺六人，並造成其他三十二人受傷。在那之後，我不只害怕深夜會有壞人對我做壞事，我還要擔心有狙擊手潛伏在我鄰居的屋頂。

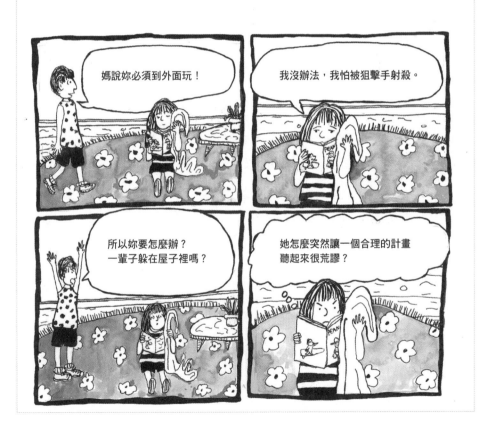

那年夏天，我經常在《花生》世界尋找庇護，不斷閱讀日報的連環漫畫和《花生》書籍。《花生》世界並不完美，裡面的小孩很少感到快樂，往往很殘酷而且看起來沒太多樂趣，但至少不會出現任何心理殺人犯要奪人性命。

我在「真實世界」中剛從玩伴家回來，一邊張望鄰居屋頂有沒有狙擊手。

我在「真實世界」查看我家屋頂有沒有狙擊手。

其實《花生》完全沒有大人，這是一個假裝只有小孩的純粹世界。在 1966 年，一名受驚的九歲小孩無法從周遭大人身上得到任何安全保證，《花生》世界變成我嚮往的地方。

護理師死掉和德州狙擊手出沒的那年夏季，我試著在晚上入睡時，最棒的幻想就是想像自己和奈勒斯坐在南瓜園，等待南瓜大仙升到空中。

我喜歡奈勒斯的很多事情，但我最喜歡他對南瓜大仙堅定不移的信念。

在我的想像中，我也會假裝相信南瓜大仙。
（但其實我真的不信。）

我會假裝不在意錯過不給糖就搗蛋的活動。
（但其實從不缺席。）

湯婷婷
Maxine Hong Kingston

　　我之前想領養布里特・馬西（Britt Masy）。他不是文盲——他十五歲——但他不會讀字，而且他這兩年來上我的課時從沒真的學會如何讀字。我們會很開心地對彼此笑啊笑，因為他讀完一年級讀物兩頁，然後隔天他會忘個精光。領養或結婚是我能稍微改變他的唯一辦法，甚至當時要領養都嫌太晚，除非我能在他出生後就領養他。他沒有母親，而他的酒鬼父親把他送走了；他的養父母每隔幾年就領養一名不同的孩子，以得到該州每月75美元的補助，他們一定是為了錢才領養小孩。還會有誰願意每天為馬西承擔責任？他矮小、纖瘦、滿臉痘痘、戴眼鏡。當他不理解某件事，或被他人嘲笑、毆打時，他會露出害怕閃躲的眼神。不過，只有其他人躲起來

偷襲他，或從他後背跳過去時，他才會感到害怕。在這些驚嚇和疼痛後，他總是繼續說甜甜的字句和帶著甜甜的笑容，而不是傻笑。我指派全班困難作業時（那是公立學校的例常課程，不是特教或情緒障礙課，先不論這代表什麼意思），我看他盯著地板和天花板的角落張望，他帶著驚訝和慌張看向一隻鳥和一隻野鼠，隨後露出一種理解的大大笑容。

布里特渴望知道一件他時不時會看到的現況。現實像一道強光，一閃而逝難以看清，像是一道捶擊，又像是猛然拉開的窗簾。這件現實是電視新聞特別報導的突發事件、現已停刊的《生活》新聞攝影雜誌的戰爭屍體照、照片中的越南游擊隊被蒙眼，嘴巴被塞布，以及《國家詢問報》（National Enquirer）的士兵面目全非的照片。報紙和新聞雜誌的「真實照片」令他印象深刻；這些照片是「真的」。我看著他看這些照片，他起初在無意間掃過這張照片，然後迅速翻頁或把雜誌蓋起來。他的雙眼充滿恐懼。他環顧四周，看是否有任何人看到這一幕。他別過頭，但之後又回來碰那張照片，他在打字紙上描繪，並在頁邊空白處和黑板上畫下輪廓。有時我會坐在他旁邊跟他解釋，直到他的恐懼消逝並換上可愛笑容。接下來幾天，我們兩個會上演大人般的時事討論，他則會一如往常不停微笑。

有一天全校對一個新笑話竊笑和大笑不已。小孩到處畫下《花生》中的露西，她因為懷孕，肚子大大鼓起，「我的天哪，查理‧布朗。」她說。布里特在他的七本筆記本描繪這張圖片，這些筆記本的內容並無特定順序，也不分上下前後。其他學生也有六、七本

筆記本，每一堂課專用一本。布里特拎著裝進七本筆記本的單簧管黑盒，有時他會很早到校或留到很晚，對這位或那位老師演奏單簧管，他一邊吹奏，老師則一邊批改報告。他不斷在筆記本和黑板上畫出露西的簡單外貌，他幫露西的裙子和頭髮上色，用他的食指描著輪廓（有時用中指，九年級生老對中指大驚小怪），但他還是不懂。布里特開始嘀咕：「那是什麼？她是什麼人物？為什麼這很好笑？好笑在哪？告訴我，妳怎麼不告訴我？」我告訴他，一遍又一遍告訴他，而他依舊不懂。我在學校走到哪，他就跟到哪，他會在走廊和門廊出現並問我：「為什麼那很好笑？請告訴我好笑的原因，拜託，告訴我，跟我說。」那對慌張的雙眼，和他的懇求。

「露西懷孕了，布里特。她很快就要有小寶寶了，看到了嗎？這就是為什麼她那麼胖，因為裡面有小寶寶，而查理．布朗就是爸爸。然後她說：『我的天哪，查理．布朗。』這很好笑，因為在漫畫中她老是談論各種情況，而現在這是漫畫中從未出現的情況。就算在這個不尋常的情況中，她還是說著一樣的話，雖然懷孕在現實生活中很常見，但漫畫卻不是這樣。現在你懂好笑的原因了嗎？」他點點頭，但眼中依舊茫然困惑。「我想是吧。」

「聽著，布里特，我之後會跟你解釋得更清楚，好嗎？我現在有課，我得走了，我不能遲到，所以我等一下再見你，好嗎？你也要去上課了，你已經遲到了，去吧。」那雙眼睛反射出新的恐懼，因為我叫他離開。

他連續好幾週在書套、資料夾上畫著相同圖畫，我看著他的指間在桌上描繪著露西的輪廓，他不再問我那部漫畫的問題，

他開始跟我說他的夢，他畫著夢境的圖像，他夢到他的單簧管。在他的夢中，他的單簧管變胖，而且中間處膨脹。他畫下他那又腫又胖的單簧管，這一切都發生在他的夢境中，那隻單簧管變大了。

我問他，他何不在接下來幾天早上演奏單簧管給我聽，我可以一邊思考他的夢。他一開始演奏後，就不在意我是不是在改報告或在聽他表演，他也沒注意到鐘聲響起。對他而言，我一定跟他夢中的其他人一樣，消逝後又重新出現；我們都是他夢境的一部分，其中格外可怕的新聞標題才會有最強烈的衝擊。我身為他夢境的一部分，該如何向我的做夢者解釋？當然，被夢到的人肯定無法比做夢者理解更多。

我從他手上拿走那張胖單簧管的圖片，並在旁邊畫了露西；我從單簧管吹口畫出一些音符，和其他沒有腫脹的單簧管。在露西上方，我畫了其他沒有腫脹的小孩，他們邊玩邊笑。我畫下與音符一起跳舞的孩子，他們繞著圓圈跳舞，直到他們變成胖露西和胖單簧管。那些女孩子變成露西，而男孩子則變成單簧管，我畫很多個圓圈和箭頭連結每一個人。

布里特點頭，從微笑轉為大笑，「女孩和單簧管喜歡彼此，是嗎？」他說，「畫就是這個意思。」

在故事中，甚至是精神病學的病史中，這就是結局，這樣布里特就被治癒了，但他的情況惡化了。你必須每晚作夢，而且除了你自己的幻影無人能回答你，這樣的好夢有用嗎？我沒教他說話要像我們其他人一樣，他卻教我像他一樣說話。（男孩不是單簧管，女

孩也不是露西。）他繼續告訴我他的夢，但我想不到更有創意的解釋，我只覺得無聊，就像你聽一般人夢境會覺得無聊一樣，然後他不再做夢。他進入另一個新世界，他這樣告訴我。

「昨晚有兩隻鴨子來找我，他們一起說話，然後我笑了，他們不在意人類。」

「連續三晚，就這樣。」

「我知道有個男生的耳朵響得很大聲，甚至其他人都能聽見，我能聽見。」

「昨晚其中一隻鴨子沒來，我試圖跟前來的那隻鴨子說話，他在我房裡來回走動，假裝沒看到我。」

我不再追著他跑，我問他一些蠢問題滿足我的好奇心，但不是為了幫他。

「鴨子是什麼顏色？」

「他們是白色的。」

「他們曾回應你嗎？」

「沒有，他們跟彼此說話，他們一直假裝沒在看我。」

「他們在說什麼，布里特？」

「他們說笑話讓我笑。」

「他們有多大？」

「大概四至五英尺高，有橘色的鴨嘴和橘色的腳。」

布里特現在通常看起來很快樂。有人傷害他，或者我說了什麼難懂的事情，他的臉還是會充滿驚訝、疑惑和迷惘，並迅速出現沮喪的樣子，但幾乎同時又會展露微笑。現在他不會經常對周遭的人

感到害怕了。

　　一開始，他擔心那些鴨子和聲音不太正常，但到了年底，他只會因為其中一隻鴨子沒來找他而不開心。他擔心明天或後天晚上鴨子不會再回來，他擔心鴨子拋棄他。一段時間後，他放棄讓鴨子與他對話，他滿足地聽著鴨子說的笑話，而且知道鴨子默默關心他，但卻假裝冷淡說著另一個笑話。

　　他天真無邪，傻到永遠在寬恕他人，而且無法清楚記得自己的委屈。

　　我也拋棄他了。

　　有太多像他一樣的人。

希拉里・費茲傑羅・坎貝爾
Hilary Fitzgerald Campbell

《花生》的完美世界中有太多話題、主題和一再出現的笑話，如果可以的話，我要坐在這裡寫出一系列所有我最愛的漫畫。

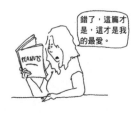

但因為我沒有「我最愛的花生」（My Favorite Peanuts）播客（還沒有），加上我們的注意力短暫，所以我要寫兩篇我最愛而且我認為在本質上環環相扣的主題：失望與跳舞。

在《花生》數千則人生教誨中，我認為有一件事應該格外重要：**一天結束後，你會感到失望或者想跳舞，但你無法一邊失望一邊跳舞。所以做出你的選擇吧。**

解釋這個道理前，我必須先回頭從我和《花生》初遇開始講起，這樣的初遇往往是個好的開始。

我出生的家庭本就非常喜歡舒茲。我敢說一定有很多這樣的家庭，你可能也來自這樣的家庭，或者你可能建立一個，又或者也許你希望你有這樣的家庭；不管哪一種情況，歡迎加入我們！我的爸媽都來自七個孩子之家，而我則是家裡四個孩子中最小的那位。我有太多堂表親戚，家庭聚會時我們甚至不會注意或質疑你的存在。

我的外公丹尼爾·沃恩（Daniel Vaughan）醫生和小名史帕奇的舒茲與他的朋友一起打高爾夫球。丹尼爾外公1964年在加州聖荷西市（San Jose）共同創辦職業與業餘配對的慈善賽，而往後二十多年，史帕奇一直專為這場比賽繪圖。我長大的家中充滿舒茲署名給我母親的草圖，還有很多提到聖荷西眼科醫生的原創漫畫，當然這邊說的是我外公。基本上這時我已經有崇拜對象了。

那這個人一開始不是史帕奇，而是史努比。這裡說的不只是一隻可愛的漫畫小狗，他還會**跳舞**。我喜歡小狗也喜歡跳舞，所以我相信這就是別人說的「天命」。

　　丹尼爾外公在我大概六、七歲時，給了我第一隻史努比娃娃，這是其中一隻正宗的史努比娃娃，不是現在全球每間雜貨店看到的那種絨毛娃娃。這是隻1968年於舊金山製造的史努比（現在我才想到，丹尼爾外公到1997年還保留著它，真令人感到不可思議）。此後幾乎每個晚上，我都抱著它睡覺，我甚至二十七歲都還在登機時抓著它，這讓部分空服員出現某種憂心的表情，而我就像查理‧布朗，幾乎總是在尋求同情。

史努比根本就是神，他的風格、他的動作。我想要像他一樣跳舞，他的雙手在空中搖擺，而他的雙腳更四處踩跳！他總是擁抱音樂，而且通常孤芳自賞，有了兩隻腳，還會有誰需要夥伴呢？我有兩個跳舞楷模，史努比和我媽，他們領我走向全面成功，至少在舞池是如此。

　　除了跳舞，我喜歡的第二件事情就是繪畫。我下筆作畫時，極度擔心我能否畫出跟舒茲一樣的史努比和查理‧布朗。我不描圖，我必須要自己辦到，所有筆觸和形狀都要恰到好處。舒茲在不知情的情況下，教我如何繪畫，我想他的很多表述（還有他的一生觀念）仍舊存於我現在的作品之中。

為了讓我保持興趣，爸媽買了很多《花生》的書給我描摹，我描摹越多也讀越多，而隨著我越看越多書，連結也就越深厚，這種連結超越我家裡隨處可見的超酷米格魯圖畫，我還是很愛跳舞，但這樣的連結衝擊著我的小心靈，狠狠地。

　　我十歲時正值「複製史努比」階段的高峰，我認為自己是個年輕畫家，同時滿懷自信與自我懷疑，這兩種矛盾的想法就像是「我超級獨特又重要」以及「沒人真心希望我待在這，也許我該回家看電影」。接著我四年級的某天發生了一件事。薩米‧華勒斯（Sammy Wallace）告訴我，其實我根本不算真的畫家，因為我在複製其他人的作品，而且我還用橡皮擦。

　　他的姊妹卡莉（Carly）可沒用橡皮擦，她肯定才是十足的藝術家。我嚇壞了，我好尷尬，我就是查理‧布朗。

我是優秀藝術家。

才怪，妳不是。

我不擅長藝術。

我的一切恐懼皆獲得證實，顯然，學校每個人都覺得我是笑話，我成了全四年級藝術家的笑柄。沒人喜歡我；事實上，大家都討厭我。

這時《花生》開始為了我而改變。我喜歡這麼想，《花生》所有讀者的生命中有某種重要回憶，能與這部漫畫產生新的關聯性，或幾乎太多關聯性了。我太想要讓大家喜愛，就像查理‧布朗，但不知為何事情總不盡人意。而且永遠不會。不過我心中還是有個希

望，也許事情會改變，也許有一天，我會跟我大哥一樣酷，也許我是舞會中最會跳舞的人，甚至知道如何說個好笑話又不會破哏。希望與絕望、期待與失望的來回拉扯，簡言之，這就是人生，而人生就像《花生》漫畫。

起初我覺得這樣的發現並不有趣，但我認為《花生》夥伴很能理解我的感受。一開始我單純喜歡這群小孩和他們的米格魯，很快這變成背負重任的認真關係，也改變我對自己與周遭世界的認知。這並非笑話，而是愛、失落與人生百態的故事。我從《花生》中學到，就算內心希望會出現另一種情況，但你總覺得與紅髮女孩相遇的時機不太對、總認為聖誕節不如想像中完美，而且老是不滿意碗裡的食物！所以你最好把握你現有的一切，因為幸福……稍縱即逝。

或者如奈勒斯所說：「好事只會持續八秒鐘，壞事會延續三星期。」

《花生》漫畫有太多方式能讓你失望，你可能在家裡、情場、學校感到失望，或在度假、過節、打棒球、打高爾夫球或做任何室內運動時感到失望。你可能對風箏、書籍、遊戲、同學、雙親、朋友甚至你的小狗感到失望。

最重要的是，對每一名小傢伙來說，如果其他一切都失敗了，你就會對自己感到失望。查理‧布朗，當你是那個設下高期待的人，這樣還能怪罪誰？

他們每一天都列出當天相當期待的行程清單，而五歲的他們已經知道，人生多半不如預期。露西「可能永遠不會結婚」，而且派

伯敏特‧佩蒂讀越多書，不知為何她的知識總比之前更少。我想舒茲本可寫一本出色的自救書，名為《如何感到失望》。其實，如果他今日現身，文學經紀人可能還會強迫他寫一本。

讓我們一起看《花生》中我最喜歡的失望範例……

查理‧布朗堪稱是失望之王，他對所有人事物都感到失望。他的小狗忘記他的名字，他的風箏總卡在樹上，而且不論他多認真練習，他的棒球隊從沒贏過比賽。

如果這世界沒讓查理‧布朗失望，他也讓大家失望了。他為什

麼不乾脆接受治療師的建議，趕快「振作起來」呢？

　　查理‧布朗最失望的事情莫過於愛情，紅髮女孩會有愛上他的一天嗎？或者他得勉強接受花生醬三明治？幸好，查理‧布朗擁有一種驚人能力，能將他對人際關係的失望（或缺乏）轉變成對自己的全然不滿。最佳例子就是當查理‧布朗對自己沒和紅髮女孩說話而大怒，他離開時告訴自己：「我討厭自己沒足夠勇氣和她說話！」然後過了一下子，「嗯，也不全然是這樣……我還因為很多其他原因而討厭自己。」

　　這就是我深愛《花生》的部分，失望就是笑話。了解這件事後，你學會自嘲，而這就是生活的關鍵。

這只能怪你，
查理。

一次又一次感到失望的人可不只查理・布朗，露西也經常感到失望，失望的對象若不是她的病患，就是她的弟弟。她沒辦法讓弟弟丟掉那條毛毯，她希望自己有更棒的弟弟、更有個性的弟弟。在一部連環漫畫中，奈勒斯質問露西這件事：「妳為什麼要在意我有沒有任何意見、個性或特點？」露西回答：「因為如果你沒有特點，就會反射出我的模樣！」

就跟查理・布朗對紅髮女孩的愛戀一樣，露西對謝勒德的愛情也一直苦無進展。即使她盡力嘗試，她可能永遠無法說服謝勒德多注意她，而不是那架鋼琴。

莎莉雖然天真無邪，但她對失望也不陌生。她最近一次校外參觀時幾乎沒有內容可寫，而且「氣球有什麼樂趣」，那又如何？根據莎莉，答案是了無樂趣。真令人失望。

莎莉跟她的哥哥和露西及幾乎所有角色一樣，她也對愛情失望，她的「甜心小寶貝」（sweet babboo）奈勒斯還沒邀她約會，就算她丟出那麼多暗示也是一樣！誰能忘記她一整週都在練習她在聖誕節戲劇的角色，卻上臺念出「曲棍球棒！」而不是「聽！」

莎莉不是唯一因為節日營造的氣氛而感到失望的人，露西似乎永遠在等聖誕節的到來，她倒數著月份、天數、小時、分鐘……最後卻換來她滿心失落的……一聲嘆息。我們會有開心的那一天嗎？

奈勒斯面對南瓜大仙感到失落，卻也保有很大的彈性，這是我最喜歡的例子：他開始寫一封信，表達南瓜大仙又沒出現讓他多麼失望，並指出「如果我聽起來很苦情，那是因為我心裡真的苦」。但在他完成信件並保留一些尊嚴前，希望又悄悄進駐，在他致信要

永久告別南瓜大仙後，又加上：「還有，明年見。」這就是失望的另一面：沒有期待就不會失望。不管這些孩子如何費力嘗試，他們永遠不會放棄期待。奈勒斯有天坐在磚牆上大肆分享他的憂慮，一邊哀怨：「我想，總是擔心明天是不對的。／也許我們應該只考慮今天。」查理‧布朗回應：「不對，這樣等於放棄了……／我還希望昨天會更好呢。」

希望長存，失望亦然。

謝勒德的朋友永遠無法理解貝多芬，沒人想聽糊塗塌客的囉嗦故事，派伯敏特‧佩蒂永遠不會如她所願，以優秀球僮之姿獲得賞識，她的忠誠夥伴瑪西可能會一直對派伯敏特‧佩蒂感到失望。「永遠讓人難為情呢，先生。」

因此根據舒茲，似乎任何人事物都能夠而且會讓你感到失望。

雖然青春期前的孩子逐漸接受這一切黑暗面，但漫畫中有一件事格外引人注目，讓人對童年或之後的存在危機鬆了一口氣。每個人的人生跌落谷底之際，例如莎莉報名的法語會話課（conversational）不是她原以為的爭議法語課（controversial），這時還有史努比；這隻小狗之所以遭遇種種挫折，是因為他總快樂過頭，而且總是在跳舞。

說實在的，露西可忍受不了。她不止一次朝在跳舞的史努比怒吼：「這世界有那麼多煩惱，你憑什麼這麼快樂！」這也令查理‧布朗抓狂：「你為什麼那麼開心？」

在一般情況下，跳舞是唯一純粹的歡樂時光：這是你無法擔心或太在意自己的罕見時光，這時你根本心煩不起來！露西可能大

喊:「淹水、火災和飢荒！／死亡、失敗與絕望！」但跳舞能救你於生命中的一切沮喪。「似乎沒有事情能打擾他！」

跳舞永遠不讓人失望，那是悲傷的救世主。

這也難怪，最常跳舞的是一隻小狗。露西說:「他要這麼快樂真簡單……他沒有任何煩惱！」史努比抱有一團純粹的幸福，不受他的意識影響，這個想法格外諷刺，而且大錯特錯。史努比也對自己感到非常失望，他希望自己是任何身分，只要不是一隻狗。他為什麼不是一隻短吻鱷或一條蛇？或更棒的是，一次大戰戰機飛行員？我尤其喜歡史努比希望與夢想之間的反差，這已經背離可能成真的領域，不像是露西等人的希望，例如露西想成為精神科醫生。而她大可以成為精神科醫生，史努比卻永遠是一隻小狗。

「昨天我是一隻狗……今天我是一隻狗……／明天我可能仍舊是一隻狗……／＊嘆氣＊／幾乎沒有進步的希望！」

儘管他的期待可能白費力氣，卻體現出我們都太熟悉的意識危機。那就是沒有滿足感！另外，每次史努比試圖實現他的幻想時，通常他的結論會是他不適合這個角色。他不能當獵人，因為他有「草地幽閉恐懼症」;他不能當長頸鹿，因為「脖子會太僵硬」。

他很愛打高爾夫球，並在打字機前悠哉享受美好時光，但這些活動往往讓他感到些許挫折。他可能永遠沒辦法滿足生活或食物——「需要加鹽！」——但跳舞卻無疑能享受美好時光。跳舞時，史努比能做自己！他可以完全釋放自己！當然，他還沒受邀參加高爾夫球名人賽（The Masters），但邀請函一定在信箱中;無論如何，當你在跳查爾斯頓舞時，這些俗事都不重要了！

雖然這群夥伴會假裝他們對史努比所有舞蹈很惱怒，但實情是，他們頗為羨慕，他們希望他們不用擔心生活，或者他們寧願擔心呢？

　　有一天，史努比到處跳舞時，查理・布朗說：「我希望我能一直那麼開心。」露西回答：「我可不這麼想……／你開心時，很難為自己的遭遇感到忿忿不平。」

　　這邊露西的回應可能是這部漫畫中最能清楚支持我論點的部分。當然，他們能夠快樂，但他們選擇不這麼做，因為搭坐希望與絕望的情緒雲霄飛車更有趣。不過你確實一直都有跳舞的選擇，

　　偶爾他們會屈服於史努比的做法，而當他們這麼做時，他們愛死了。在一部連環漫畫中，謝勒德逼問垂頭喪氣的露西：「這世界上有什麼事好讓妳煩心？」露西想了一下子，才明白答案（那就是沒有），然後她臉上帶著大大的微笑，一起加入史努比。她有什麼理由有不愛跳舞呢？跳舞棒透了！如果他們允許自己更常跳舞的話……

　　「跳舞才算活著！／對我來說，跳舞能抒發情感……／我對於無法跳舞的人感到遺憾……／如果你不跳舞，至少你應該能夠開心跳躍！」

　　這是史努比說的話，不是我。

　　雖然露西多半時候都奮力抵抗，但她通常會屈服於史努比無憂無慮的卡利普索舞曲（calypso），「如果你抗拒不了，就一起加入吧！」我最喜歡又令我深深著迷的跳舞漫畫中，露西朝著史努比大喊：「你今天開心，不代表你明天也會開心！」

這難道不是史努比選擇跳舞的根本原因？誰知道地平線上會有哪些小災難？你的小說可能被拒絕，可能有人說你有張「毛茸茸的臉」，或者更糟，你發現海灘多了一個新標語「不准遛狗」。

　　生活就是一連串小災難夾雜一些舞蹈！

　　他們說別為了小事揮灑汗水，但對於《花生》夥伴來說，他們只有這一丁點小事可以流汗。每一天都得面臨要失望還是要跳舞的難題，而答案端看你在尋求哪一種汗水。

　　當然這其中必須有某種平衡，就算我們想，但總不可能一直跳舞。我從來沒暗示失望有任何問題，失望對你是件好事。如果我沒總是稍感失意的話，我不知道我會變成怎麼樣的人。我可能會變成無趣的人，《花生》會變成一部無聊漫畫。他們說喜劇就是悲劇加上時間醞釀，《花生》的最大喜劇（和悲劇）就是每天都找到新希望，一如奈勒斯所言，他們長大後會變得「快樂到無法無天！」雖然所有證據都指向相反的情況，好像我們期待的是百分之百的滿足，如果我們全都快樂到無法無天，我不曉得我們要聊什麼。不過，幸福這個**概念**……聽起來當然很好。

　　也許是因為我小時候讀了很多《花生》，又或者我本人就是這樣，但我發現在希望泉源與失落預期之間取得平衡才是生活的本質。我每天起床時好像都會快樂想著……

　　無論事情大小，我知道我會遇到，查理‧布朗知道他會遇到，奈勒斯知道他會遇到，我們都知道我們會遇到，但好笑的是，我們卻相信會遇到好事。雖然要相信露西不會把你要踢的足球拿起來很有趣，但你更清楚真實情況。

　　長大後，我的英雄從史努比變成他的創作者。透過舒茲的作品，他教我在每天的爛事之中，我（和《花生》夥伴）可以真的長久仰賴的一件事情就是跳舞。就跟露西一樣，重點只在於我想不想停止自怨自艾罷了。

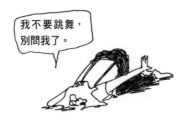

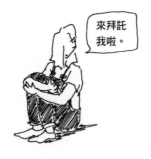

　　我們心中都有小史努比、查理・布朗，最後還有舒茲。有時我們之間的相似處讓我嚇一跳，幾年後我看了新的《花生》電影，我發現自己跟查理・布朗竟如此相似，最後我流著淚回到家。我媽必須把她那哭個不停的二十五歲女兒哄上床……

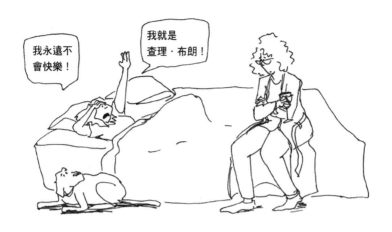

　　而且……這很可能是真話，但隔天我們喝掉一瓶葡萄酒，最後聽著美國搖滾樂團海灘男孩的歌跳一整晚的舞，這棒透了，我想這就是史努比說的「意料之中的事」吧。

奈勒斯說福音（二）

大衛・L・烏林
David L. Ulin

　　事情是這樣開始的：我看到露西和奈勒斯的四格漫畫，這是宇宙最簡單的敘述。漫畫一開始是露西在跳繩，就跟一般大姊一樣，她準備找奈勒斯麻煩。「你當醫生！哈！要笑掉大牙了！」她嘲笑道，「你永遠當不成醫生！你知道為什麼嗎？」在奈勒斯回答前，露西已掉頭就走，好像在說她比奈勒斯更了解他，「因為你不愛人類，這就是原因！」她這麼回答，並一如往常思考最後一個字。但奈勒斯孤獨站在最後一格漫畫中，大聲朝遠方反駁：「我愛人類……只是我受不了跟人相處！！」

　　我說這是*我的*起點，其實是種比喻；這篇連環漫畫在1959年11月12日刊登，近兩年後我才出生。我要描述的反而是種感覺，一種

觀察或與世界互動的方式。我還記得我意外發現這幅連環漫畫的時刻，完全不期而遇，就像命中注定。那是1968年6月中旬，當時我在密西根州郊區一名表親家的漂亮地下室，我還記得我看到漫畫亮點時，突然靈光乍現，心想這應該就是頓悟吧。我自己不信頓悟這回事，或許更確切來說，頓悟似乎太方便了，生命（至少我的人生）很少以這種方式展開。但是我可以告訴你，就算年僅六歲——那年夏末我將滿七歲——我知道我跟奈勒斯都有點厭惡世人，這樣說不太對，應該說保持距離、限制自我和獨來獨往，這也是我對自己的理解。

我們在密西根州做什麼？我的家人包括我的雙親、我兩歲的弟弟和我，前一年我爸在南加州參加活動，我們從南加州開車到康乃狄克州，然後在奶奶家度過夏天。剛剛提到的那名表親不是我的表親，不算是，也不是我媽的表親，而是我祖母的表親；對方與我們差兩個輩分。他與他妻子的孩子比我還大，一個兒子讀大學，我很欣賞他兒子的長髮與政治觀。我們是政治世家，本來晚幾週才要離開加州，但在此之前我爸的一名同仁告訴我媽，他對於聯邦參議員羅伯特‧甘迺迪在洛杉磯大使飯店（Ambassador Hotel）廚房遭槍殺並不感到遺憾。這棟密西根州大宅很新潮，有滑動式木門，我把它想像成科幻電視影集《星際爭霸戰》星艦企業號（Enterprise）的門。我是《星際爭霸戰》的超級影迷；我爸和我每週都會坐在客廳沙發一起收看。在密西根州，我花很多時間滑動木門，假裝那是自動門一樣開開關關，然後嘟嘴發出咻咻聲。那個讀大學的兒子注意到這件事；他也觀察到我喜歡閱讀。在我們到訪的第二天或第三

天，大人不知道在樓上做什麼的時候，他在地下室發現我，並向我介紹我後來覺得是他私藏的東西。「你喜歡查理·布朗嗎？」他問，我告訴他喜歡後，他指向一面滿是大眾平裝版的書架，其中大約有二十幾本使用各種原色的書，這些《花生》漫畫精選可追溯至二十年前。我很熟悉電視特別節目，也喜歡文斯·葛拉迪的主題曲，我可憑著記憶哼出鋼琴輕快的重複樂段（我現在就邊寫邊哼：答答答 答答答答答 答。）但是這些書卻是一大啟發，因為我從未看過《花生》連環漫畫。我爸媽不看連環漫畫，並認為那是低俗娛樂；至少十年後我媽要丟掉我的漫畫書時是這樣說的。他們在南加州不訂閱當地印有漫畫篇幅的《洛杉磯時報》，而是訂閱比較沉悶的《紐約時報》。

在接下來三到四天，我一直坐在地下室**翻**讀每一本書，直到我們從密西根州離開前往俄亥俄州州府哥倫布（Columbus），我的舅舅在洛克本空軍基地（Lockbourne Air Force Base）擔任兩年的醫職。如果這些藏書沒涵蓋當時全部的《花生》漫畫，一定也八九不離十了。不過我記得最清楚的這段佳句：「我愛人類……只是我受不了跟人相處！！」我記得太清楚了，甚至還上網查詢確定我引述無誤，而這段話細到標點符號都跟我的記憶一模一樣。

這讓我頗感興趣，因為我不會自稱是《花生》狂熱迷，也不認為自己比一般粉絲有更多熱情。沒錯，小學時我床上有一顆史努比抱枕（青少年時，我常對著這顆抱枕吐大麻菸，這樣房間就不會滿是大麻味），但拜託，當時是1970年代初期，大家房間都有史努比。沒錯，我知道很多角色：露西、查理·布朗、奈勒斯、謝勒

德、范蕾特和糊塗塌客。大學時，我遇見我後來的妻子（她有一頭紅髮），我偶爾會開玩笑稱她是「紅髮女孩」。不過這樣的含意現已太過普遍，變成某種文化壁紙；我們習以為常，視若無睹，在最一般的情況下，往日這些漫畫令我們感到驚訝或甚至啟發我們的能力，早已默默流失。「他是國王，向我展示如何作畫。」漫畫《布盧姆縣》（*Bloom County*）的創作者貝克萊・布雷瑟德（Berkeley Breathed）2003年受訪時，曾向我這樣談述查爾斯・舒茲（舒茲是他的創作主要靈感之一）。「他為什麼不停筆，把那些回憶留給我們，反而在生命最後十年不斷畫從狗屋一再跌落的糊塗塌客？」同時，這真的很重要嗎？布雷瑟德把舒茲視為貓王等級的人物，不是身穿白色連身服油盡燈枯的人，而是像貓王一樣渴望為太陽唱片（Sun）錄音的人，不管以任何角度來看，他們皆重塑了世界。「別擔心這件事，」舒茲的遺孀珍（Jean）告訴布雷瑟德，「你得了解，史帕奇生來就是要繪畫。他停筆就會要了他的命。」實際上，這就是事實。舒茲2000年2月12日辭世，距離他宣布退休不到兩個月，那也是他最後一篇連環漫畫刊登的前一天。

不過奈勒斯，對我來說，他像是幫我開了一扇大門，一個有點奇怪的小孩鼓勵我……做自己。我喜歡他在一旁站著，緊抓他的安心毯，甚至連史努比都想拉開那條毛毯。我喜歡他保持信念，也喜歡他失去信念：又是人類與一般人之間的緊張關係了。「我是假教義的受害者。」奈勒斯對南瓜大仙大感失望後這麼宣布，不過隔年他又回到南瓜田裡。（他怎麼可能不回去呢？）「為什麼要擔心未來，當下已超過我們多數人能掌控的範圍！」他一邊思考，一邊闡

述使他在絕望和希望間保持平衡的信念。他是男孩哲學家，智慧超過他的年齡。「這裡有件事值得思考，」他在1981年5月的連環漫畫中如此主張，「生命就像十倍速的腳踏車……／我們多數人空有變速器卻從未使用！」所謂潛力，或者我們會或可能會不斷成長的想法頗為諷刺，因為他的人物、他的臉、頭髮和身體從未出現變化。或許這就是為什麼我最喜歡的奈勒斯不是出於舒茲之手，而是《瘋狂》雜誌的諷刺漫畫，其中《花生》夥伴被描繪成青少年。奈勒斯變成披頭族、邋遢蓄鬍但還是抓著他的毛毯不放，好像從童年到青少年，所有歲月都凝聚在這個身體上，當然本就該如此。想像我高中時，對著史努比抱枕吞雲吐霧，我們真的會改變嗎？我不這麼認為，不，真心不認同。奈勒斯已完整告訴我這個概念了。

照這樣看來，奈勒斯是我最早認識的非主流文化英雄，他是第一個告訴我許多種可能性的人物。不只他，《花生》所有夥伴都是，不過奈勒斯過去和現在都是此概念的化身。「以非主流文化觀點來看，」美國小說家強納森・法蘭岑寫道，「《花生》連環漫畫的方格才是唯一公平的事物。一隻戴護目鏡的米格魯坐在狗屋上想像在駕駛飛機，然後遭德國王牌飛行員紅男爵擊落，他跟經典小說《第22條軍規》中划著橡皮艇到瑞典的約翰・約塞連上尉擁有相同的滑稽傻勁。比起美國前國防部長羅伯・麥納瑪拉，難道美國聽奈勒斯・潘貝魯特說話後不會變得更好嗎？這是個戴花環小孩（嬉皮）的年代，而非戴花環成人的年代。」就某種程度而言，這是當時掀起的影響力：美國搖滾樂團「感恩至死」中披頭散髮的口琴手兼風琴手羅恩・麥克南，便參考乒乓來取他的藝名。同時，《花

生》代表亂世中的一處安全淨土。舒茲筆下的乒乓很骯髒，確實，但麥克南有嚴重酒癮，他年僅二十七歲便因消化道出血而離世。在現實中，潛力與可能性未必總盡如人意，也可能引領我們誤入歧途。藝術也有此能力但未必要展現出來；或者更棒的是，當藝術施展潛力與可能性時，甚至（特別是）在沒有頓悟的情況下，事出必有因。如我所述，《花生》使我接觸《瘋狂》，這本雜誌使我認識《怪包裹遊戲卡》（*Wacky Packs*）和英國搞笑劇團蒙提・派森（Monty Python），該團體告訴我，萬物……有其侷限。大人的生活看似荒謬，因為它就是很荒謬：「種種自負，」引述自沙林傑（J. D. Salinger）作品，「在全身流動，感覺格外仁慈又溫暖。」

　　《花生》常默默傳達這樣的訊息；想想露西，她完全自我中心，或者根本只有自己。但是這部漫畫卻以某種方式表達溫柔，或者用其斷斷續續的片刻（或我們自己的零碎時間），為每個人清出一片天地。或許這能解釋我跟《花生》漫不經心的關係，雖然我很了解這部連環漫畫，但我尋求更刺激的事物和更粗曠的風格。美國漫畫家亞特・史畢格曼堅稱，漫畫只會用一種方式感動我們：逐日逐年不斷接觸，對漫畫就更具熟悉感。「漫畫不是用來看的，」他曾這麼告訴我，「而是用來一讀再讀的。如果你只讀一遍，這些漫畫便不值得你費心。」另一方面，史畢格曼談到可親度；漫畫是拋棄式的原創藝術。但是，這不表示漫畫很低俗，恰恰相反；漫畫內容反映出共同的話語，它說的語言人人都能懂。現在我們已習慣四格漫畫的順序，就像前一代人早已習慣聖經單節的節奏：基本上就是期待、堆疊與釋放。這也是為何惡搞如此有用，因為我們都身處

在笑話之中。舉「善良老葛雷戈‧布朗」（Good ol'Gregor Brown）為例，美國藝術家羅伯特‧西科里亞克（R. Sikoryak）結合舒茲和弗蘭茨‧卡夫卡（Franz Kafka）作品，改編成出色的視覺腹語秀。九行四格連環漫畫重述《變形記》（*The Metamorphosis*）的故事，查理‧布朗變成《變形記》主角葛雷戈，而奈勒斯則成為他的辦公室主管。大人完全未現身；你幾乎想像得到，葛雷戈的父母就像《花生》電視特別節目中的老師，發出哇哇哇的聲音，並在漫畫格以外煩惱。認知到童年充滿存在主義，這有一部分也要歸功於舒茲；在童年世界中，抱住安心毯或相信南瓜大仙，都是奮力維持希望，這跟大人世界的任何事物都一樣重要和有意義。

最後，這一切之所以有意義，在於捫心自問（decency），這也是奈勒斯關心的事；畢竟，是他不屑的人支持人道，而不是他喜歡的人所提倡。我要在這裡坦言，同理適用於很久以前那位大學生，也就是我奶奶表親的兒子。他看到一名六歲孩子，看起來很無聊還有點孤單，他與孩子閒聊並加以安慰，讓孩子一窺更多其他收藏。他大可不必這樣；我不曉得要是我會不會這樣做，我甚至不知道我會不會注意到這名小男孩。又談到捫心自問或者同理心了，這是我們所有人都共有的感受。他跟我最後一次見面是十年前，我爸媽結婚五十週年的慶祝會上，我想起他的和藹可親，一如每次我們見面時一樣。不過對此我隻字未提；我不確定他記不記得，但這也不重要了。我們偶爾（通常？）與彼此有共鳴的事情就忘記對方；主觀性才是自我認同的皈依。要向誰說出他在那個地下室的體驗？要向誰說出他的想法，或他以為他當時在做什麼，又或者這對他有何意

義？

　　沒人知道，但漫畫留下來了；聲音也留下來了；奈勒斯留下來了，他孤獨但有個姊姊，而我也孤獨但有大家。「我愛人類……只是我受不了跟人相處！！」他的用詞差距細微，卻不容搞混。這句話表達出一名反傳統者渴望又絕望的獨特聲音，甚至在遠離人群時，還是會想成為其中的一部分（無論那是什麼）。我發現這段文字半世紀後，我得說出我仍有相同感受嗎？的確，我現在擁有一樣強烈的感受，或許更勝以往。我們生活在舒茲無法想像的世界，有各種超連結與網路、社群媒體與連結。我們生活的世界中，擁有共同人性似乎是極不可能之事。這是《花生》小孩認不出的世界，如果奈勒斯有任何事想說，那將是人類和我們心中的人性始終不變。一廂情願是什麼意思？感受那股影響力又是什麼意思？在密西根州郊區地下室的那天下午，我開始提問並理解這些問題，首先映入眼簾的就是奈勒斯激動的指控。

Pilgrimage

朝聖

賽斯
Seth

　　若要說有誰讓我想成為漫畫家，那就是查爾斯·舒茲。我甚至開始讀《花生》之後，才想到這一定是某個人畫的。我清楚記得，這個想法在我小小腦袋迸出的時刻。我看到漫畫格子右下角時，第一次注意到一個神奇的名字：舒茲。

　　我深愛《花生》人物許久，對我來說他們完美如同真人，就跟包法利夫人（Emma Bovary）、《麥田捕手》主角霍爾頓·考爾菲德、《變形記》主角葛雷戈·薩姆沙（Gregor Samsa）和蜘蛛夏綠蒂（Charlotte the spider）一樣栩栩如生。我是不太會社交的孩子，查理·布朗的每日困境告訴我一件事，我個人深刻體會到他那注定失敗的世界，那也是我的世界。我最初畫的部分漫畫是模仿舒茲的粗

糙作品。我記得小學有一段時間，我會自己出版印刷小畫冊，其中滿是這些令人尷尬的粗糙繪圖。

我一直追蹤這部連環漫畫，但長大後我開始把它視為理所當然。我青少年時期的品味變成更直接的奇幻能力漫畫，像是《蜘蛛人》或《驚奇四超人》（*The Fantastic Four*）。一直到我二十出頭開始以大人目光看待這部連環漫畫，它才重獲新生。重新讀遍所有舊平裝選集——當時已問世三十年——我開始理解老智慧，並體認到舒茲創作基礎是對社會的沉痛評論。但整體而言，我把這部連環漫畫看成一首單戀詩。露西單戀謝勒德，莎莉單戀奈勒斯，查理·布朗單戀紅髮女孩。它歌頌著失敗與孤寂，其中最棒的篇幅讀來宛若優美俳句。那些我們耳熟能詳的《花生》角色在一片單調的郊區景色中漫步，就像是縮小版的存在主義者。多數人對漫畫嗤之以鼻，認為這是低俗的東西；我會第一個跳出來承認多數漫畫沒有價值……但舒茲卻是位偉大的藝術家。如假包換。

2003年我有機會到《花生》的發源地：加州聖羅沙，那裡是舒茲1960年代生活並設立工作室的地方。看來我有機會為整整五十年的《花生》漫畫叢書進行設計。這簡直是夢幻工作：我忍不住想起我小時候孤單的模樣，坐在床上讀著查理·布朗平裝書。如今我能在統籌舒茲畢生心血的任務中擔任要角。我不敢草率看待這項重任，我付出大量心力思考叢書設計，希望能對得起《花生》這部沉默巨作。我準備前往聖羅沙會晤舒茲的遺孀珍妮（Jeannie），並尋求她的同意。

我跟新婚不到一年的妻子塔妮亞（Tania）一起飛往舊金山並

登記入住一間飯店，隔天早上我們擠進出版商蓋瑞・格羅斯（Gary Groth）租來的跑車中。蓋瑞是西雅圖幻圖出版社的幕後推手，這是美國地下漫畫的主要出版商；他在1980年代和1990年代支持原創漫畫，頗負盛名。蓋瑞的公司也另闢蹊徑，重新印刷《波哥》（Pogo）和《小孤女安妮》（Little Orphan Annie）等經典連環漫畫。多年來，他試圖向舒茲取得《花生》全集的重印權，但舒茲總一再拖延這項計畫；顯然舒茲認為這部連環漫畫自有其生命，說不定他覺得出版《花生》全集不是一項里程碑，反而更像一塊墓碑。如今舒茲遺孀決定豎起這塊里程碑，並同意出版這些書，蓋瑞知道我對這部漫畫充滿熱情，邀我加入。

蓋瑞・格羅斯相當博學多聞，而且對世界有深深的嘲諷，他不是那種開會前會信心喊話的人。不過謝天謝地，我一邊要跟上與他的對話，一邊因為他凶狠駕車而擔心我小命不保，這時我反而沒什麼時間煩惱聖羅沙之行了。不過我們終於抵達聖羅沙之後，開會的現實變得更加清晰。我不知道我來聖羅沙有什麼期待，但我從跑車窗戶望出去時，這裡好像一條長長的觀光商店街。我想像舒茲從滿是白雪的明尼亞波利斯搬到聖羅沙時，這裡可能像是某個經陽光洗禮過的應許之地。那天絕對像溫暖的春天午後，我們從加拿大安大略省圭爾夫（Guelph）出發時，地上還有一英寸積雪，而且寒冷刺骨。儘管如此，聖羅沙卻令人覺得沉悶，像是高速公路休息站。車子持續前進，我看到每個公共空間都有史努比和查理・布朗，都擺上雕像和指標以表敬意，有些還出現斑點。舒茲是這座城市的麵包和奶油。

我們很快抵達停好車，這是我熟知多年的地址——史努比的壹號家（Number One Snoopy Place），也就是舒茲的工作室。我下車時還把資料夾弄掉，裡面裝了我為這次會議準備許久的設計報告。雖然我已戒菸多年，但還是點了根菸大口吞吐以緩和緊張情緒。有人曾警告我，珍妮‧舒茲說話直接了當，她如果不喜歡設計，絕對會直接告訴我。這項計畫對我很重要，但我自己也是藝術家，我有某種程度的自負，知道這些書適合什麼設計，如果她拒絕我的想法，我也無意為其效力。我有必要堅持我的看法，她的反應將決定我是否成為這計畫的一員。

這棟工作室建築本身並不嚇人。這棟一層樓高的磚木建築可能於1970年代初期建蓋，它更適合當足部治療辦公室，而不是藝術家工作室。不過舒茲是最不招搖的藝術家，說不定他聽到這個詞還會畏縮一下，他自認為漫畫家，而非藝術家。無論他變得多麼富有——天曉得，他超有錢——但他從未聘用助理接手繪畫的工作，對此我一直非常欣賞。對他而言，快樂來自於親手繪畫。

走到裡面後，創意總監珮吉（Paige）接待我們，一會兒之後我們被領往會議室，珍妮與她的律師正在討論其他複雜案件的細節。

我深知這間會議室原本是查爾斯‧舒茲的工作室，他離世後，他的畫桌和多數個人工具已移到同一條街上的花生博物館，但我能看出室內景物多半保留原樣。他的書架還在，而且擺滿他的藏書，我走向會議桌時迅速掃過這些書。大多是標準參考書，還有似乎有一大區擺放著二次大戰的書籍，以他的世代來說，這並不讓人訝異。我還注意到那裡有一個放唱片的箱子，箱子一側有細心手繪的

謝勒德圖案。牆上掛了一些非常平和的野生動物寫實畫，他在這些畫中看見什麼？我不禁好奇。

珍妮‧舒茲是名體型嬌小的女士，瘦骨嶙峋卻充滿年輕活力，我猜她大概六十幾歲。與她握手時我有點說不出話，我明白這名女性與我非常欣賞的作品毫無關係，但不知為何，由於舒茲已經逝世，舒茲妻子的身分使她在我心中引發某種共鳴，這滿像是聖人仙逝後遺留的芬芳，我知道這個比喻很扯，但這趟行程就像是在朝聖。

她與蓋瑞協商達成合約與權益的細節時，我便退到一旁。最後終於輪到我來介紹我的設計了，我打開我的繪圖包，背出過去一週我在心中不斷演練的簡短介紹。

我不是公眾演說家，雖然我很緊張，但我想我成功向她表達我對她丈夫滿滿的欣賞之情。我解釋我如何保留簡單樸素的設計，並選用比較低沉的暗色系，也說明這些叢書呈現漫畫敏感的一面如何重要，我希望避開亮色系和流行文化的感覺，因為這會讓人將漫畫聯想到兒童娛樂。二十五年來的電視特別節目和堆積如山的商品已經使《花生》形象有別於昔日的文化地位。《花生》在1950年代和1960年代被認為具有複雜意義，其領先潮流在作品中融入懷疑主義、憂鬱和精神分析的術語。在這次簡短談話中，我仔細觀察珍妮‧舒茲。我能從她眼中看出，她真心認為她的丈夫史帕奇是名天才。

我得打岔一下並向各位解釋，大家都稱查爾斯‧舒茲為「史帕奇」。就連我都這樣稱呼他，但不是在那間會議室，當時我稱呼他

為舒茲先生。

　　珍妮只是往後坐，聽著我的報告，她沒要求更改任何內容。她沒說太多，但我可以感覺到我說完後，會議室的氣氛確實溫暖許多。我想，她看過攤在眼前的叢書設計後，使這項計畫從某種概念變成現實，從那一刻起，計畫明顯變得樂觀許多。他們繼續討論時，我從會議桌悄悄走到一旁，我可以想像史帕奇之前安置畫板的地方，牆上留下他將椅子向後靠年復一年的摩擦痕跡。我走過去靜靜面對著牆壁，或者說從他的角度看待這一切。我從他的窗戶望出去——在過去三十年的每個工作天，他一定也從這扇窗戶向外眺望。

　　他們開完會了。珮吉陪我們到博物館，她熱情告訴我事情進展得相當順利，我有點驚訝，但覺得很開心。我們走過停車場，走過一片空地和棒球場。隆隆作響的割草機經過，空氣中充滿剛除過草的味道。我心想，能走過查爾斯・舒茲的棒球場有多麼完美。我很想大聲說出來，但這樣說似乎太陳腔濫調。

　　花生博物館很可愛，但我對於對街的溜冰場更感興趣，舒茲在1969年興建這座溜冰場，這是他的驕傲與快樂所在。除了舒茲的漫畫，他的生活中心可能就是溜冰場了。這不是億萬富翁私人的形象工程，而是開放給所有人而且完全運作的社區場地。史帕奇過去每天會坐在「溫暖小狗」咖啡廳窗邊，享用一份暖烘烘的英式馬芬搭配葡萄醬。這間咖啡店的名字來自舒茲1960年代廣受歡迎的禮物書《幸福是一隻溫暖的小狗》。舒茲還在世時，我有些漫畫家友人來此拜訪，他們知道能在前方桌子找到他，有機會與他一談。

　　我的妻子和我選擇後方桌子，緊靠著大片玻璃窗，可以遠眺

溜冰場，後方彩色玻璃上很多史努比溜冰的圖案。整間咖啡店的設計感有種異樣的山間小屋感，顯得笨拙卻迷人。這正是我盼望已久的時刻，我之前想像走在他的棒球場上，站在他畫圖的地方，而現在我就坐在他的咖啡店裡。我想此處是我能與這位男人產生連結之地。蓋瑞走過來加入我們，我們開始聊天，這不對勁。我無意冒犯塔妮亞和蓋瑞，但我知道我必須獨處，我找了藉口後走到溜冰場。我經過雙道門，一走進便感受到一道涼風。

或許我因為從未見過他而錯過某些事情，但我不這麼認為。有時候當你愛某件事物到達一定程度，最好還是不要見到幕後人物。人和作品會混在一起，這種情況可能會毀掉某種微妙又充滿意義的東西。說到底，我很慶幸從未見過舒茲，不過，他已溘然長逝，人世徒留一種空洞之感。

我走到欄杆靠著，冰上有一群孩子在練習花式溜冰。有個男孩一直故意跌倒，然後以奇怪的方式旋轉，這讓我聯想到霹靂舞。顯然他自創這個動作而且引以為傲，所以不停炫耀這招，讓人覺得有點好笑。冷空氣中有種溜冰場才有的寒冷霉味，那是加拿大的味道，在陽光加州聞到這味道有點奇怪，而這也是童年的味道。一種憂傷突襲而來：一種愉悅的悲傷，差不多就是查理‧布朗說「我的天哪」的感覺。我知道史帕奇看著這片溜冰場數千次，而如今我在此處，在相同地方做著相同的事。我看著這片被黯淡光線照亮的冰時，了解了一些簡單的道裡：這裡不過是個平凡的地方，就像世界上任何地方。無論我要在此追尋什麼，現在便是我最接近目標的時刻。

作者

Contributors

吉爾·比亞羅斯基（Jill Bialosky）是名作家，最新著作為回憶錄《詩歌將拯救你一生》（*Poetry Will Save Your Life*）。出版四部詩歌選集，最新一本為《玩家》（*The Players*）；亦有三本小說，新作為《獎賞》（*The Prize*）；另有回憶錄《自殺歷史：妹妹未完的人生》（*History of a Suicide: My Sister's Unfinished Life*）。與美國小說家海倫·舒爾曼（Helen Schulman）共同編輯文選《盼個孩子》（*Wanting a Child*）。她是出版公司W·W·諾頓公司（W. W. Norton & Company）的執行編輯兼副總裁；對詩歌貢獻非凡，2014年獲美國詩社（Poetry Society of America）肯定。

麗莎・比恩巴赫（Lisa Birnbach）1980年撰寫和編輯《官方預科生手冊》（*The Official Preppy Handbook*），此後出版逾二十本書，並為電視、舞臺劇和電影寫劇本。曾任電視新聞網記者和廣播主持人、《間諜》（*Spy*）雜誌代理編輯，以及《美國大觀》（*Parade*）和《紐約》（*New York*）雜誌的特約編輯。她帶三個孩子看的第一場百老匯表演是1999年《查理・布朗是好人》重演版；另主持名為「麗莎・比恩巴赫的五件事」Podcast。

莎拉・鮑克瑟（Sarah Boxer）創作兩部漫畫《佛洛伊德檔案》（*In the Floyd Archives*）與其續集《媽，我可以嗎？》（*Mother May I?*），兩者皆取材自佛洛伊德醫生病例。曾任《終極網誌》（*Ultimate Blogs*）文選編輯、《大西洋》雜誌特約作家，也曾為《紐約書評》、《洛杉磯書評》（*Los Angeles Review of Books*）、《漫畫雜誌》（*The Comics Journal*）和《藝術論壇》（*Artforum*）撰文評論。在《紐約時報》工作多年，職稱多元，曾任紐時書評編輯、攝影評論家、網路評論家，也擔任紐時藝術與思想記者，報導領域涵蓋精神分析、哲學、攝影、藝術、動物和漫畫。

珍妮佛・芬尼・博伊蘭（Jennifer Finney Boylan）是哥倫比亞大學巴納德學院首位安娜・坎德倫駐校作家（Anna Quindlen Writer-in-Residence），曾為《紐約時報》撰寫評論，週三會輪流刊登她的專欄。曾著十五本書，新作為小說《長黑面紗》（*Long Black Veil*），2003年出版的回憶錄《她不在這：兩性的一生》（*She's Not There: A*

Life in Two Genders）是跨性別美國人的首本暢銷作。

伊凡・布魯內提（Ivan Brunetti）是教師、插畫家、編輯和漫畫家，在芝加哥哥倫比亞學院擔任設計系副教授，並編輯學生年度選集《線條作品》（*Linework*）；曾著《漫畫：哲學與實踐》（*Cartooning: Philosophy and Practice*）、《美學：回憶錄》（*Aesthetics: A Memoir*），並編輯《圖像小說、漫畫與真實故事文選》（*An Anthology of Graphic Fiction, Cartoons, and True Stories*）上下兩冊。最新作品為《文字遊戲》（*Wordplay*）、《3x4》和《漫畫：跟ABC一樣簡單》（*Comics: Easy as ABC*）；布魯內提的畫作偶爾會登上《紐約客》等刊物。

希拉里・費茲傑羅・坎貝爾（Hilary Fitzgerald Campbell）是居住於布魯克林的漫畫家、作家兼紀錄片製片人；《紐約客》、《紐約時報》等刊物曾登出她的漫畫。坎貝爾曾為《你是我的Uber嗎？》（*Are You My Uber?*）、《女性主義者鬥陣俱樂部》（*Feminist Fight Club*）等書繪製插畫；第一本漫畫《分手很難，但你本來可以分得更漂亮》（*Breaking Up Is Hard to Do, But You Could've Done Better*）於2016年出版。短篇電影《閒聊》（*Small Talk*）和《這不是結局》（*This Is Not the End*）在美國音樂節首演，之後分別被列入Vimeo影音網站員工精選（Vimeo Staff Pick）名單。新聞網誌Mashable最近稱坎貝爾是Instagram上前幾大女性藝術家。

里奇‧科恩（Rich Cohen）為作家，最新作品為《紐約最後一名海盜》（*The Last Pirate of New York*），其他出書包括《辛苦的猶太人》（*Tough Jews*）和《把鯨魚吃掉的魚》（*The Fish That Ate the Whales*）。

傑拉德‧埃利（Gerald Early）是聖路易斯市華盛頓大學的梅爾克靈（Merle Kling）現代文學教授兼非洲與美國非裔研究學系主席。曾著書《瘀青文化：職業拳擊、文學與現代美國文化散文》（*The Culture of Bruising: Essays on Prizefighting, Literature, and Modern American Culture*），該書贏得1994年評論類的美國國家書評人協會獎（National Book Critics Circle Award）。近期著作是《劍橋拳擊夥伴》（*The Cambridge Companion to Boxing*）的編輯叢書。

強納森‧法蘭岑（Jonathan Franzen）有五本小說，包括《純真》（*Purity*）、《自由》（*Freedom*）和《修正》（*The Corrections*），有五本非小說和翻譯著作，包括他近期散文集《地球末日的盡頭》（*The End of the End of the Earth*）。

艾拉‧格拉斯（Ira Glass）是公共廣播節目《這樣的美國生活》（*This American Life*）主持人。

亞當‧高普尼克（Adam Gopnik）有多本著作，包括《巴黎到月球》（*Paris to the Moon*）、《窗中的國王》（*The King in the*

Window）、《穿越兒童大門》（*Through the Children's Gate*），以及《吃飯皇帝大：家庭、法國與食物的意義》（*The Table Comes First: Family, France, and the Meaning of Food*）。曾三度獲得美國國家雜誌獎（National Magazine Award），自1986年起為《紐約客》撰文至今。

大衛‧哈依杜（David Hajdu）是《國家》（*The Nation*）雜誌的專職評論家，也是哥倫比亞大學新聞研究所教授；著作包括《英雄與壞蛋：音樂、電影、漫畫和文化評論》（*Heroes and Villains: Essays on Music, Movies, Comics and Culture*）和《十分錢瘟疫：知名漫畫的可怕與其如何改變美國》（*The Ten-Cent Plague: The Great Comic Book Scare and How It Changed America*）。哈依杜正在籌備一本圖像小說，背景設定為歌舞雜耍表演年代。他九年級英文課的最後一份報告是有關《花生》神學主題的分析。

布魯斯‧漢迪（Bruce Handy）著有《瘋狂的事：大人讀兒童文學的樂趣》（*Wild Things: The Joy of Reading Children's Literature as an Adult*）。他是記者、散文作家、評論家、壯志未酬的漫畫家，職涯多半時間在寫作並在多家雜誌擔任編輯，包括《間諜》、《時代》、《浮華世界》、《君子雜誌》，現為《君子雜誌》副刊主編。也為《紐約客》撰寫幽默文章，並為了某一原因為《週六夜現場》寫腳本；漢迪第一本兒童讀物《小狗用嘴咬球的快樂》（*The Happiness of a Dog with a Ball in Its Mouth*）將於2020年出版。

大衛·坎普（David Kamp）是作家、記者、幽默作家、填詞人，長期為《浮華世界》撰文，也擔任過《間諜》和《GQ》雜誌編輯；著有《美國芝麻葉：美國飲食紀事》（*The United States of Arugula, a chronicle of American foodways*）。

湯婷婷（Maxine Hong Kingston）著有《女勇士》（*The Woman Warrior: Memoirs of a Girlhood Among Ghosts*）、《夏威夷一夏》（*Hawai'i One Summer*）、《孫行者》（*Tripmaster Monkey: His Fake Book*）、《成為詩人》（*To Be the Poet*）、《第五和平之書》（*The Fifth Book of Peace*），以及《我喜歡生命有寬廣餘地》（*I Love a Broad Margin to My Life*）。編輯作品包括《加州文學：美國原住民從最初到1945年》（*The Literature of California: Native American Beginnings to 1945*）和《越戰、退役軍人與和平》（*Veterans of War, Veterans of Peace*）。獲獎無數，包括美國國家人文獎章和美國國家藝術獎章。

查克·克羅斯特曼（Chuck Klosterman）是作家與記者，曾為《旋轉》（*Spin*）雜誌、《紐約時報雜誌》（*The New York Times Magazine*）、《GQ》、《衛報》（*The Guardian*）、《告示牌》（*Billboard*）雜誌和《華盛頓郵報》（*The Washington Post*）撰文。他著有《但如果我們錯了呢？》（*But What If We're Wrong?*）和《自殺謀生》（*Killing Yourself to Live*）等十一本書。

彼得·克拉馬（Peter D. Kramer）著有七本書，包括《通常不錯》（*Ordinarily Well*）、《對抗憂鬱》（*Against Depression*）、《你該離開了嗎？》（*Should You Leave?*），還有小說《巨大幸福》（*Spectacular Happiness*）和《聆聽百憂解》（*Listening to Prozac*）。主持全國聯合公共廣播節目《無限的心》（*The Infinite Mind*），散文、社論和書評曾刊登於《紐約時報》、《華爾街日報》（*The Wall Street Journal*）、《華盛頓郵報》、《板岩》（*Slate*）雜誌、《泰晤士報文學增刊》（*The Times Literary Supplement*）等處。克拉馬是布朗大學精神病學與人類行為的榮譽教授，目前正在撰述一本小說，談論心理治療師遇見一名善變又自大的政治領袖。

強納森·列瑟（Jonathan Lethem）著有《風景中的女孩》（*Girl in Landscape*）和《慢性城市》（*Chronic City*）等十一本小說，第五本小說《布魯克林孤兒》（*Motherless Brooklyn*）贏得美國國家書評人協會獎。散文與故事集結為六冊書，作品被翻譯成三十多種語言。

瑞克·穆迪（Rick Moody）著有六本小說、三本故事集、三本非小說作品，最新著作是回憶錄《長久成就》（*The Long Accomplishment*）。經常在文學雜誌《喧囂》（*The Rumpus*）撰述音樂文章，目前在布朗大學教書。

安·派契特（Ann Patchett）著有八本小說，最新一本為《荷蘭之家》（*The Dutch House*），另有三本非小說書籍。她獲得多方肯定，

包括國際筆會／福克納小說獎，以及田納西州州長藝術獎；其著作被譯成超過三十種語言。派契特現為田納西州納什維爾帕納塞斯書店（Parnassus Books）的共同店長，目前與丈夫卡爾（Karl）與小狗史帕奇在此生活。

凱文・鮑威爾（Kevin Powell）是名作家、維權人士與公眾演說家，撰寫和編輯十三本書，包括最新散文集《我的母親；巴拉克・歐巴馬；唐納・川普；與憤怒白男人的最後一搏》（*My Mother. Barack Obama. Donald Trump. And the Last Stand of the Angry White Man*）目前正在撰述非裔音樂人圖帕克・夏庫爾（Tupac Shakur）的傳記。

喬・昆南（Joe Queenan）著有九本書，包括《紅龍蝦、白垃圾和藍潟湖》（*Red Lobster, White Trash and the Blue Lagoon*）和《若和我說話，你的事業就麻煩了》（*If You're Talking to Me, Your Career Must Be in Trouble*）。回憶錄《閉幕時光》（*Closing Time*）被《紐約時報》列為2009年值得關注的書。在《華爾街日報》「移動目標」（Moving Targets）專欄撰文，經常主持英國廣播公司（BBC）廣播節目；文章刊登於許多刊物上，包括《紐約時報》、《衛報》、《GQ》、《君子雜誌》、《新共和》（*The New Republic*）、《花花公子》（*Playboy*）、《高爾夫文摘》（*Golf Digest*）、《時尚》（*Vogue*）和《紐約》雜誌。

妮可・魯迪克（Nicole Rudick）是紐約作家兼編輯，著作被納入

《發神經！：1960年至今美國藝術的另類人物》（*What Nerve!: Alternative Figures in American Art, 1960 to the Present*），以及圖箱（PictureBox）出版的《壓抑回歸：毀滅1973年到1977年的所有怪獸》（*Return of the Repressed: Destroy All Monsters 1973-1977*），另外《紐約書評》、《紐約客》和《藝術論壇》也刊登過她的作品。

喬治·桑德斯（George Saunders）著有八本書，包括讓他榮獲曼布克獎（Man Booker Prize）的小說《林肯在中陰》（*Lincoln in the Bardo*），還著有小說集《天堂主題公園》（*Pastoralia*）和《12月10日》（*Tenth of December*）。在2006年獲頒麥克阿瑟獎，2013年獲得國際筆會／默拉因德短篇小說獎，並被《時代》列為全球百大影響力人物。目前在雪城大學教創意寫作課程。

埃麗莎·沙菲爾（Elissa Schappell）著有兩本小說，《利用我》（*Use Me*）獲得海明威獎亞軍並被《紐約時報》列為值得關注的書；以及《打造更棒女孩的藍圖》（*Blueprints for Building Better Girls*）。與編輯珍妮·奧菲爾（Jenny Offill）共同編輯《失去的朋友》（*The Friend Who Got Away*）和《金錢改變一切》（*Money Changes Everything*）文選。是《浮華世界》特約編輯、《巴黎評論》（*The Paris Review*）前高階編輯，也是文學季刊《錫房子》（*Tin House*）創始編輯兼特約編輯。沙菲爾任教於哥倫比亞大學教授藝術創作碩士撰寫小說班，也在北卡羅來納州夏洛特（Charlotte）皇后大學教授藝術創作碩士在專職班。

塞斯（Seth）是長期連載漫畫刊物《傻子村》（*Palookaville*）的幕後漫畫家，他的著作包括《溫布敦·葛林》（*Wimbledon Green*）、《喬治·斯普羅特》（*George Sprott*）和《如果你不變瘦弱，這就是美好人生》（*It's a Good Life If You Don't Weaken*），最新作品則是連載二十年後出版的豪華版《克萊德·范斯》（*Clyde Fans*）。塞斯負責設計《花生全輯》（*The Complete Peanuts*）、《多羅西·帕克隨身書》（*The Portable Dorothy Parker*）、《道格·懷特選集》（*The Collected Doug Wright*）和《新世界：來自茅利塔尼亞的漫畫》（*The New World: Comics from Mauretania*）。賽斯擔任紀錄片《賽斯有畫要說》（*Seth's Dominion*）的主角，並在2011年獲得海港藝術節獎。

珍妮絲·夏皮羅（Janice Shapiro）著有《失望與其他故事》（*Bummer and Other Stories*）。在哥倫比亞大學教劇本創作課，並在華盛頓特區教政治與散文的圖像回憶錄；散文與漫畫曾刊登於《喧囂》、《彈射》（*Catapult*）雜誌、《北美評論》（*The North American Review*）、《52篇小說》、《聖塔莫尼卡評論》（*The Santa Monica Review*）、《天天當天才》（*Everyday Genius*）、《真褲》（*Real Pants*）等處。夏皮羅在本書的作品出自她的圖像回憶錄《我的心碎暗戀人生，從瑞奇·尼爾森到維果·莫天森》的某個章節。

莫娜·辛普森（Mona Simpson）著有小說《管道太平洋》（*Anywhere but Here*）、《失落的父親》（*The Lost Father*）、《一般人》（*A Regular Guy*）、《偏離凱克道路》（*Off Keck Road*）、《我

的好萊塢》（*My Hollywood*）和《個案紀錄簿》（*Casebook*）。作品曾獲懷丁作家獎、古根漢獎學金、國家藝術基金會獎、華萊士暨《讀者文摘》獎，以及美國藝術暨文學學會頒發的文學獎。

萊斯莉·史坦（Leslie Stein）著有三冊《巨大生物之眼》（*Eye of the Majestic Creature*），以及日記漫畫《深夜雙眼明亮》（*Bright-Eyed at Midnight*）；自傳漫畫曾刊登於《紐約客》、《非埃斯》（*Vice*）雜誌和《美國最棒漫畫》系列；最新書籍《當下》（*Present*）贏得2018年洛杉磯時報圖書的圖像小說獎。

克利福德·湯普森（Clifford Thompson）是名作家與詩人，其著作《販售愛和其他散文》（*Love for Sale and Other Essays*）在2013年獲得非小說類別的懷丁作家獎。著有回憶錄《非裔雙胞胎》（*Twin of Blackness*）、小說《毫無意義》（*Signifying Nothing*）和新出版的《現實：種族、家庭和思考非裔的藍調》（*What It Is: Race, Family, and One Thinking Black Man's Blues*）。湯普森撰文談書籍、電影、爵士樂和美國身分，文章可見於《2018年美國最佳散文》、《華盛頓郵報》、《華爾街日報》、《泰晤士報文學增刊》、《三便士評論》（*The Threepenny Review*）、《公益》（*Commonweal*）、《電影人》（*Cineaste*）和《洛杉磯書評》。曾在班寧頓寫作研討班、紐約大學、哥倫比亞大學、皇后學院和莎拉勞倫斯學院教授創意非虛構小說寫作。

大衛・L・烏林（David L. Ulin）撰述或編輯十本書，包括《人行道漫步：逐漸接受洛杉磯》（*Sidewalking: Coming to Terms with Los Angeles*），獲得國際筆會/戴阿蒙斯坦－斯皮沃格散文藝術獎；美國圖書館出版的《撰寫洛杉磯：文學選集》（*Writing Los Angeles: A Literary Anthology*）贏得加州書獎；以及《閱讀的失落藝術：亂世的書籍與堅持》（*The Lost Art of Reading: Books and Resistance in a Troubled Time*）。他曾獲得古根漢獎學金、內華達州拉斯維加斯黑山研究所（Black Mountain Institute）提供的湯姆與瑪莉・加拉格爾獎，以及拉蘭基金會居民獎。烏林先前是書本編輯和《洛杉磯時報》書本評論家，目前在南加州大學擔任教職。

克里斯・韋爾（Chris Ware）著有《吉米・科里根：世上最聰明的小孩》（*Jimmy Corrigan: The Smartest Kid on Earth*）、《建構故事》（*Building Stories*）和《拉斯蒂・布朗》（*Rusty Brown*）。經常在《紐約客》上發表連環漫畫和逾二十四篇封面，作品曾在洛杉磯當代藝術美術館、芝加哥當代藝術美術館和惠特尼美術館展出。2016年曾獲美國公共廣播電視公司（PBS）系列節目《藝術21：21世紀的藝術》介紹；韋爾的同名專書2017年由出版商里佐利（Rizzoli）出版。

Sources and Acknowledgments
來源與版權

下列散文和一篇漫畫先前已出版，並由以下出處獲得版權重新印刷：

莎拉‧鮑克瑟，〈史努比的自戀情結〉，《大西洋》，2015年11月。版權©莎拉‧鮑克瑟，2015年，經允許後重印。

強納森‧法蘭岑，〈兩隻小馬〉，來自強納森‧法蘭岑《不適圈》（*The Discomfort Zone*），紐約：法勒、斯特勞斯和吉魯出版社（Farrar, Straus & Giroux），2006年。版權©強納森‧法蘭岑，2006年。取得作者經紀人作家房屋文學公司（Writers House LLC）同意後重印。《紐約客》2004年11月29日刊登這篇散文時，原本標題為〈不適圈〉。

艾拉‧格拉斯，〈查理‧布朗、蜘蛛人、我與你〉，改編自先前《麥克斯維尼季刊》（*McSweeney's Quarterly Concern*）2004年13期刊登的散文。版權©艾拉‧格拉斯，2004年。經作者允許後重印。

The Peanuts Papers: Writers and Cartoonists on Charlie Brown, Snoopy & the Gang, and the Meaning of Life
Edited by Andrew Blauner
Copyright © 2019 by Literary Classics of the United States, Inc., New York, N.Y.
Illustrations by Charles M. Schulz copyright © 2019 by Peanuts Worldwide LLC.
The Publishers agree to faithfully reproduce the copyright notice and acknowledgements with in the volume.
This edition arranged with Kaplan/DeFiore Rights
through Andrew Nurnberg Associates International Limited
Complex Chinese edition copyright © 2020 by China Times Publishing Company
All rights reserved

ISBN：978-957-13-8384-2
Printed in Taiwan

生活文化 067

史努比抱抱：寫給查理·布朗和他的朋友們

The Peanuts Papers: Writers and Cartoonists on Charlie Brown, Snoopy & the Gang, and the Meaning of Life

英文編輯：安德魯·布勞納（Andrew Blauner）／**譯者**：鄭勝得、郭宣含／**主編**：湯宗勳／**中文編輯**：文雅／**美術設計**：陳恩安／**企劃**：王聖惠

董事長：趙政岷／**出版者**：時報文化出版企業股份有限公司／108019台北市和平西路三段240號1-7樓／**發行專線**：02-2306-6842／**讀者服務專線**：0800-231-705；02-2304-7103／**讀者服務傳真**：02-2304-6858／**郵撥**：1934-4724 時報文化出版公司／**信箱**：10899台北華江橋郵局第99信箱／**時報悅讀網**：www.readingtimes.com.tw／**電子郵箱**：new@readingtimes.com.tw／**法律顧問**：理律法律事務所 陳長文律師、李念祖律師／**印刷**：勁達印刷有限公司／**一版一刷**：2020年10月16日／**定價**：新台幣460元

時報文化出版公司成立於一九七五年，並於一九九九年股票上櫃公開發行，於二〇〇八年脫離中時集團非屬旺中，以「尊重智慧與創意的文化事業」為信念。

史努比抱抱：寫給查理·布朗和他的朋友們／安德魯·布勞納 Andrew Blauner 編；鄭勝得、郭宣含 譯--一版.-- 臺北市：時報文化，2020.10；336面；21 ×14.8公分. --（生活文化；067）｜譯自：The Peanuts Papers: Writers and Cartoonists on Charlie Brown, Snoopy & the Gang, and the Meaning of Life｜ISBN 978-957-13-8384-2（平裝）｜1.舒茲（Schulz , Charles M.）2.漫畫 3.文集 947.4107｜109014234